在我看來，包裝設計最重要的原則就是：無論這個包裝的表現形式和服務目的是什麼，都要記住它仍然是一件設計作品。這樣你就不會為了功能性而在設計感上妥協，兩者理應完美結合。

—— Murat Ismail

最重要的⋯⋯是是要達到設計目的，也就是首先要滿足客戶的訴求，透過設計去幫助產品本身更好地展示或者運輸。

—— Gao Han

包裝是一件衣服，穿對了衣服就可以展現對的氣質。

—— 7654321 Studio

與其說包裝設計的原則，不如說商業設計（不論是運用何種設計手段實現），都需要基於客戶的訴求，從市場行銷與消費者體驗等多個角度進行考量，呈現具有創意及美感的設計作品。

—— 立品設計

我認為是要反覆打樣。你必須製作大量範本，並嘗試各種折疊方法來發現問題。比如當我難以將小包裝塞進大包裝裡時，就知道應該調整紙的厚度。更重要的事是要注意環保。

—— Barbara Katona

了解你的受眾。
—— Artem Petrovskiy

控制成本，符合定位。
—— cheeer STUDIO

隨著產品本身逐漸成熟完善，包裝設計所投入的預算通常會變少，這是正常現象。但即使預算少了，保持原設計概念的完整性也是很重要的。這並不是意味著你的設計必須靈活地適應有限的條件，更多的是要重視對初始概念的建立。

—— BKID 工作室

當我進行包裝設計時，總會想起設計師布魯諾‧穆納里（Bruno Munari）的《設計即藝術》（Design as Art）一書，他在其中描述了一顆柳丁的結構，而將果皮視為水果的天然包裝。我從中領悟到一件完美的包裝理應便於拆開，裝飾則只需恰到好處、和產品融為一體，有足夠的識別度即可。

—— Diana Molyte

包裝不僅要發揮它保護產品的基礎功能，同時也應該代表設計者想要傳達的理念。

—— Jisun Kim

在現今社會，每一種產品價值不同，對於包裝設計都會有所影響。而包裝設計對於產品是一種價值上的提升，同時也意味著設計師必須運用有限的成本，去達成最好的設計呈現。

—— K9 Design, AAOO Studio

我們沒有一個確切的答案，因為一切取決於實際項目。這雖然是老生常談，但不得不說事實如此。我想表述一點：每個項目都應該有一個重要的細節。消費者會對你的包裝留下印象，或是被它激發起某種情感，包裝設計應該創造這種體驗。

—— LOCO STUDIO

包裝設計是對於設計本身的執著與信念，包括對幾何空間的意象結合。

—— PONYO PORCO DESIGN STUDIO

一件好的包裝設計應該看起來並不過分用力，也不要有太強的存在感。包裝設計應該強調顧客和包裝之間的互動性，而不是外觀。

—— Kenneth Kuh

嘗試和犯錯。為了完全理解包裝設計，我們需要研究和搞明白它的實際意義，並思考如何建立有效的溝通方式，來吸引和打動消費者。藉由不同的方向探索和不停試驗有效或無效的辦法，我們才能得出一套解決方案，從而有效地傳達品牌、產品，以及在這個案例中，對可持續性問題的關注。

———— Signe Stjarnqvist

最重要的一點是在向消費者傳達產品資訊時，要誠實和明確。我們相信，在著手工作之前，先進行深入的研究也是完成一件良好設計的關鍵。

———— PATA STUDIO

包裝設計有很多重要的原則，比如一件包裝必須能夠保護、儲存，並說明銷售產品。但我認為最重要的還是包裝必須在脫離產品後，仍能以某種方式再利用。

———— Balázs Szemmelroth

包裝設計就像產品的看板一樣，應當在每個細節（形狀、材料、配色、圖案、版式、文字等）上都反映品牌特色。

———— Base Design

包裝不比服裝設計，應當傳達故事，並以此與消費者進行交流。為此，有必要在已有的資源前提下找到有效的溝通方法，並設計出完美的成果。此外，眾所周知，包裝是傳運產品到消費者手中的一件容器。無論包裝有多美麗，如果產品本身很糟糕，那一切也是白費的。

———— Kakaopay corporation（內部設計團隊）

視覺的表現、概念是否能被傳達是最重要的。

———— 四維品牌整合設計

個性。針對專案賦予的個性，視場域或販售方式，以適合的視覺語言說故事。

———— 姜龍豪

以「瞬間」形式向受眾傳達品牌和產品的優點。

———— canaria inc.

從包裝外觀就知道裡面是裝什麼東西。而裝東西是功能，真正完美的包裝承載的是一個物品的故事。

———— 顏承灃

功能 + 美學。實用和賞心悅目兩個方面都在產品呈現中扮演著重要角色。包裝設計的功能性讓產品便於運輸，也能保護內部產品的安全；而包裝的美感能給消費者留下深刻印象，使產品在競爭者中脫穎而出，同時讓消費者感到自己的花費是值得的。

———— Tsubaki Studio

包裝必須透過訴說些什麼來形成價值乃至人格，與消費者建立情感紐帶。我想說這種趨勢通常是簡化，傳達最真誠的資訊，來製造具有第二生命而且是消費者願意擁有的包裝。

———— Vallivana Gallart

最重要的原則是為產品最終的使用者進行設計。

———— Universal Favourite

我們總是在思考如何吸引消費者，以及如何製作令人難忘的包裝。但對於某些項目的特殊包裝，最重要的是展示產品標識和資訊。

———— So Yeon Kim

包裝是 3D 立體的，所以你要考慮到它放置在某處時所有視角下的狀態，包括被放在零售貨架上以及被售出後的情形。
—— Garbett design

設計包裝時，最重要的是能夠講出與新產品有關的故事。透過包裝的顏色、紋理和形狀，將產品的故事具象化、視覺化，無須添加任何其他描述。
—— Seo Yeon Lim

包裝設計最大的原則就是全方位整體包裝—從精神層面到物質層面對產品進行全方位包裹。精神層面就是用資訊、圖形、材質等可接觸資訊傳達產品內涵；物質層面就是從結構到價格，最大程度地對產品進行保護。
—— 田潤澤

透過包裝清晰地展示出客戶的本願和意向，人人可以無須說明就輕鬆地打開它，並且可回收。
—— Na hyun Jin

我覺得包裝設計最重要的地方是「如何吸引消費者的目光且第一眼就能被記住」，一個好的包裝設計，能第一眼被看見，激起使用者的興趣，進而通過互動讓使用者更了解產品價值，是一件很重要的事。
—— 楊雅茹

我們覺得包裝設計最重要的原則有：差異化、易於辨認及記住、能秩序井然地陳列、易於存倉、能重複使用。
—— Count to Ten Studio

包裝與產品之間的關係更多的是相互襯托，從造型到整體的契合度。
—— iBranco

我想是創造需求，為最終使用者增強便利性和使用體驗。
—— Paprika

對我而言，最重要的原則就是知道並沒有任何規則存在。包裝設計是一個備受關注的領域，設計師更加關心包裝如何影響我們的生存之所，以及如何使它可持續發展。必然有更好、更有效的方法來創造包裝，所以我們應該不斷地改變我們製作包裝的方式。
—— Kim Young Eon

包裝是產品與消費者接觸的第一層外衣，它的設計，不論是視覺、材質或加工技法都需要能很完整地把產品本身的精神有效地傳達出來。當然，就算受到成本的限制，好的包裝還是可以把故事說得很好。
—— Hillz Design

能體現產品的獨特性，及與品牌理念相呼應。另外，儘量多與客戶討論，讓他能對設計細節有足夠的了解。
—— WWAVE Design

二十一世紀包裝設計的挑戰是它的再利用率。作為設計師，我們必須創造並選擇可回收包裝，也必須找到辦法將這一理念傳達給使用者。在大規模生產的時代，包裝設計是必要之舉，但同時它也會對人類有害。所以設計師應該想辦法去製作有意義的包裝，並尋求簡潔明晰的設計方案。
—— Veronika Syniavska

以消費性商品來說，必須在視覺上直接誘發購買欲。以商品本身特性為考量，在視覺及材質的設定上都應以其特性的延伸為訴求，構築相輔相成的整體感。
—— 果多設計有限公司

目錄 Contents

包裝設計最重要的大原則是什麼？ 004

設計師專業訪談 010
● Backbone Branding：包裝設計如何建立、鞏固或重塑品牌形象 012
● David Trubridge：一朵花的誕生 018

紙 024
● Newby Teas 日本茶道主題 聖誕降臨節日曆 026
● ROCCA 中秋禮盒 嫦月 030
● Mid-autumn Festival「XI WU」中秋「惜物」月餅禮盒 034
●「吾」（Wu）品牌茶具禮盒 038
● ChocoGraph 巧克力包裝 042
● Washer 001 螺絲釘與螺絲墊圈包裝 046
● On the tip of a tongue 特產食品包裝 050
● Hello Copenhagen 筆記本套組 054
● Abracadabra 香水包裝 058
● Aesop Ivory Cream Artisan Set 陶瓷餐具套組 062
● 二〇二〇銀花玉鼠盒 066
● Nord Stream. 光柵動畫食品罐頭包裝 070
● Zarko Perfume Cloud Collection 香水包裝 074
● Elhanati 珠寶品牌包裝 077
● New Micro Essence Presskit 護膚品包裝 080
● Green Barley Peeling Toner Presskit 護膚品包裝 084
● VYVYD STUDIO Presskit 化妝品包裝 088
● In One's Skin 一體同仁 092
● Triumph 獎品包裝 096
● MINIMAL MAMMAL 小型寵物用具包裝 100
● If Earth Is Our Mother 暖‧地球咖啡油公益蠟燭 104
● Satellite 望遠鏡包裝 108
● YU Chocolatier 畬室 巧克力七夕禮盒 112

● COCKBROOCH 胸針包裝　　　　　　　　　　　　116

● SMULD HOUSE 家居香氛系列　　　　　　　　　　120

● Moooncake 紙醉金迷月餅包裝　　　　　　　　　124

● PONYO PORCO GAME CALENDAR 二〇一八遊戲日曆　128

● Sarek Perfume 香水包裝　　　　　　　　　　　　132

● Luckit Golf of Kakaopay 高爾夫球及球袋包裝　　　136

● 8Nests Bird Nest 八號燕鋪燕窩包裝　　　　　　　140

● andSons 巧克力包裝　　　　　　　　　　　　　　144

● The Play Edition 衛生紙卷包裝　　　　　　　　　148

● NMA CAFE 品牌與包裝　　　　　　　　　　　　　152

● Maitri — Home Collection 家居系列　　　　　　　156

● Dimple — A clear vision for change 隱形眼鏡包裝　158

● 「Spring to Post」二〇一九己亥「春到帖」　　　　162

● Simmetria 美容工具包裝　　　　　　　　　　　　166

● ReMory Card Game 卡片遊戲包裝　　　　　　　　168

● che que bó 西班牙海鮮飯材料包裝　　　　　　　　172

● NICE CREAM 冰淇淋包裝　　　　　　　　　　　　176

綜合材料　　　　　　　　　　　　　　　　　　　178

● LA LUNE 月夕　　　　　　　　　　　　　　　　　180

● ROCCA 中秋禮盒 觀月　　　　　　　　　　　　　184

● The sea duck egg 濱海記憶牌鴨蛋包裝　　　　　　188

● SPACESHIP 2 太空船二號月餅包裝　　　　　　　　192

● TESSERACT 3 宇宙魔方三號　　　　　　　　　　　196

● The Future of Insect Chocolate 巧克力包裝　　　　200

● FISH PELLET 魚飼料包裝　　　　　　　　　　　　204

● PIBU PIBU 沐浴套組　　　　　　　　　　　　　　208

● The Memory Recorder 鑄記　　　　　　　　　　　212

Professional conversation of packaging designer

設計師的專業對談

Backbone Branding：包裝設計如何提升或重塑品牌形象

本文是依據與 Backbone Branding 的創始人兼創意總監 Stepan Azaryan 的訪談內容整理成章，分享他們關於包裝設計的理念和經驗，以及在如何使用包裝設計建立、鞏固或重塑品牌形象方面的獨到見解。

Backbone Branding 是亞美尼亞共和國首都葉裡溫市的一家設計工作室。亞美尼亞的境況與許多西亞的國家相似，擁有古老的歷史文化沉澱，同時又是一個經歷過西方世界戰火更迭、新近才恢復獨立的年輕國度。Backbone Branding 想要用現代性的設計將他們的國家推向國際視野，也希望設計這一屬於當代和未來的藝術形式在亞美尼亞本國內得到理解和發展。

一直以來，Backbone Branding 致力於用獨創性的設計來為他們的商業客戶解決難題，在品牌和包裝設計，尤其食品包裝設計領域取得了非凡成果。他們的魚尾瓶（Fish Club Wine）、 樹洞堅果（Pchak）等包裝作品在全世界傳播甚遠，並且獲得了 Pentawards、Dieline Awards、Marking Awards 等全球包裝設計大獎。二〇一九年，Backbone Branding 榮獲 Pentawards 年度最佳機構的美譽。

● 從創新到重塑

從名字中就可以看出，Backbone Branding 的核心理念就是希望品牌設計成為「脊柱（backbone）」，支撐產品在市場中立足。Stepan 認為，好的包裝和成功的品牌相輔相成，不可能將兩者分開，也不可能在不考慮其中之一的情況下就去設想另一個。除了保護產品使其免受外力衝擊等致命的傷害，包裝的重要性還在於它是產品品牌身分的視覺表現。

包裝的特性直接反映了品牌的核心價值。當開始一個品牌專案時，首先要做的是定義它的個性，也就是客戶想要在他們的專案中傳達的某種資訊；其次是表現這種個性的視覺元素，包裝設計就在這一點上發揮作用。特別是現在，有更多的自由和空間允許設計師們運用想像力和創意進行包裝設計，無論是透過鑽研各類學科的最新趨勢，將其成果應用於產品包裝領域，還是在設計中添加一個幽默的環節，乃至採取大膽的路線，去製作一個有爭議的、打破常規的包裝，其選擇和可能性都是無限的。

Pchak 樹洞堅果

Pchak 在亞美尼亞語中意為「樹洞」，一些小型的哺乳動物會在其中儲藏食物。依據這種概念製作的堅果和乾果產品包裝，沒有使用多餘的設計元素。

設計公司：Backbone Branding
設計師：Stepan Azaryan
繪畫師：Yenok Sargsyan

Backbone Branding 非常清楚一件包裝可能對整個品牌形象產生怎樣的影響，在為亞美尼亞的咖啡館和國外的餐館進行品牌設計項目時，他們首要關注的就是如何設計不同物品的包裝，這是構建整體形象前的一個個單獨要素，將成為品牌最終展示的身分。此原則同樣表現在他們的品牌重塑專案上。對於 Backbone Branding 而言，「重塑」是最具有挑戰性的任務之一，必須在原有的產品基礎上引入新的轉捩點，令品牌形象煥然一新，以正確的方式吸引新的消費受眾注意， 同時又要保留它原來的熟悉感，使忠誠的老客戶不至於在陌生的印象中流失。

他們最新的品牌改造企劃是一個名叫「Ani Product」的亞美尼

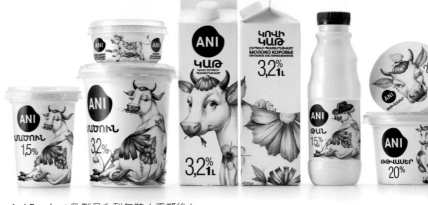

Ani Product 乳製品系列包裝（重塑前）　　Ani Product 乳製品系列包裝（重塑後）

亞乳製品系列，通過添加轉折形象，一頭用活潑的彩色花朵點綴的頑皮奶牛，翻新了原先大色塊鋪陳的舊包裝外表，這個品牌的印象和氛圍也被徹底改變，變得更加豐富多彩，而且產生了故事性和幽默感。Backbone Branding 清楚亞美尼亞乳製品的市場競爭，目的在以生動的色彩和愉悅的氣氛拉近與消費者的關係，讓這個品牌脫穎而出。他們相信創新和與時俱進是必要的，同時還不想失去與傳統的聯繫。更新一個品牌是一種極大的責任，他們永遠在尋找最合適的方案，根據具體的需求小心地對待這項工作。

● 魚尾瓶的故事

在 Backbone Branding 看來，他們最引以為傲的包裝作品之一，莫過於魚尾瓶。這件包裝在斬獲數項國際獎項之後，榮登 Taschen 出版社發行的第五本《Pentawards 包裝設計作品集》封面。魚尾瓶是為一間海鮮特色餐廳的自製餐酒設計的一款酒瓶包裝，在此之前，Backbone Branding 創設了餐廳的品牌概念——為專業的魚類品鑒愛好者提供優質理想的飲食和熱情好客的氛圍。以對葡萄酒瓶瓶頸與魚類尾部形狀的奇妙聯想，他們完成了這件令人驚豔的作品。

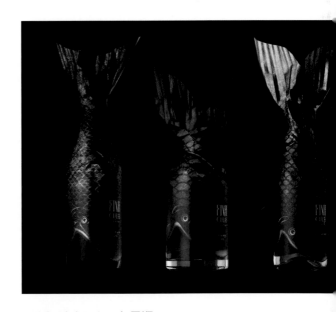

BFish Club Wine 魚尾瓶
三種餐酒品類包裝（由左至右：紅酒、玫瑰紅、白葡萄酒）

設計公司：Backbone Branding
創意指導：Stepan Azaryan
藝術指導：Christina Khlushyan
設計師：Eliza Malkhasyan

魚尾瓶包裝風格化地描繪了一條魚的抽象輪廓和色彩豔麗的鱗片，它的三種色調分別對應餐酒的三種品類：紅葡萄酒、玫瑰紅葡萄酒和白葡萄酒。不同的佐餐酒分別適配於各色海鮮。包裝使用的是特殊工藝印刷的鏡面金屬紙，被手工扭裹在酒瓶上，呈現了一場葡萄酒與魚尾的極致碰撞和深度對話。餐廳的品牌名稱突顯於酒瓶中央，食客將從一瓶餐酒中領略到餐廳的心意和禮遇。如Stepan 所說，一個創意概念成為實體，交付到消費者手中，引起情感共鳴並帶給消費者美好的體驗，正是他們想要看到的成果。

Squeeze & Fresh
Squeeze & Fresh 果汁杯是強調互動性的
果汁杯,包裝表面的水果圖案會隨著果汁
的減少而產生變化,帶給消費者參與感和
創意心情。

設計公司:Backbone Branding
創意指導:Stepan Azaryan

● 從靈感到實踐──進行完美的包裝設計

Backbone Branding 分享了設計靈感的來源和在工作過程中該注意的事項。

他們時常進行人文旅行,在 Backbone Branding 的官方網站上,可以找到對二〇一九年 Pentawards 舉辦地英國倫敦的城市建築及規劃的讚賞。Stepan 坦言,他們常常透過觀察來尋找靈感,既然工作的目標是帶給客戶最好的解決方案,讓人們的日常生活更加輕鬆、有趣、明亮,那麼他們就應該細緻觀察生活,在周圍的人、行為和事件等任何地方得到靈感。此外,大自然中的元素也能啟發設計作品,它們的形狀和運行方式都代表了一種人工所不能及的完美平衡,始終令他們著迷。

此外,具體到 Backbone Branding 現今主要的食品包裝業務上進行觀察,會發現他們講究一種注重細節的、盡可能簡潔而新潮的設計風格,所有的元素沒有贅餘,都產生增強裝飾的效果;全部的細節巧思都經過考量,並在一定程度上,彼此相對又獨立地發揮著某種作用。在 Backbone Branding,設計的第一階段是手繪,因為這是身為設計師能掌握的最大精緻程度下,同時表現技能的地方。

Backbone Branding 將與客戶建立一種強大的、基於彼此信任之上的動態關係,並將此視為工作的必需。他們慎重且仔細地選擇合作項目,確認即將接手的產品品質,堅信它所傳遞的資訊是積極的、符合他們的價值認知的。為了更好地講述品牌方想要傳達的故事,第一步便是和客戶進行深入討論,了解他們的核心觀念和對未來發展的願景,讓一切看上去足夠真實可信。Backbone Branding 的經營理念是:「每天早上與客戶共同面臨挑戰的戰慄將我們從睡夢中喚醒。」將客戶視為工作夥伴,以最大的努力取得最好的結果,這可能正是他們成功的秘密。

Backbone Branding 團隊曾數次赴中國參加國際食品飲料創新論壇(FBIF)等活動,交流分享他們的設計經驗和創新理念。如今已是世界第一市場的中國市場所持有的龐大資源,給他們留下了深刻印象。他們相信中國有優秀的機構和專業人士,正在以驚人的速度邁出巨大的步伐,並很快將引領包裝設計。不過,他們也表達了對中國設計進一步考慮環保因素的希冀,期待中國設計師的思維和手法中能融入更多的可持續性解決方案,隨著時間的推移,環保對設計領域的影響將會越來越大。

RICEMAN 米袋

為大米這一人們熟悉的穀物設計的簡單容器，同時也能令人想起水稻收穫過程中勞動者的付出。當它們作為商品擺放在貨架上時，畫面就像一些農民正在彼此說話，能立刻引起消費者的親近和共鳴。長短兩種款式的袋子分別用來裝長形和圓形兩種米粒，米袋材質是環保的高密度麻布；斗笠則用卡紙製作，其內標注了刻度，可以當作量杯使用。Logo（標誌）為書法字形，強調大米的起源之地。

設計公司：Backbone Branding
創意指導：Stepan Azaryan
設計師：Stepan Azaryan, Eliza Malkhasyan
插畫師：Marieta Arzumanyan, Elina Barseghyan

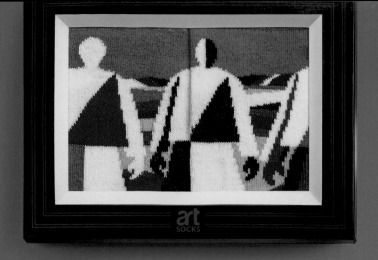
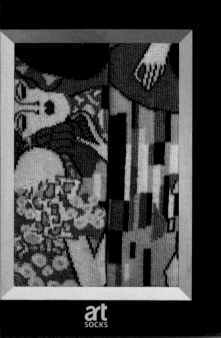
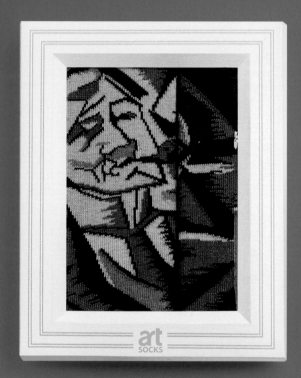

Artsocks 藝術襪子畫框

圍繞一系列名畫主題,由襪子所製作的「畫框形式」包裝
盒,讓這些襪子都變成了掛在牆上的「襪子畫」,從此襪
子也能變成一種時髦禮物的完美選擇。

畫框使用單色,設計簡單,顯得優雅而冷靜,可以適應各
種圖案和花色,與充滿活力的、五顏六色的襪子形成對比,
讓消費者能集中關注實際產品。

設計公司:Backbone Branding
創意指導:Stepan Azaryan
設計師:Christina Khlushyan, Eliza Malkhasyan

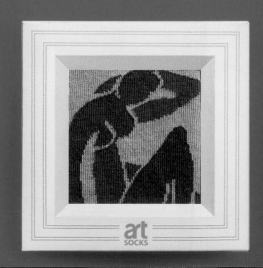

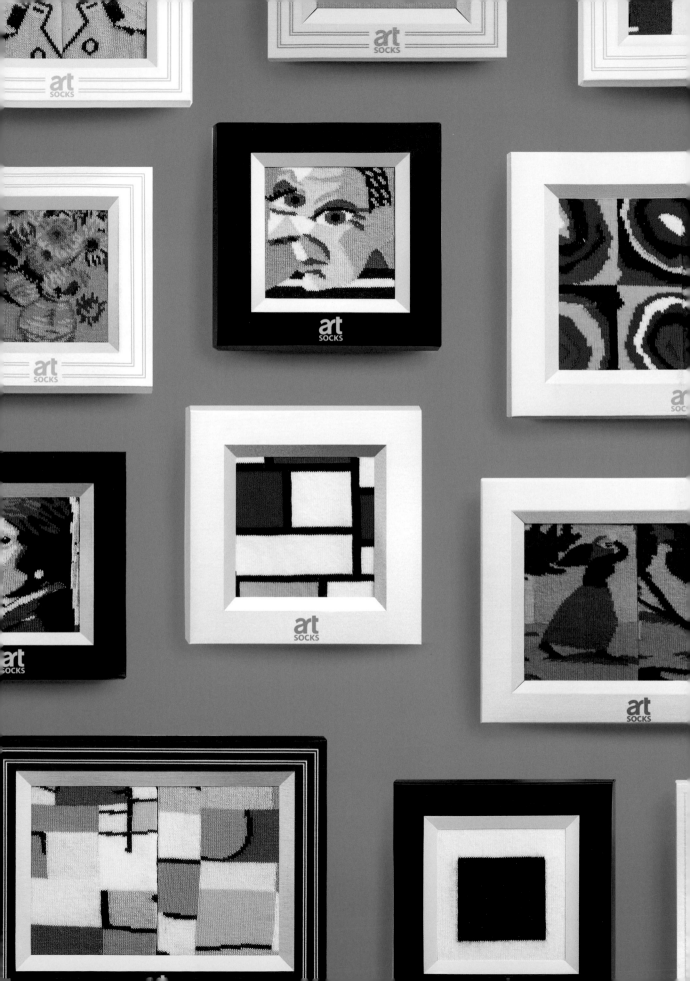

受訪人：

David

Marion

Mat

Nikki

David Trubridge：一朵花的誕生

本文將與 David Trubridge 及其團隊的訪談內容和其他相關資料整理成章，集中介紹 Steens 蜂蜜包裝從概念到成形的誕生歷程，同時分享 David 數十年的設計生涯中對於理念與自然、材料與環保的看法。同樣來自紐西蘭的 Think Packaging 設計工作室是 Steens 包裝結構設計的最終落實者，他們的負責人 Mat Bogust 描述了執行過程中遇到的難點和隨後的解決方案，進一步呈現了這件包裝作品的精巧之處。

● Steens 27+ UMF Mànuka 蜂蜜包裝全解構

Steens 蜂蜜包裝在組成上包括兩大部分：外部箱型盒與內部花型結構。

外盒——具保護性的蜂箱

外部的盒子以簡單的線條形式表現蜂箱。立方體的外盒具有堅固的結構，由雙層卡紙製成，保護內部珍貴的蜂蜜罐。配色是紐西蘭常見的蜂箱顏色，在這個國度，蜂箱總是用明亮的對比色漆成，這樣每只蜜蜂都能認出自己的家。三種不同顏色的組合創造出三個相似但並不相同的盒子，體現出一種獨特性和工藝感。在包裝上選用如此鮮豔的顏色，也有助於產品在這個很少關心蜂蜜與蜜蜂關係性的、灰暗的品牌市場脫穎而出。人們也會被明亮的顏色吸引——就跟蜜蜂一樣！

Steens 蜂蜜外包裝

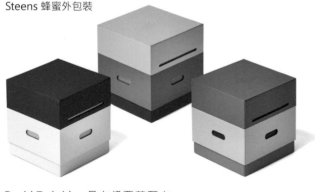

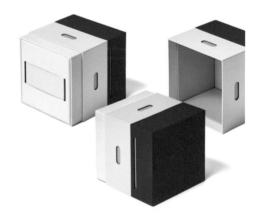

David Trubridge 是在紐西蘭瓦卡圖進行工作的家具設計師，活躍於家裝、建築及珠寶設計等領域，也是同名設計工作室的領頭人物。2019 年，他為 Steens 品牌的限定版 27+ UMF Mànuka 蜂蜜產品設計了包裝，這件作品以其驚人的精密結構和充滿儀式感的打開方式奪人眼目，並斬獲 2019 Dieline Awards 等國際包裝獎項及紐西蘭最佳包裝獎項的兩枚金獎與一枚銀獎（New Zealand Best Awards 2019）。

內部——精緻的花朵

一旦消費者從盒子頂部打開「蜂箱」，裡面就會出現一朵紙製的花，它被輕輕地纏繞在蜂蜜罐上。這朵花代表 mànuka（麥盧卡）花。利用側面的特殊標籤，消費者可以小心翼翼地打開這朵花，造訪其中的蜂蜜罐和珍貴的蜂蜜。這種互動創造了消費者和產品之間的直接聯繫和獨特的開箱體驗，令消費者享受完全擁有這件產品的魔法時刻。

David Trubridge 團隊創建了設計概念的全貌，而 Think Packaging 通過精心的手工製作，確保外盒和內部的花朵都能天衣無縫地被打開。他們使用兩條帶子來固定蜂蜜罐，一條是「安全帶」，由圍繞盒子底盤交織

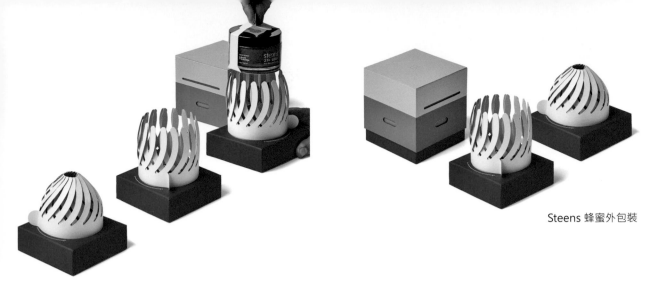

Steens 蜂蜜外包裝

的紙帶與一個明顯的滑動式紙片開關構成，保證在日常運輸和移動過程中罐子能在盒子中穩定不動；當解開第一條帶子時，另一條簡單綑綁在蜂蜜罐上的提帶，方便消費者將罐子整個拎出來，享用甜蜜的商品。

在量產方面，David Trubridge 原希望使用紐西蘭的包裝製造商來保持較低的生產生態足跡，同時支援當地企業發展。但顯然，設計中有一些特殊之處不能在當地的製造商那裡達到令人滿意的成果。他們最後選擇了中國深圳的 Wrapology 國際有限公司來實現包裝的批量生產，該公司擁有世界級品牌包裝生產的高標準，與 Steens 為他們的優質蜂蜜產品所追求的生產水準相匹配。由於靠印刷得到的色彩達不到預計中那種明亮的效果，包裝的紙材採用了歐洲進口的色紙。

為確保生產順利和使用較少的勞動力，需要克服一些困難，主要是如何準確地使用紙材和顏色來包覆外盒。最終可以看到這些美麗的手工包裝紙都沒有粗糙或白色的邊緣露出來。蓋子的製作方式則是通過在頂部粘貼一個單獨的方塊，來掩藏底下被折疊起來的痕跡。Wrapology 公司還提議在盒子內部使用黑色的板材，這樣蜂箱設計的把手處被穿孔時，裡面就不會露出造型的灰板。此外，因為同樣的盒子有三種不同的顏色組合，生產必須被分成三個批次。雖然不能透露確切的成本，但這些盒子的設計確實提升了產品的檔次，它同時承載了產品設計和手工製作的故事性價值。

●跨域的互動性概念—讓消費者參與

David Trubridge 目前主要致力於燈具照明商品的製造和設計，但同樣接受其他感興趣的設計任務——從大型戶外建築及雕塑到海外其他製造商的各類委託，以至珠寶等最小的物件。David 認為，工作的多樣性總是越多越好，這能讓他保持活力，樂於迎接更多挑戰。因此，雖然 Steens 蜂蜜項目與他們過去做過的案例都有些不同，但他們仍然為此振奮不已。

進行如此多樣化的工作，意味著 David 總能將來自某個領域的經驗和想法應用到另一個領域上，這能幫助他們打破可預測的模式。對於 Steens 蜂蜜，他們就汲取了從自己設計的燈具系列中獲得的經驗——讓消費者參與進來這一概念；事實上，大多數消費者可以自行組裝 David Trubridge 的燈具，這也是該系列的賣點之一。成品不僅僅是一個從商店貨架上隨意拿下來的東西，而是擁有者投入了自己的一部分——已經投入了感情，消費者為自己完成的作品感到自豪，因此會更愛惜它，並保存更長的時間。

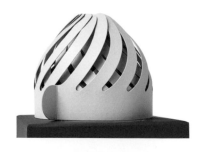

Steens 蜂蜜包裝的紙張實驗過程

同樣的理念也運用於 Steens 蜂蜜專案上，David 想要將消費者帶入一種體驗，為他們創造一些東西，而不光是買了一罐蜂蜜而已。你是蜜蜂，最初被誘人的鮮豔色彩吸引，然後會發現那花瓣搖曳的花朵；你可以打開它們，正如蜜蜂一樣，深入其中，發現蜂蜜隱藏的香甜氣息。希望這樣的體驗能讓人們對自然之美有更深刻的認識，並對它孕育的奇觀報以更多的尊重。

● 自然、材料與環境保護—是創意的靈光

在 David Trubridge 的網站上有這麼一句話：大自然是最至高無上的靈感。David 對於自然環境有長期的熱情關懷，這也是他進行設計工作的驅動力。這一點從 Steens 蜂蜜項目的設計形式上可見一斑：包裝概念模仿紐西蘭一年內只開放短短數星期的麥盧卡花朵。不過他也坦言，Steens 蜂蜜算是一個例外，它是一種相當於字面意義上對自然的詮釋。一般來說他不會這麼直接地從大自然中取用元素。也並非是在野外看見了某種具象的實物而引發他的思考，自然更像是一束光，而設計過程可以在這個基礎上變得更加微妙和抽象，去關注更多自然的潛層結構和模式。

Steens 蜂蜜的包裝整體都是用紙材完成的，GF Smith 和 Arjowiggins 兩家紙品製造商提供了高品質的色紙，並且都擁有 FSC 等環保品質標準認證，保證消費者拿到手裡的盒子 100% 可回收。David 說，隨著知識和閱歷的增長，他選擇設計材料的原則也逐漸有所變化。現在，他對大多數塑膠可怕的危害性有了更多了解，必須極其仔細地研究和對待每一種材料，以確保它不包含有害成分。其中一些毒素可能被製造商隱藏，一個負責任的設計師要對此做好準備，深入調查其來源。如果產品造成了傷害，設計師不能再以無知為藉口，因為正是他們制定了規範。

在 David 數十年的職業生涯中，木材是他最熱愛的材料，他聞名遐邇的照明設計絕大多數都擁有美麗的木質鏤空結構。於他而言，木頭就是他與自然世界的聯繫。人們不光在物理上受益於木材這樣的自然材料進行生活，在心理上也同樣受益。木材是一種完全可持續的材料，只要有人類就可以一邊種植一邊使用它。此外，David 也相信使用木材是鎖住大氣中的碳元素的最好辦法，這樣二氧化碳就不會再造成氣候危機。在包裝方面，他已經為他們的銀飾產品製作過漂亮的膠合板小盒子，也曾為地方客戶（通常為酒廠）做過一些一次性的木製包裝設計。未來，他願意將他熟悉的木材料更多地運用在包裝專案上。

●用設計重構城市和自然的關聯

David Trubridge
的設計理念

"

我認為人類的傲慢是一個巨大的危險，比如我們認為自己是特殊的、獨立的、高於自然的，這導致我們製造了威脅我們未來的可怕氣候危機。不管某些宗教怎麼說，我們並沒有分離，也從來不曾分離過。我們只不過是另一種生命形式，並且人口和環境問題正以災難性地呈螺旋式上升，失去控制。

在非洲的叢林裡，靈長類動物經過數百萬年進化成智人，這比我們成為如今的文化上發展的物種歷時要長得多。所以，那個漫長的形成期想來還殘留著一小部分在我們的身體裡。如同所有其他生物一樣，我們對周遭的森林有一種敏銳、直觀的感覺，會對圖案或紋路上的細微變化做出反應，就像捕食者正在尋找食物來源。

科學證實我們在被大自然中稠密的幾何圖形包圍時，狀態是最放鬆的。當我們只能看到建築物的牆壁時，我們的壓力就會增加。事實也表明，當我們被鋼筋混凝土包圍，我們就會關心自己的地位，但能看到樹木時，我們更能關懷社群。因此，我試圖用設計來重新塑造一些自然的要素來慰藉我們自己，並將它帶進我們居住的冰冷的箱子中。自然之美在很大程度上是由光線來強調的，比如傍晚的太陽低低地照射在森林新鮮的嫩葉上。所以光線是一個至關重要的元素，它為物質的形狀增添了額外的面向。

極簡主義的建築師或傢俱設計師會運用一些冰冷堅硬的立方體形式，企圖抹去與我們周圍自然世界的任何聯繫，以維護人類的統治地位。我不是這樣工作的。我相信我們仍然是自然的一部分，而且我們需要在心理上感受到圍繞在周遭的自然的模式和質感，這正是我試圖去重建的東西。

"

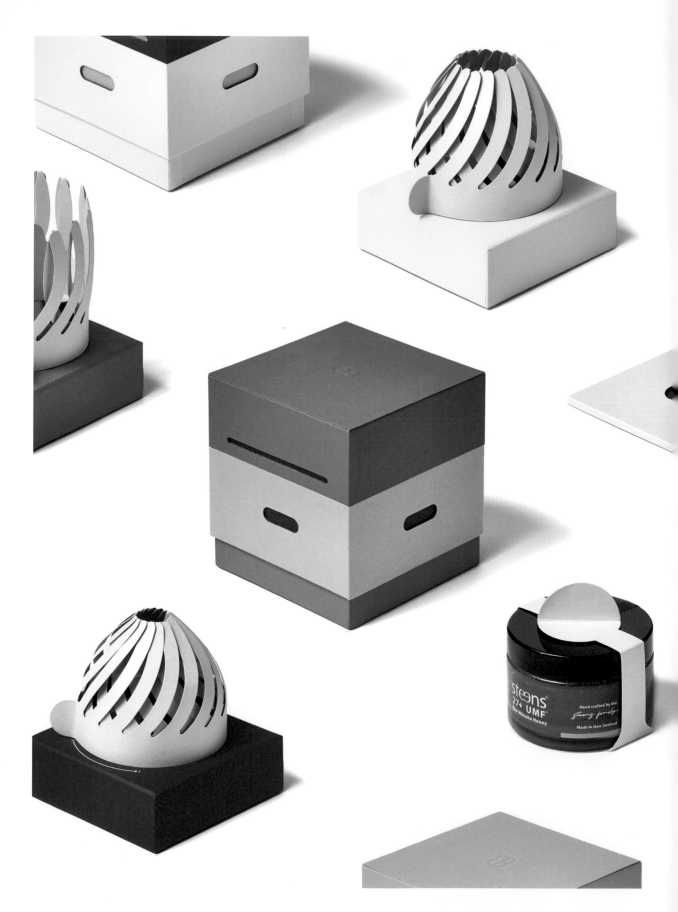

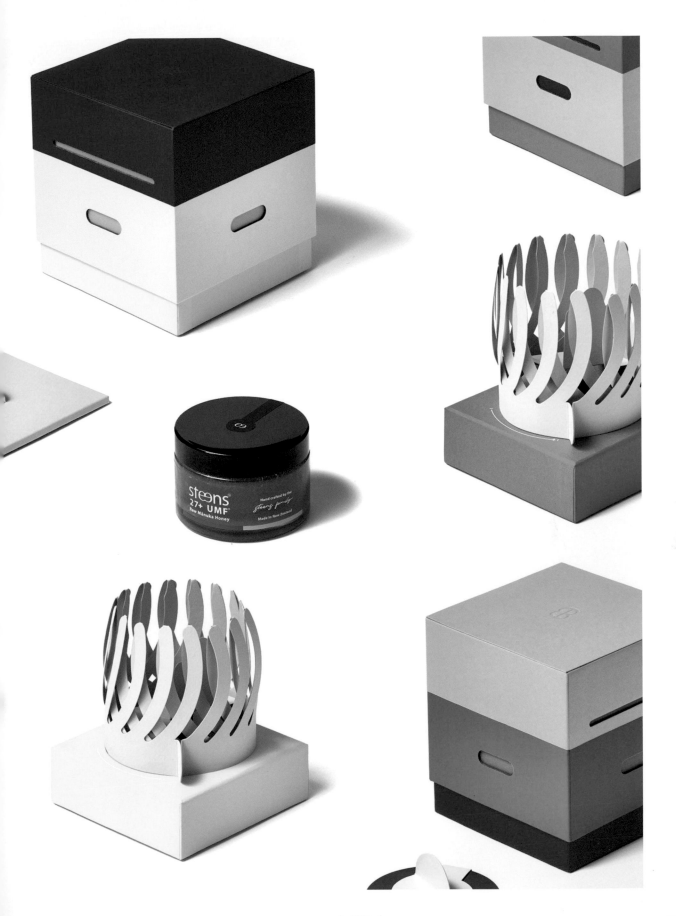

What do you think is the most important rule of packaging design?

nost

紙 ⟶

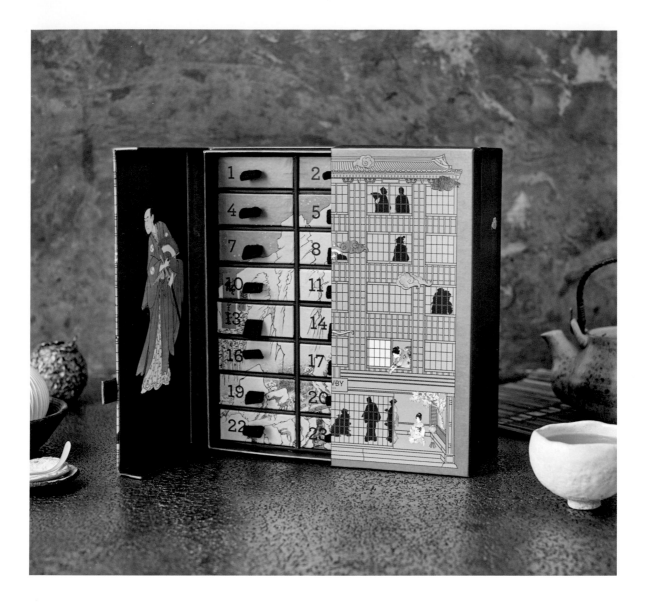

客戶需求

為倫敦的 Newby Teas 品牌創作聖誕節期間使用的降臨節日曆。

設計方向

客戶要求今年的降臨節日曆使用設計師熱衷的事物為主題,並且要和茶文化的起源關聯緊密。因此我將主題定為日本,因為我喜愛這個國度,對它的歷史文化也有比較深的了解。

設計公司:Wild Nut Studios
設計師:Murat Ismail
插畫師:Murat Ismail
攝影:Newby Teas
文案:Newby Teas
客戶:Newby Teas
產品類型:茶

● Newby Teas 日本茶道主題 聖誕降臨節日曆

創意概念

我使用了日本浮世繪風格的插畫，把 Newby 位於倫敦法靈頓的建築大樓塑造成一間傳統的日本茶樓。為了複製日式屏風上那種金黃色的質感，包裝表面分成了多個色層印刷，以此致敬江戶時代和日本茶道。包裝整體使用平版印刷的方式，表面附加了銀箔和 UV 工藝。

解構包裝

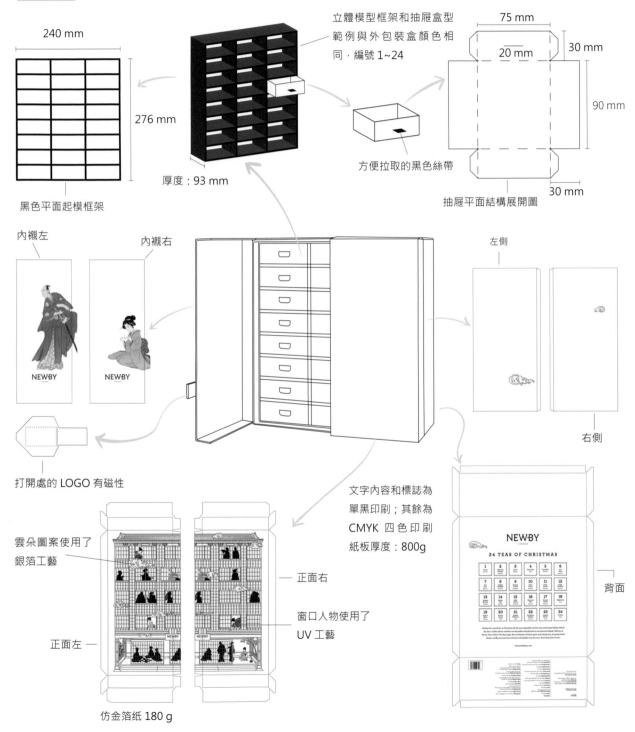

240 mm

276 mm

黑色平面起模框架

立體模型框架和抽屜盒型範例與外包裝盒顏色相同，編號 1~24

厚度：93 mm

方便拉取的黑色絲帶

75 mm

20 mm

30 mm

90 mm

30 mm

抽屜平面結構展開圖

內襯左

內襯右

NEWBY

NEWBY

左側

右側

打開處的 LOGO 有磁性

雲朵圖案使用了銀箔工藝

正面右

窗口人物使用了 UV 工藝

正面左

文字內容和標誌為單黑印刷；其餘為 CMYK 四色印刷
紙板厚度：800g

NEWBY

24 TEAS OF CHRISTMAS

背面

仿金箔紙 180 g

設計解析

該設計的盒子包裝結構和之前為 Newby Teas 做過的第一個降臨節日曆類似，而設計本身經過了更多的前期準備和細節考量。注重細節是日本人一貫的做事風格，沒有馬馬虎虎就完成的東西，這也是我自己對待工作的原則。

如果你仔細觀察這一包裝細節，你會發現每個板塊、每扇窗戶、每面屏風，乃至線條、層次等，都經過了精確計算，並看起來和實際的 Newby 大樓完全是同一幢建築，而在設計概念裡，它是日本江戶時代的一間茶樓。我還選擇了一些合適的浮世繪作品，透過設計和描繪，將其中的人物塑造成恰當造型，讓整個茶樓像是正在營業中。

抽屜盒表面印刷的浮世繪作品

時效和挑戰

概念：一周

設計：三周

樣品製作：在最終成品前製作了兩套樣品

你如何衡量自己的設計是否成功？

如果連我自己都會想要購買我設計出的產品，那我就知道我做到了。

近幾年的包裝設計有什麼明顯的特點？你看到的包裝設計趨勢是怎樣的？

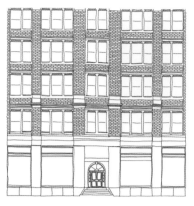

Newby 大樓

包裝設計一直是讓我有極大興趣和好奇的設計領域，我始終盡可能地關注著最新的包裝設計。而讓我難以置信的是，每當我感到包裝設計已經到達了極致的時候，它都會被新的創新探索再重置，無論是結構還是功能性。最簡單的元素和形狀會被以最複雜的方式組合，反之亦然。

這樣的趨勢對我而言是一種提醒：一個設計師應當永遠懷有創造的決心。

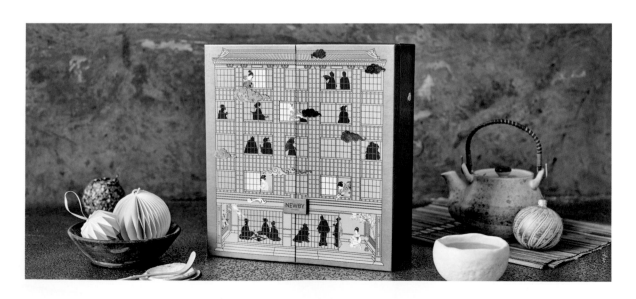

包裝盒正面 · 平面設計圖

客戶需求

1. 客戶要求以環保為前提，減少印刷造成的環境污染。

2. 配合品牌核心理念，以創新打破傳統的方式展示。

設計方向

1. 使用可再利用的包裝材料——紙材及木盒。

2. 對客戶要求進行分析及討論，找出核心元素，並儘量在預算內執行。

設計公司：WWAVE Design
創意指導：何潤發
藝術指導：袁楚茵
攝影：Andrew Kan、袁楚茵
客戶：ROCCA Pâtisserie

● ROCCA 中秋禮盒 嫦月

創意概念

為法式甜品店 ROCCA 設計的兩款中秋禮盒，產品以「茗茶」及「馥鬱」為主題，
代表一年中收穫作物的美好時光，也呈現出傳統中式月餅搭配創新西式甜品的融合。

解構包裝

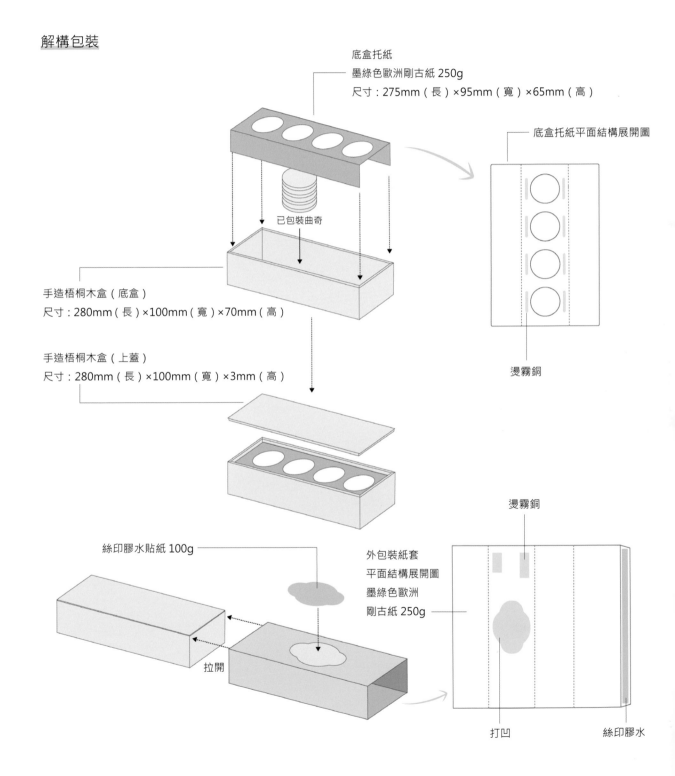

底盒托紙
墨綠色歐洲剛古紙 250g
尺寸：275mm（長）×95mm（寬）×65mm（高）

底盒托紙平面結構展開圖

已包裝曲奇

手造梧桐木盒（底盒）
尺寸：280mm（長）×100mm（寬）×70mm（高）

手造梧桐木盒（上蓋）
尺寸：280mm（長）×100mm（寬）×3mm（高）

燙霧銅

燙霧銅

絲印膠水貼紙 100g

外包裝紙套
平面結構展開圖
墨綠色歐洲
剛古紙 250g

拉開

打凹

絲印膠水

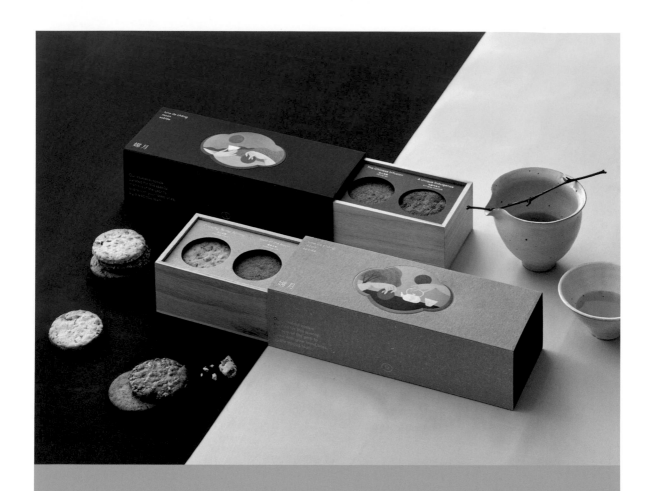

設計解析

平面設計上我們加入了插畫方式，呈現賞月時的景象，包括月光、茗茶及山景與木林的背景，希望帶出較詩意的賞月情景。

材料和配色方案

設計選用了兩款經典花紋紙及配色：墨綠色歐洲剛古紙搭配「茗茶」主題、紅棕色的東方風格大地紙搭配「馥鬱」主題，表達出中西方在視覺與味覺上的聯結，以及營造出新舊共融的概念。

時效和挑戰

在與客人溝通後，由兩位設計師用一個月完成整個設計。

而最具挑戰的是包裝需要兼具環保、客戶的預算及插畫的風格。

你是如何選擇客戶的，有哪些標準？

1. 時間。

2. 客戶對專案的「需求理解」是否清晰。

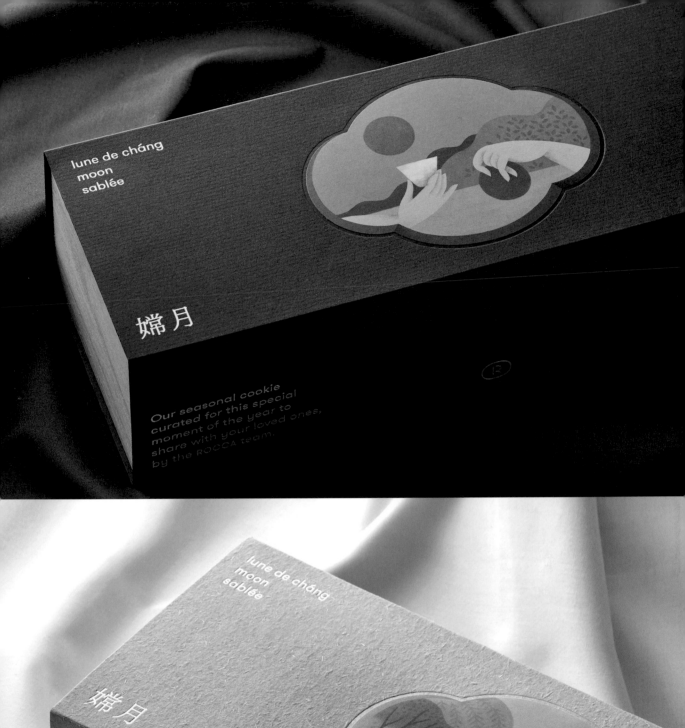

lune de cháng
moon
sablée

嫦月

Our seasonal cookie
curated for this special
moment of the year to
share with your loved ones,
by the ROCCA team.

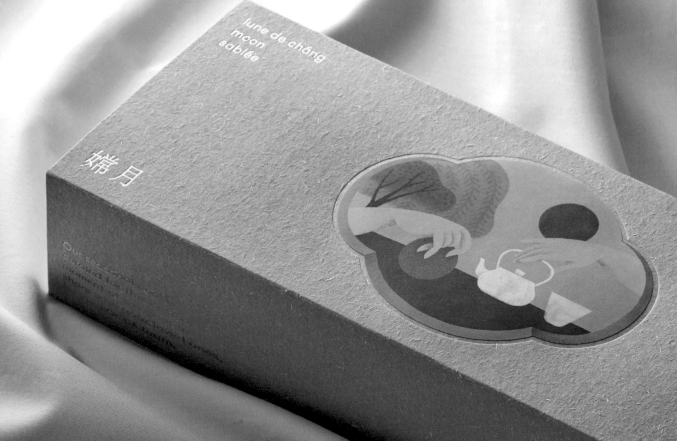

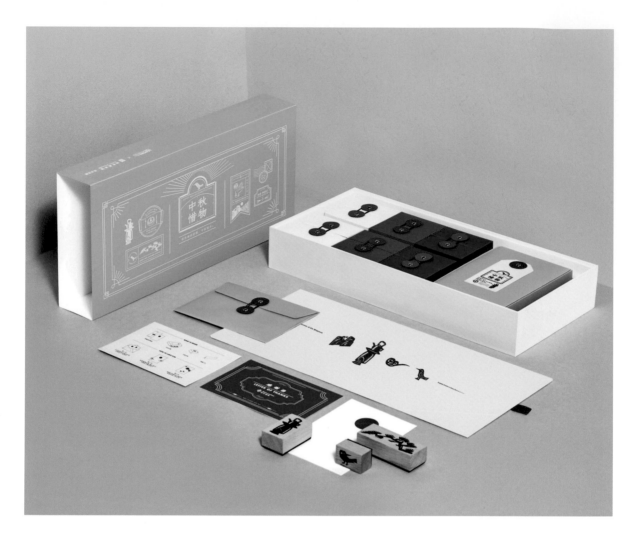

客戶需求

時代美術館邀請立品設計共同出品，希望從木刻藝術家的作品中汲取靈感，同時將當代設計美學與流行審美趨勢融入其中，為廣泛的消費群體呈現時尚、有創意、高品質又不失質樸情感的中秋禮品。

設計方向

設計內容包括月餅模具、包裝、木刻套裝贈禮等，對傳統木刻版畫元素進行再設計，結合能帶來愉悅感受的流行色彩，帶給客戶別具一格的「見、拆、吃、玩」完整體驗。

設計公司：Leaping Creative 立品設計
設計指導：鄭錚
設計師：黃綺琳、劉偉康
攝影：大力
文案：洪加路
出品方：時代美術館、立品設計聯合出品

● Mid-autumn Festival 「XI WU」中秋「惜物」月餅禮盒

創意概念

一年一會的圓月／一口流心的月餅／一切載滿心思的／都值得被珍惜。

包裝及平面設計通過傳統木刻版畫、手工木質印章等「舊物」表達對物、對人、對時光的「珍惜」之情。

內包裝設計靈感來源於舊式檔袋，包括紙張的觸感及打開繞繩的體驗。在中秋這個寓意團圓的傳統節日裡，希望所有的「煞有介事」都能向你傳達這份珍貴的情意。

解構包裝

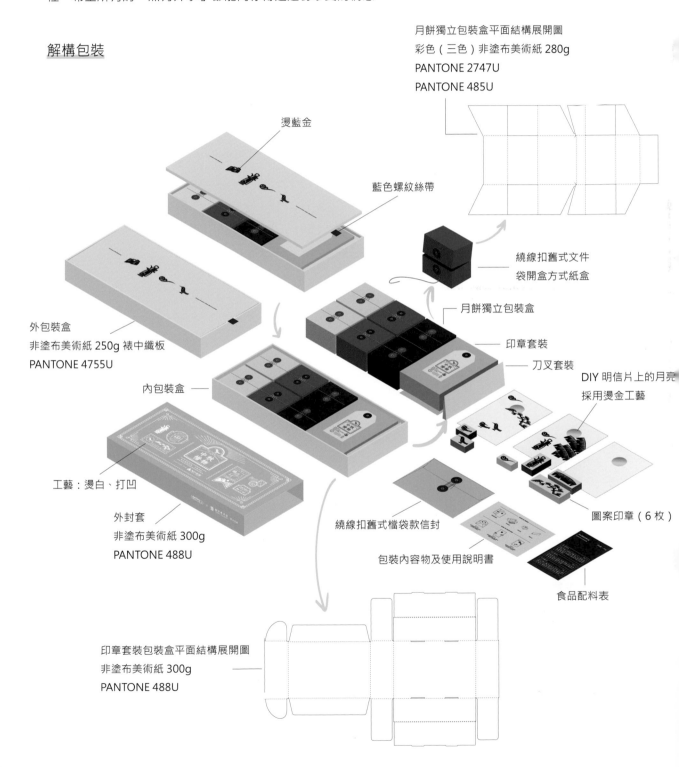

月餅獨立包裝盒平面結構展開圖
彩色（三色）非塗布美術紙 280g
PANTONE 2747U
PANTONE 485U

燙藍金

藍色螺紋絲帶

繞線扣舊式文件
袋開盒方式紙盒

月餅獨立包裝盒

印章套裝

刀叉套裝

DIY 明信片上的月亮
採用燙金工藝

圖案印章（6 枚）

外包裝盒
非塗布美術紙 250g 裱中纖板
PANTONE 4755U

內包裝盒

工藝：燙白、打凹

外封套
非塗布美術紙 300g
PANTONE 488U

繞線扣舊式檔袋款信封

包裝內容物及使用說明書

食品配料表

印章套裝包裝盒平面結構展開圖
非塗布美術紙 300g
PANTONE 488U

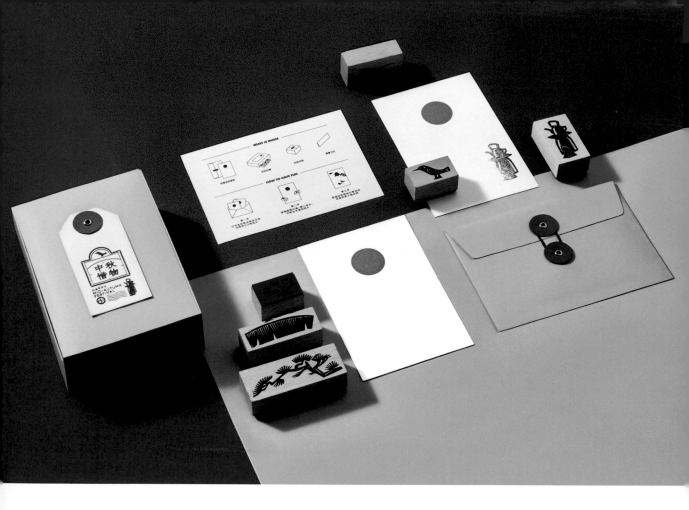

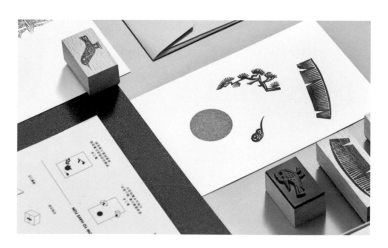

WHAT'S SPECIAL
月饼礼盒

YUMMY MOONCAKE
好味流心月饼

STAMP AND HAVE FUN
好玩的木刻套裝

配色方案

整體包裝選取四種飽和度和明度不一樣的流行色，搭配呈現時尚度高、現代簡約的整體感覺。

估算成本

整體包裝包含禮品，套裝的成本預算不高，平均控制在四百五十元 / 套左右。

時效和挑戰

從明確設計需求到中秋節上市只有兩個月，需要在此期間完成設計方案、打樣測試、企業訂製等部分，並預留生產與物流時間，相較一般月餅禮盒的開發時間非常有限，使得設計難度增大。

請描述專案的工作流程？

設計團隊透過市場調查研究受眾分析，結合與版畫藝術家劉慶元老師的探討，規劃設計策略。
團隊中不同學科的設計師進行思想碰撞，提出創意想法，並最終由平面設計師進行設計及製作
深化。

產品投入市場後，目標客層回饋是怎樣？是否符合團隊的預期？

除了線上零售，產品銷售中還包含企業訂製部分，受眾包含設計藝術愛好者、年輕創意機構的客
戶、地產企業的大量住戶等廣泛人群。產品因其獨特的包裝及禮品套裝獲得普遍的好評，並有許
多受眾藉由社群網路分享使用印章禮品做的 DIY 版畫明信片，表達喜愛與節日祝福之意。
設計成果充份回應了需求，符合團隊預期。

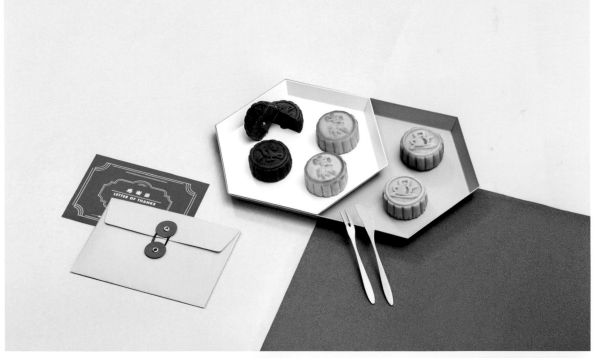

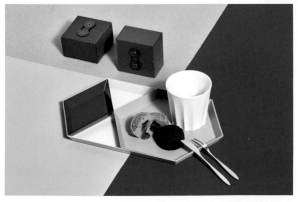

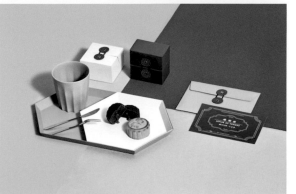

客戶需求

吾牌是一家銷售高級器皿的企業，項目是為其銀質、黃銅、琺瑯製作的高級茶器皿設計禮品包裝，突顯高級、大氣、禮氣。

設計方向

從「吾」字出發，把控色彩、盒型、細節、配飾等各方面。
穩重的立方體，配合抽拉盒的打開方式，內部含信封與賀卡。
大氣的常磐墨綠色搭配貴氣的秋色，飾以流蘇與銅幣。

設計公司：7654321 Studio
設計師：Bosom
攝影：Hello 小方
文案：Dan
客戶：吾牌

●「吾」（WU）品牌茶具禮盒

創意概念

概念衍生自中國古錢幣，其正面刻著「唯吾知足」，即知足者常樂，反面刻著「長樂」即長久快樂。

正面文字「唯吾知足」的共同部分「口」，被設計成一個鏤空的方形，由四個文字共用。「吾」的包裝設計借此寓意，正面以流蘇串起黃銅錢幣作為裝飾，寄託送禮者的心願。

包裝內含用信封裝著的心意卡，信封可作為隔擋與扉頁，意義在於從古人「見信如晤」中延伸出「見禮如晤」的新概念。

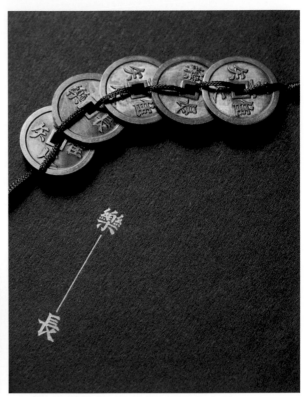

解構包裝

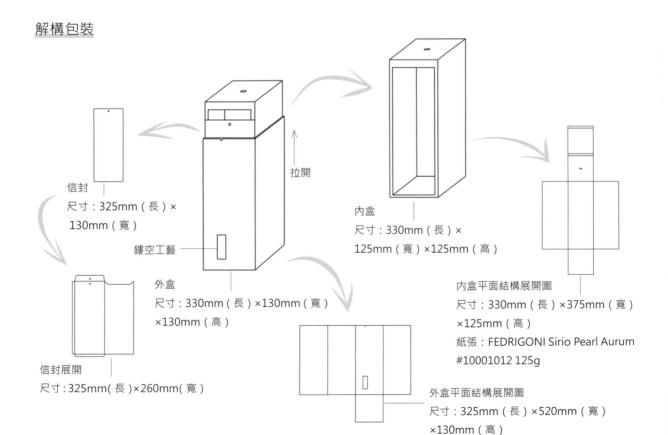

信封
尺寸：325mm（長）×130mm（寬）

鏤空工藝

外盒
尺寸：330mm（長）×130mm（寬）×130mm（高）

信封展開
尺寸：325mm（長）×260mm（寬）

拉開

內盒
尺寸：330mm（長）×125mm（寬）×125mm（高）

內盒平面結構展開圖
尺寸：330mm（長）×375mm（寬）×125mm（高）
紙張：FEDRIGONI Sirio Pearl Aurum #10001012 125g

外盒平面結構展開圖
尺寸：325mm（長）×520mm（寬）×130mm（高）
紙張：Colorplan 森林綠 135g

設計解析

大禮盒的文字分別為「吾心為悟」、「見禮如晤」，中禮盒的文字分別為「心為悟」、「禮如晤」，小禮盒的文字分別為「心悟」、「禮晤」。

印刷工藝

包裝有一細長豎條鏤空，恰好露出信封上「悟」的偏旁「忄」，與外包裝上的產品名「吾」組成新的一個「悟」字。

包裝表面及內部信封等處字元用燙金、鐳射雕刻、打凹工藝，流蘇上的銅幣為訂製款。

估算成本

成本：禮盒分為大中小，成本分別為一百八十元、一百三十五元、九十元。

設計週期：從策劃、設計再到打樣，最終投入生產，歷時半年。

參與人數：五人

專案的工作流程

明確需求→了解專案→商務溝通→分析資料→探討思路→進行報價→簽訂合同→設計執行→溝通調整→專案驗收→後續拓展。

包裝盒外部的鏤空與「悟」字結合。

心意卡上附有使用打凹工藝呈現的「語」字，用於寫祝福語等相關文字。

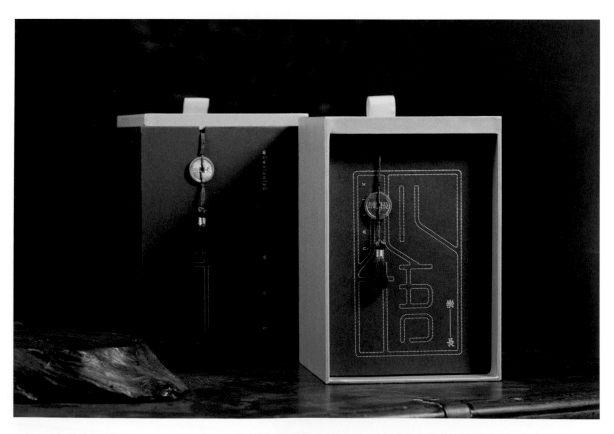

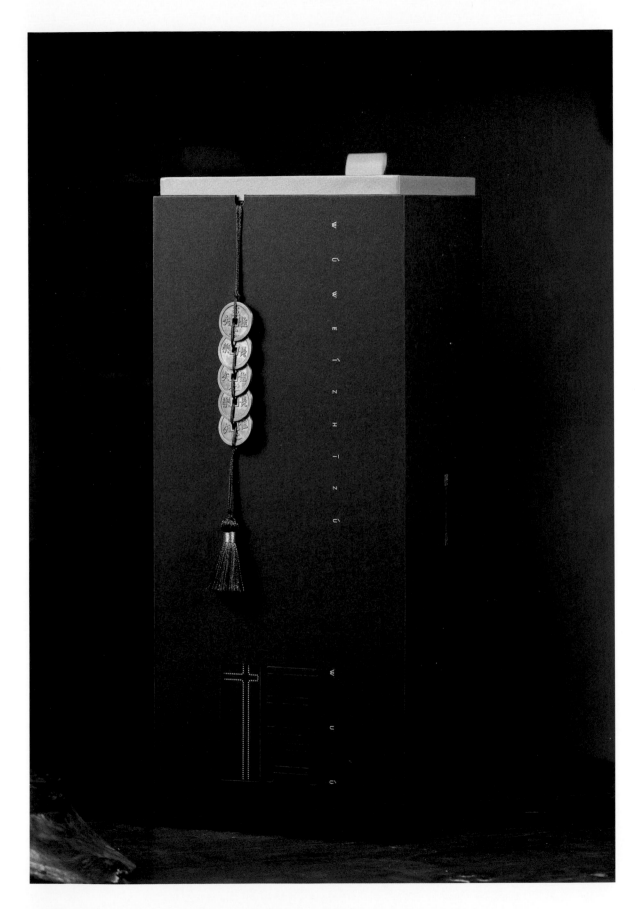

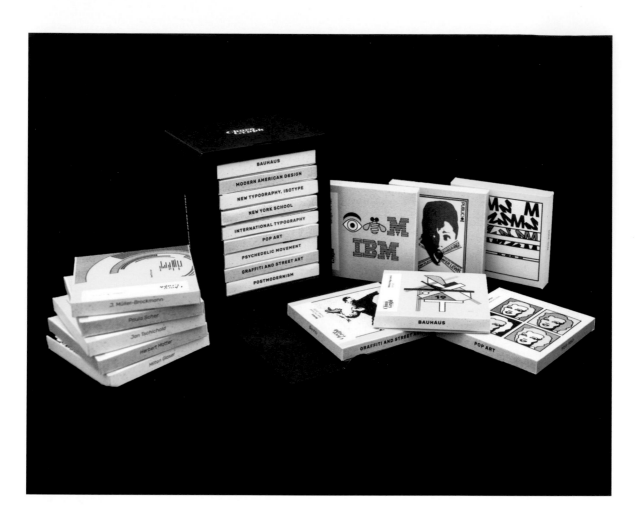

設計思考

這項包裝設計的初衷是創造一個既有用又有趣的作品,還能供學生學習平面設計的歷史。

設計方向

我製作了這款巧克力包裝,學生可以在吃巧克力的同時,從包裝盒上了解平面設計上最重要的幾個時代。

設計單位:匈牙利埃格爾視覺藝術學院媒體與設計系
顧問:Szigeti G Csongor
設計師:Barbara Katona
插畫師:Barbara Katona
攝影:Barbara Katona, Szigeti G Csongor

● **ChocoGraph 巧克力包裝**

創意概念

這一設計對於想要以更有趣的方式來了解平面設計歷史的人來說會很有用。

每一塊巧克力都是正方形盒裝，內含兩張及以上的收藏卡。一張卡片是原始藝術作品的複製品，

另一張為同款的雙色插圖。在卡片的背面，可以看到有關不同平面設計風格和時代的簡要說明。

當這些巧克力擺在一起的時候，就能看出一條平面設計發展的時間線。在盒子的側面，標明了不同時代的名稱、具體時期和代表設計師的姓名。

設計大學也可以透過分發這些巧克力，向新生們介紹他們即將學習到的東西。

解構包裝

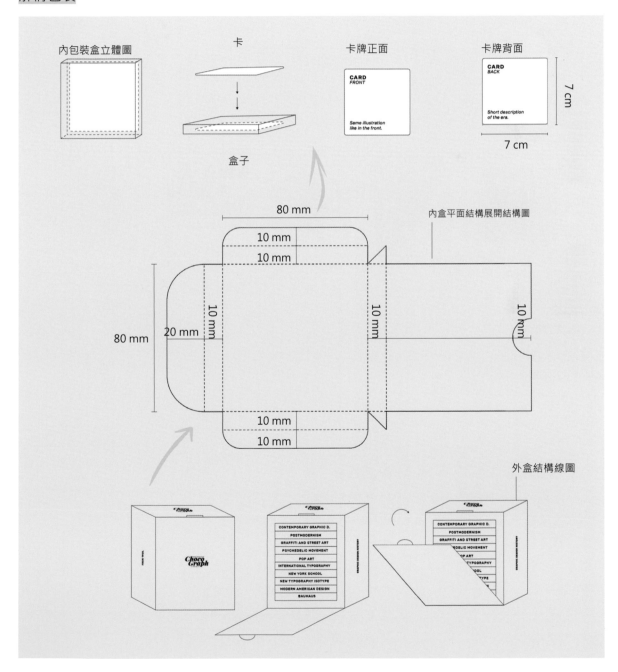

這款巧克力包裝涉及的平面設計時代和代表人物有：

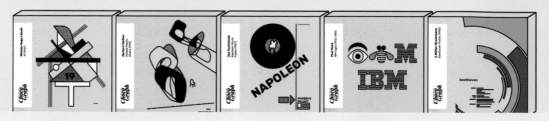

包浩斯主義
1919-1933 年
拉茲洛·莫霍利·
納吉

美國現代設計
1925-1950 年
赫伯特·馬特

新字體排版，
國際文字圖像
教育系統
1930-1950 年
揚·奇肖爾德

紐約平面設計派
1940-1970 年
保羅·蘭德

國際主義設計風格
1950-1980 年
約瑟夫·米勒-
布羅克曼

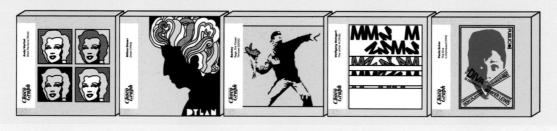

普普藝術
1955-1980 年
安迪·沃荷

迷幻藝術運動
1958-1975 年
米爾頓·戈拉瑟

塗鴉和街頭藝術
1970-2000 年
班克斯

後現代主義
1970-2000 年
沃夫岡·魏因加特

當代平面設計
1970-2000 年
寶拉·雪兒

材料和印刷工藝

包裝是用創意紙張製作的。最外層的大包裝盒設計師使用了黑色卡紙，字元為白墨印刷；每個小包裝盒為數位印刷，用紙更輕，方便折疊。

配色方案

包裝盒分為雙色部分和彩色部分。需要以彩色來展示原始作品的複製品。

至於雙色的部分，使用了 100% 的純黃色和不同深度的黑色。選擇黃色是因為它能讓這款巧克力看起來既搶眼又美味。

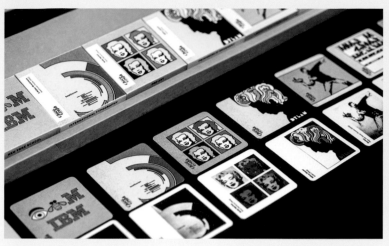

近幾年的包裝設計有什麼明顯的特點？你看到的包裝設計趨勢是怎樣的？

我認為當今最重要的包裝設計是使用更少的材料和可回收再生的素材來製作的包裝。現在我們面臨著全球變暖的惡劣狀況，設計師在其中需要扮演一個重要角色。我們應該注意選擇正確的材料進行設計工作，儘量減少使用塑膠（最好是不使用塑膠）。

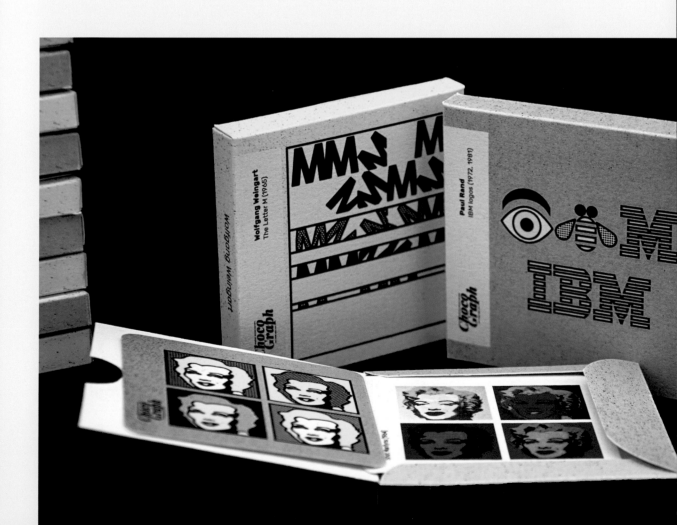

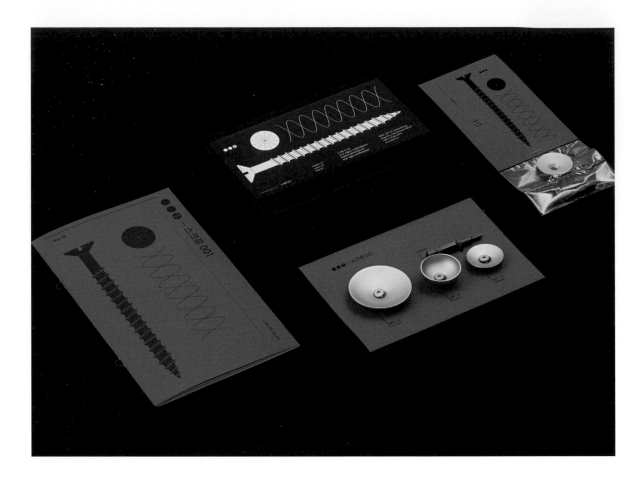

設計思考

Washer 001 設計項目參加了首爾城市建築雙年展。

展覽以共用城市為主題,展示與生產、美食和智慧出行等城市活動有關的現場專案,也介紹了國內外各種相關組織機構。展覽的參觀者將不僅僅是觀看,也會成為城市場景的組成部分,共同創造一個將首爾與其他地區聯繫起來的共用城市群。

設計方向

根據雙年展主題,我們在提交參展項目時,尤為重視「聯繫和共用」的理念。當從被疏遠和忽略的事物去考慮,我們留意到了加工品和螺絲釘。

我們希望,透過在展覽上展示我們設計的產品,這些被忽略的小物件會被人們重新關注。

設計公司:BKID 工作室
創意指導:Bongkyu Song
藝術指導:Bongkyu Song
設計師:Hyunseung Lee, Gahyun Oh
插畫師:Hyunseung Lee, Gahyun Oh
攝影:Kwonjin Kim
客戶:首爾城市建築雙年展

● Washer 001 螺絲釘與螺絲墊圈包裝

創意概念 1.

螺絲釘—用於在擰緊或旋轉金屬時施加壓力，嚴格來說不是產品的一部分或者附加品，而是受嚴格標準（韓國工業標準 KS、國際標準 ISO）限制的一種商品。

在首爾乙支路進行的 001 螺絲釘生產項目，具象化了螺絲釘新標準的可能性。

創意概念 2.

Washer 001 設計專案最大的主題在於對螺絲釘產品的再發現，所以我們的包裝設計與市面上常見的螺絲釘包裝完全不同。我們用較低的成本宣揚了螺絲釘產品的優勢，但從令它重新獲得關注的角度上，我們的設計概念是讓顧客代入螺絲釘本身的工作模式中。

簡而言之，整個包裝尺寸較大，在打開之後，需要顧客自己使用其中附帶的小六角螺絲刀來擰鬆螺絲釘、取下墊圈。通常，螺絲釘是擰入成品裡的配件，可以說它在項目裡充當一種工人的角色。當顧客已經打開包裝，看見作為產品的螺絲釘時，他們需要經歷與螺絲釘一樣的勞動過程。

解構包裝

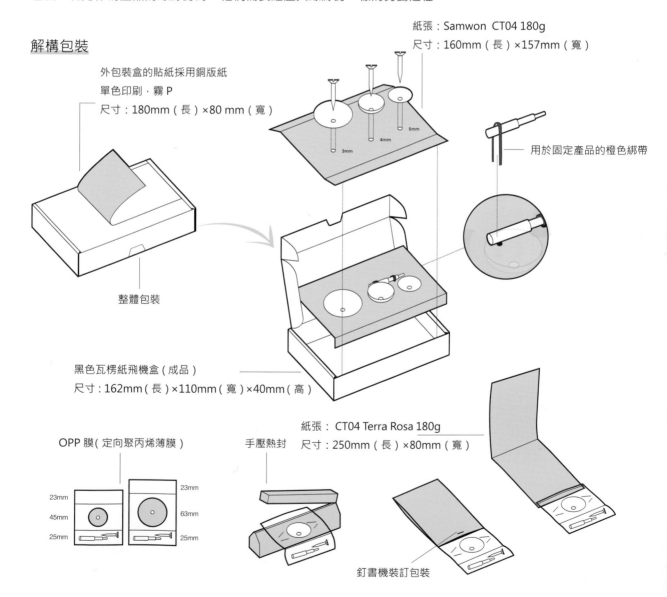

外包裝盒的貼紙採用銅版紙
單色印刷，霧 P
尺寸：180mm（長）×80 mm（寬）

紙張：Samwon CT04 180g
尺寸：160mm（長）×157mm（寬）

用於固定產品的橙色綁帶

整體包裝

黑色瓦楞紙飛機盒（成品）
尺寸：162mm（長）×110mm（寬）×40mm（高）

OPP 膜（定向聚丙烯薄膜）

手壓熱封

紙張：CT04 Terra Rosa 180g
尺寸：250mm（長）×80mm（寬）

釘書機裝訂包裝

23mm
45mm
25mm

23mm
63mm
25mm

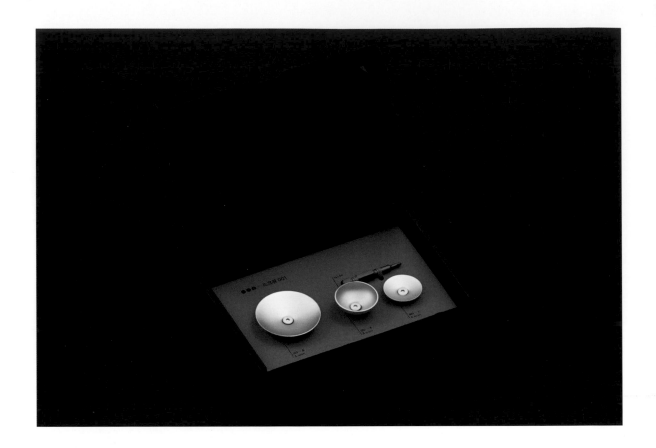

配色方案

我們認為橙色是可以代表工人的顏色。如上述，某種程度上，從產品其本質來說，螺絲釘可以被視為一個工人。而生產這些螺絲釘的環境遠稱不上整潔或舒適，所以我們選擇了飽和度較低的顏色，寄寓了我們的深思。

估算成本和挑戰

我們只製作了用於參展的少量產品（二百組）。因為是內部專案，預算有限，我們必須全程跟進材料運輸、印刷、包裝等所有流程。

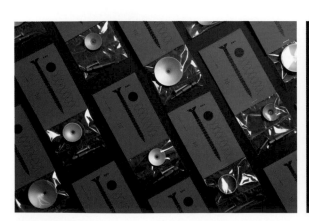

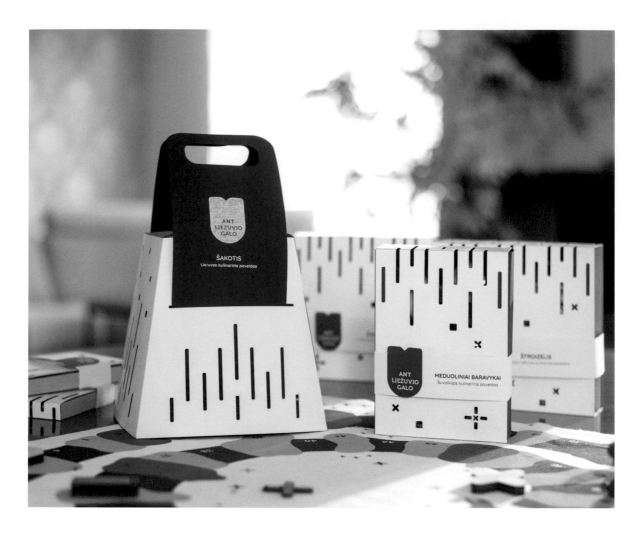

設計思考

立陶宛的文化歷史主要由五種民族文化共同構成，文化遺產非常豐富。但是，諸如特產食品之類的傳統產品的呈現方式通常較為單一，缺乏多樣化的地區代表性。並且，這些產品的包裝方式看起來總有點過時，無法吸引年輕一代消費。

這次專案透過結合傳統食品和遊戲產品的設計形式，激發消費者的好奇心，促進人們對立陶宛地區民族文化特色的再發現。

設計方向

我們設計了一個互動性很強的項目，來展現立陶宛文化遺產多層次的特徵。

它由多種傳統食品和一個具有教育性質的遊戲構成，後者包含一個關聯的 app 和一個布製棋盤。

象徵桂冠的樹蛋糕被擺放在棋盤中央，只要正確回答 app 上有關地區方言、文化、習俗的問題，就能獲得品嘗蛋糕的機會。

指導：Aušra Lisauskiene
設計師：Diana Molyte, Dovile Kacerauskaite
插畫師：Diana Molyte
攝影：Dovile Kacerauskaite
文案：Diana Molyte

● On the tip of a tongue 特產食品包裝

創意概念

整套產品共有七個包裝盒，包括五個地區傳統美食甜點的包裝、遊戲棋盤的包裝和一種沒有地區歸屬的特別甜點——立陶宛樹蛋糕的包裝。

幾種包裝的型號各不同，但關鍵元素（鏤空的平面圖形）保持一致。這些圖形元素象徵著房屋裡的壁爐或者火焰，因為大多數甜點都需要用火烘焙。

我們想要在一個不同的語境下去詮釋民族文化遺產——現代家庭遊戲的語境。為此我們選擇了簡潔、精巧的設計和鮮明的對比色，這是我們有別於其他傳統食品產品的地方。

創作靈感

我們的項目實際上是從為立陶宛傳統甜點「樹蛋糕製作遊戲」這個想法開始的。獨特的形狀和明亮的黃色使樹蛋糕看起來像一頂皇冠，自然，遊戲的每個玩家都會想要摘獲桂冠。

這就是這一有趣又美味的棋盤遊戲的由來。在實際設計中，樹蛋糕的包裝與其他地區特產甜品的包裝相比，也是最獨特出彩的。

解構包裝

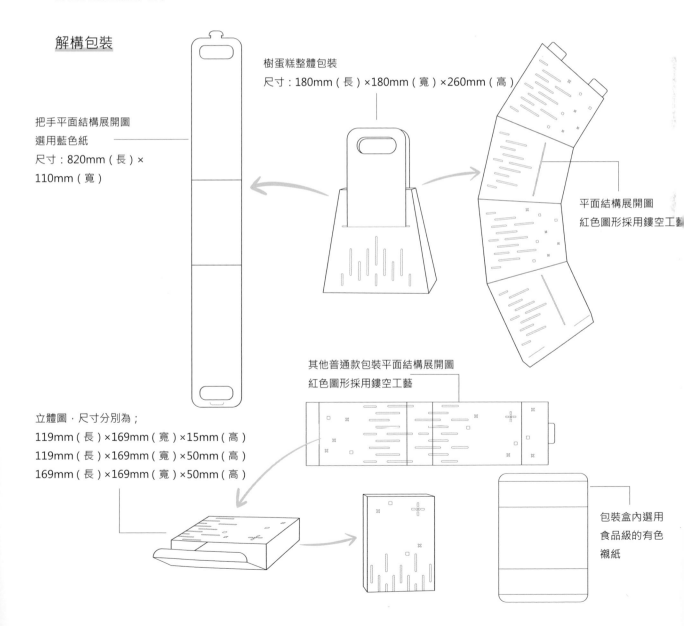

樹蛋糕整體包裝
尺寸：180mm（長）×180mm（寬）×260mm（高）

把手平面結構展開圖
選用藍色紙
尺寸：820mm（長）×110mm（寬）

平面結構展開圖
紅色圖形採用鏤空工藝

其他普通款包裝平面結構展開圖
紅色圖形採用鏤空工藝

立體圖，尺寸分別為：
119mm（長）×169mm（寬）×15mm（高）
119mm（長）×169mm（寬）×50mm（高）
169mm（長）×169mm（寬）×50mm（高）

包裝盒內選用食品級的有色襯紙

設計解析

包裝表面的重點是鏤空的平面圖形。這種形式的靈感來源於傳統的立陶宛編織圖案，它們會在物品表面產生視覺運動的節奏感，也給人以輕盈精緻的印象。

材料和印刷工藝

我們使用了紙、亞麻布等天然材料。包裝內層是粗糙質感的色紙，與外層光滑的白色卡紙盒形成對比。包裝折疊成型，沒有使用膠水。紙質標籤纏繞外包裝一圈，作為固定作用。

配色方案

我們的目標是讓包裝整體像傳統的亞麻桌布一樣簡潔，但同時也要明亮、活潑。用黃色、藍色、紅色等強烈的純色搭配主要的白色底色，這樣的配色有很典型的遊戲特徵。

時效和挑戰

這是一個挺複雜的項目，從頭到尾歷時數月，僅由兩名設計師創想並執行，最大的挑戰是要創造一個有多種用途且一脈相承的包裝體系，將棋盤遊戲和六種不同的傳統食品都囊括進去。我們選擇了自然的、成本相對較低的紙材料，得以在設計原型時有很大的實踐自由。

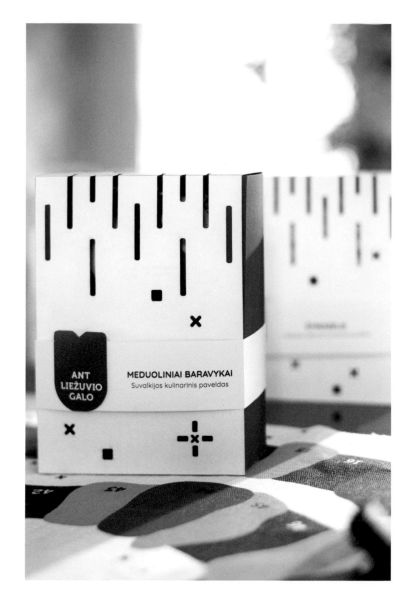

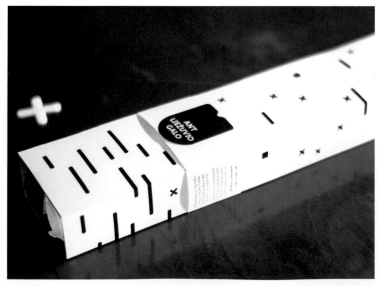

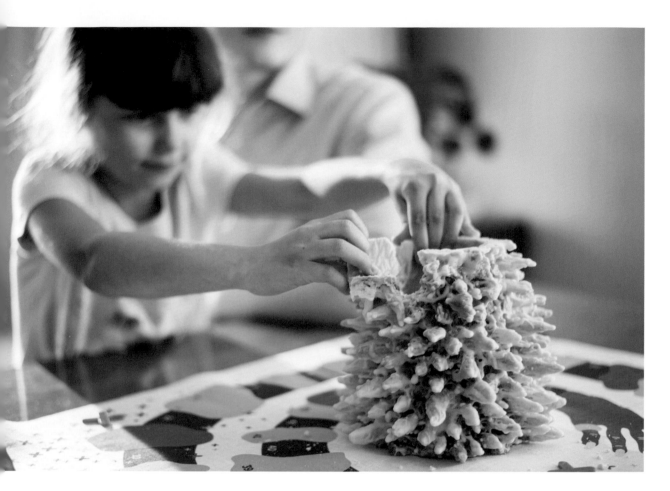

你如何衡量自己的設計是否成功？

這一系列的包裝和這個遊戲一開始是針對
創新產品的概念設計。當我們將它分享到
線上之後，它引起了很多關注，也帶來了
新的潛在客戶。

很快，這一作品被許多熱門包裝設計部
落客留意和推薦，並在 C2A 設計大賽
（Creative Communication Award） 中
獲勝。

此外，我們還發現我們的受眾很渴望該產
品被真正推廣到市場。我認為我們衡量成
功的方式就是：創意和設計既引起了公眾
的興趣，同時又被領域內的專業人士認可。
這真是最美妙的時刻了。

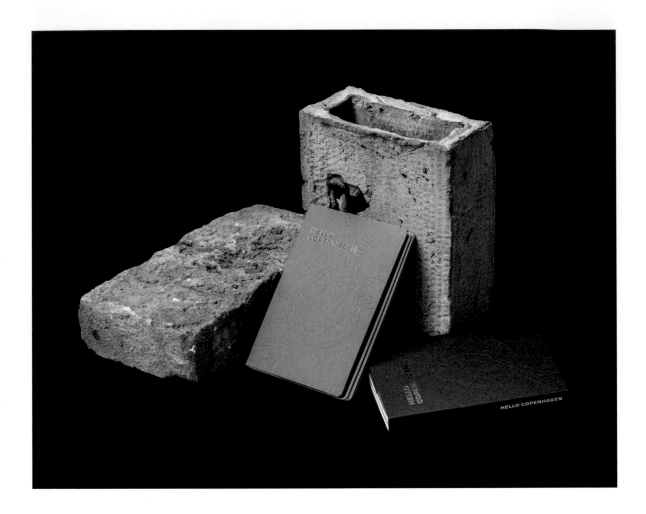

客戶需求

為設計師和遊客等群體設計一款有關哥本哈根的環保筆記本，其中包含這一城市當代建築的特別插圖。

設計方向

Hello Copenhagen 筆記本經過精心製作，具有令人舒適的外表和內部細節，有助於創意人士進行規劃、素描，或任何闡釋與表達，每個有力的想法都可以自然而精確地宣之紙上。

設計公司：Explicit Design Studio
創意指導：Krisztian Torma
客戶：Hellodesign Bt.

插畫頁：SH Recycling 環保再生紙
　　　　100 g，FSC 認證
封面：Keaykolour / Color Style
　　　創意紙 300 g，FSC 認證
筆記本內頁：Munken Pure 80 g，
　　　　　　FSC 認證
插畫數量：20 張
重量：200g
頁數：164 頁
購買連結：notess.co

● Hello Copenhagen 筆記本套組

創意概念

在整個設計到生產過程中，我們的目標是製作出好用、有新意、高要求並且具備現代感的環保筆記本產品。我們的筆記本設計符合德國工業設計師 Dieter Rams 所提出的「好設計的十個原則」，不會太大或太小、太薄或太厚，尺寸剛剛好合襯你的手和提包。在其中縫三十二頁的小冊子裡，展示了哥本哈根的建築傑作。

現代的材料、現代的工藝、現代的外觀——也獻給這個時代誕生的梵谷和塞尚。

來自瑞典的 Munken Pure 紙張質感優良，令你的眼睛和手都感覺到愉悅。其內頁精細的網格布局可以幫助你的繪畫和任何需要被記錄的想法。

解構包裝

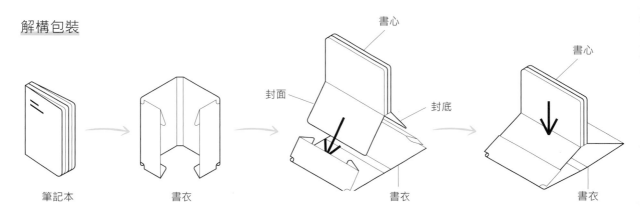

筆記本　　　　　書衣　　　　　書心　封面　封底　書衣　　　　　書心　書衣

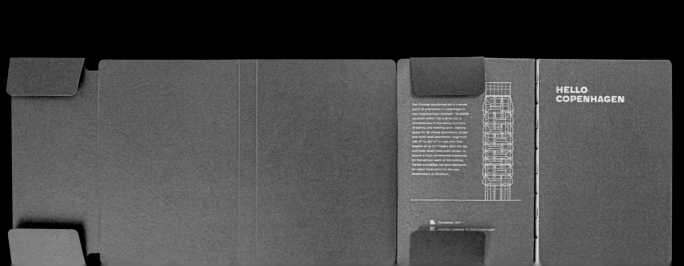

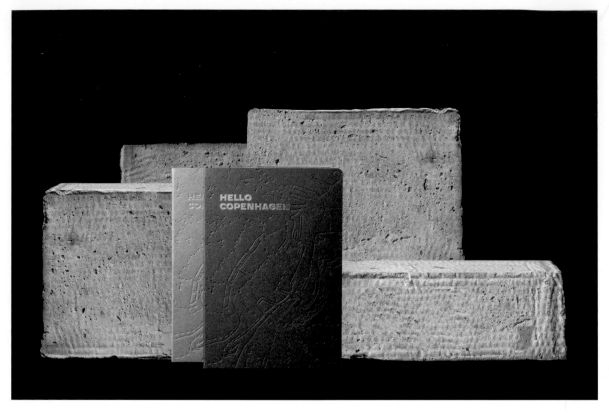

產品攝影中增加了混凝土元素，以呼應筆記本的建築主題。

材料和印刷工藝

這款筆記本觸感舒適，內頁採用兩種紙張，其中展現哥本哈根建築的內冊有色紙，夾在中間。

護封上為燙銀的印製文字，圖案採用打凹工藝，內頁則是單色印刷。

視覺和觸覺上都營造出豐富的層次感。

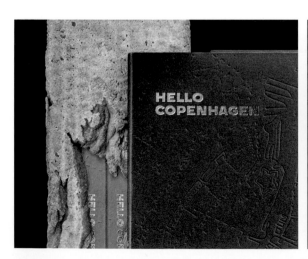

Population
Area: 178.5
Time zone:
Area code
Airp
Al

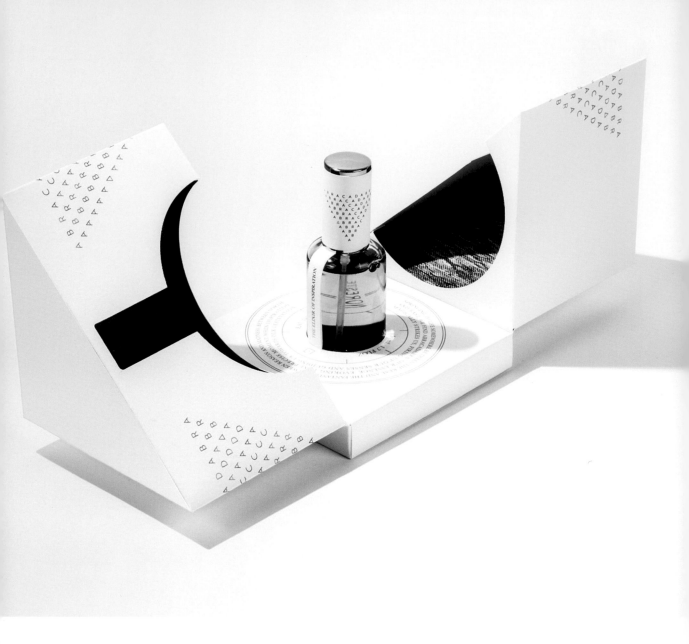

設計思考

設計工作室基於客戶的需求將專案計畫變為現實。

但如果我們想要在沒有外在需要刺激想法的時候，探索新的、

有挑戰性的設計路線呢？

——我們決定推出自己的產品，它將被作為一件聖誕禮物。

設計公司：Noreste Studio

● Abracadabra 香水包裝

解構包裝

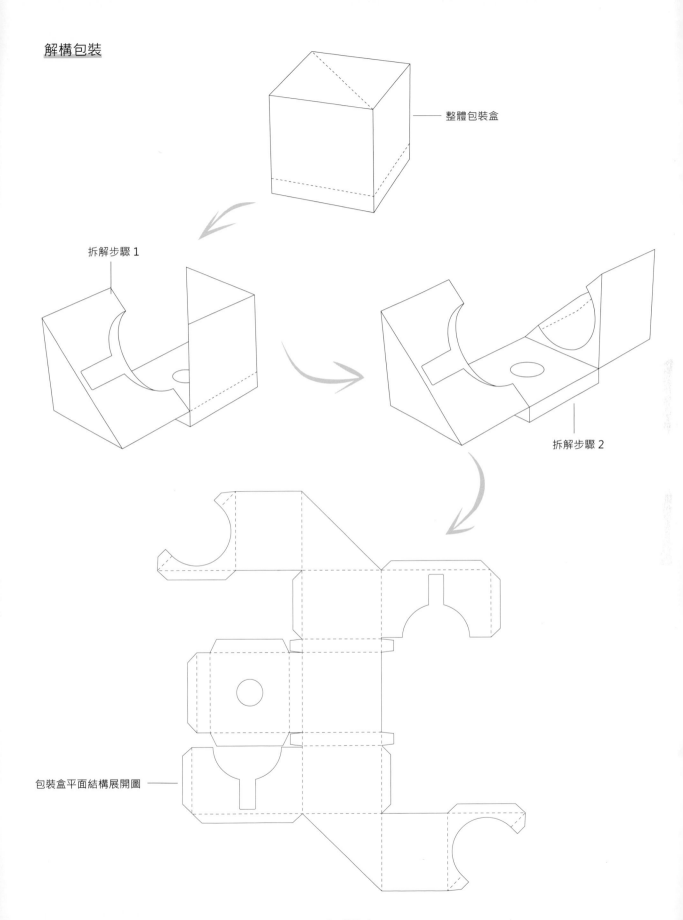

整體包裝盒

拆解步驟 1

拆解步驟 2

包裝盒平面結構展開圖

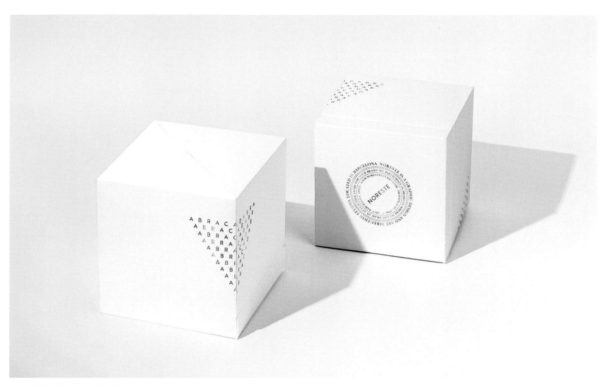

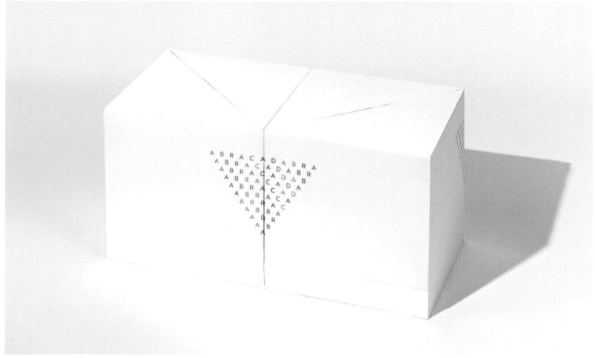

創意概念

我們開發了七款香水，以煉金術為主題，神秘主義和魔法元素通過文字方式構成組合，
建構強烈的視覺形式感，並貫穿於整個設計過程中。

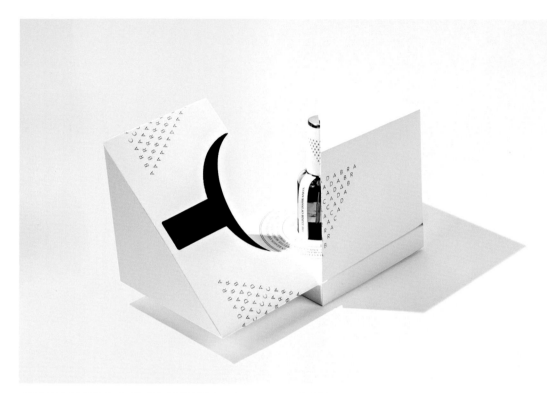

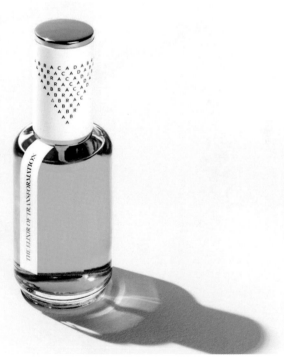

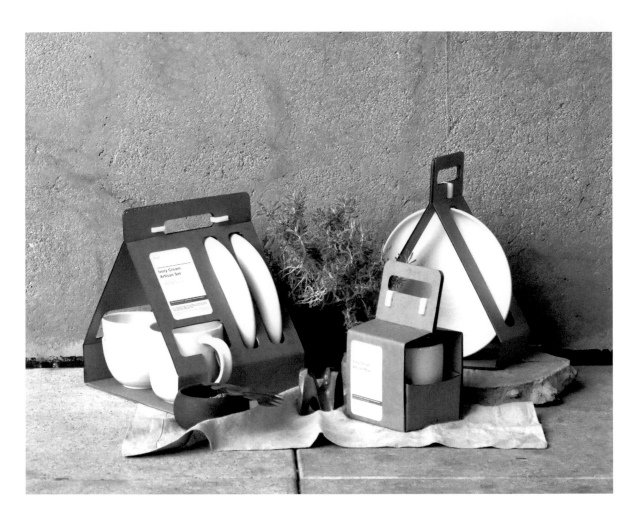

客戶需求

該項目模擬護膚品牌 Aesop 旗下
擁有一條陶瓷餐具產品線,而我
為這套產品設計包裝。為了貼合
原有的品牌標識,我在設計理念、
用戶體驗和功能性方面進行了很
多考量。

設計方向

對 Aesop 品牌而言,給人純天
然和原生態的感覺至關重要。
這套產品包裝維持了這一品牌
印象,呈現了一個簡約的外觀,
不僅便攜,也能提供有效的保護
作用。

設計公司:kennethkuh.info
設計師:Kenneth Kuh
攝影:Kenneth Kuh

● Aesop Ivory Cream Artisan Set 陶瓷餐具套組

創意概念

這一設計的核心想法是創造一件既易於儲存又便於組裝的包裝，無須佔用太多空間。裁切紙板的設計是一個很好的辦法，讓顧客能方便地攜帶購買的陶瓷產品安全回家。

解構包裝

該包裝由三種不同的結構和尺寸組成一個整體，
採用紙板製成，環保且質感柔和。
標籤為噴墨印刷。

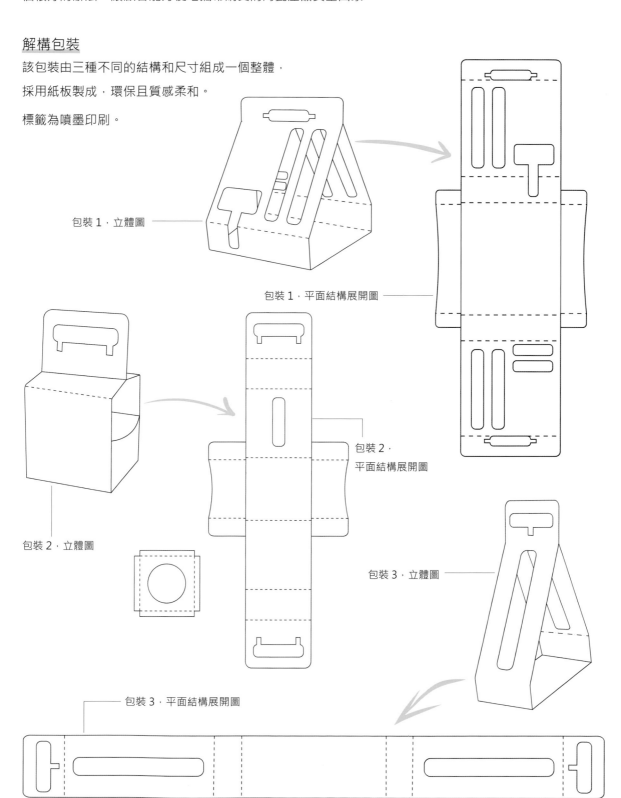

包裝 1．立體圖

包裝 1．平面結構展開圖

包裝 2．平面結構展開圖

包裝 2．立體圖

包裝 3．立體圖

包裝 3．平面結構展開圖

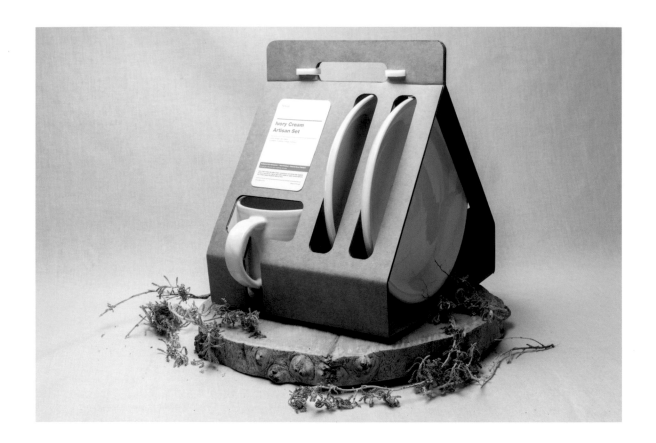

配色方案

設計用儘量少的顏色,維持自然感。

我希望這件包裝能像一個近乎空蕩的容器,顧客可以在其中傾瀉自己的情感。從這個意義上講,包裝設計本身不應有太多自己的特點,而是要足夠簡明扼要,盡可能地呈現產品明確而獨特的氛圍,並啟發顧客進入這種氛圍。

挑戰和突破

該專案最困難的部分在於它很耗時間,要考慮如何精確地安排刀模線和折疊線,才能完美拼合整個包裝而不致塌落。

在找到最終正確的比例和尺寸之前,我進行了大量的錯誤嘗試。

你如何衡量自己的設計是否成功?

我想,無法衡量任何設計是否「成功」,因為它太主觀了,人們可以自由解釋不同設計形式的任何資訊。不過我可以說,一件成功的專案總能激起變革,讓它所在的領域變得更好。

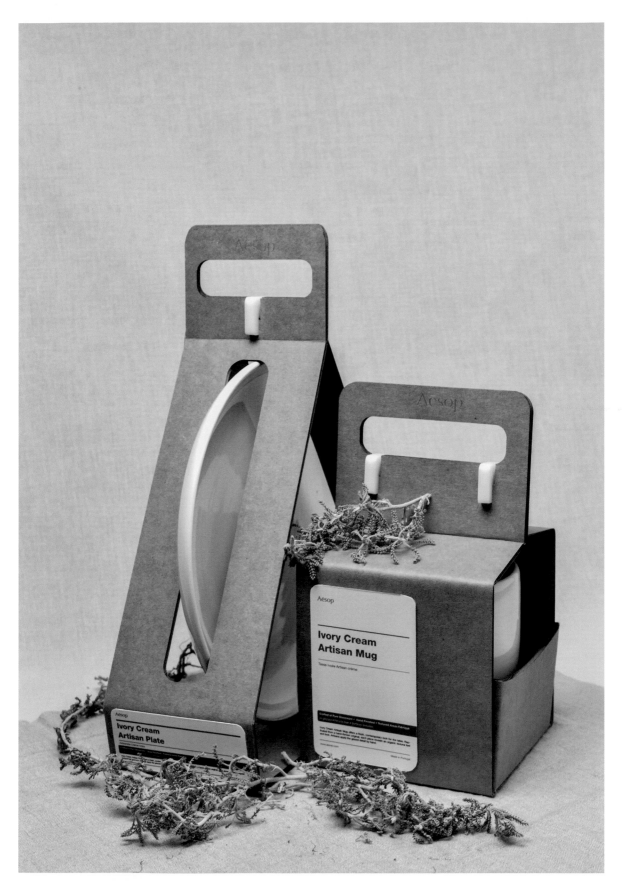

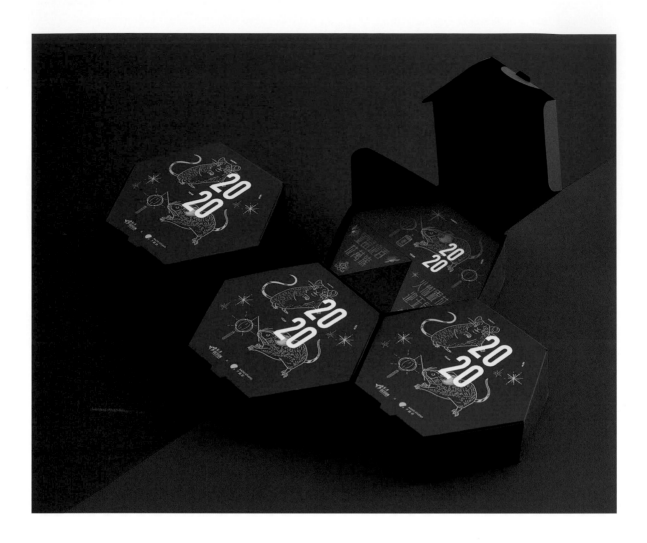

設計思考

在二〇一九年年末，為了感謝曾經交付專案給我們設計的客戶，我們設計了這款新年禮盒。

因應鼠年豐收的寄寓，我們除了賀卡，也將一些小點心放入盒內。

禮盒經過精緻包裝贈予客戶和廠商，傳達我們對新年的期待，也傳遞新年文化中的原意——分享喜悅，期許未來。

設計公司：K9 Design · AAOO Studio
創意指導：Kevin Lin
藝術指導：Louis Chiu
設計師：Kevin Lin & Louis Chiu
攝影：Férguson Chang
文案：Kevin Lin & Louis Chiu

● 二〇二〇銀花玉鼠盒

創意概念

我們以 2020 年生肖「鼠」，在漢文化中所代表的含義——豐收、多產作為主題，結合中國新年送禮的習俗，設計了這款禮盒。

包裝包括禮盒與年節賀卡，整體主視覺為中國新年的氛圍下小鼠遊玩嬉戲的場景，並鋪陳了豐富的動植物圖騰，傳遞豐收之感。

解構包裝

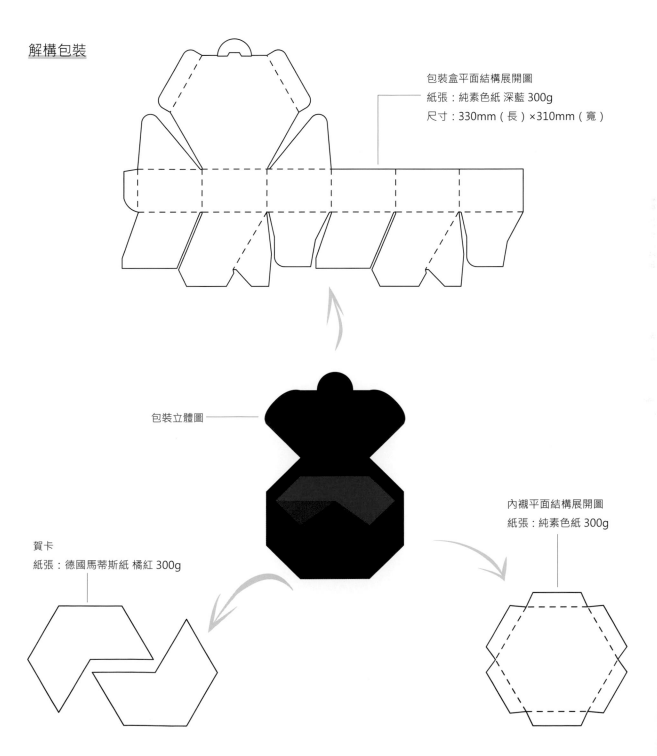

包裝盒平面結構展開圖
紙張：純素色紙 深藍 300g
尺寸：330mm（長）×310mm（寬）

包裝立體圖

內襯平面結構展開圖
紙張：純素色紙 300g

賀卡
紙張：德國馬蒂斯紙 橘紅 300g

設計解析

在圖像構成方面，為使燙金工藝達到較佳的效果，採用了細線的表現方式，使主視覺中的小鼠圖案更為靈巧，並以手繪線條加強了毛髮的真實度而不顯沉重，使圖像、質感、色感等元素達到等量的視覺平衡。

印刷工藝

為了讓賀卡的造型更有新意，我們將六角形解構，裁切成一種特別的形式，同時傳達「六」在漢文化中象徵智慧和順利的寓意。

在印刷方面我們使用了燙金與燙白工藝，表現最簡單卻也最能突顯過年喜慶的意象。

配色方案

為了更好地掌控成本，我們在紙張上選用色紙。藍色與橘色是此設計的主體色彩，意味著世界組成的基本元素——青天與紅土。

這二者同時也分別是這次合作此專案的兩家設計公司的主色系。

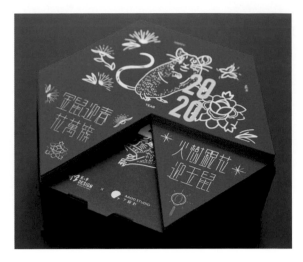

賀卡上的圖案和文字採用燙金工藝，年份「2020」則為燙白。

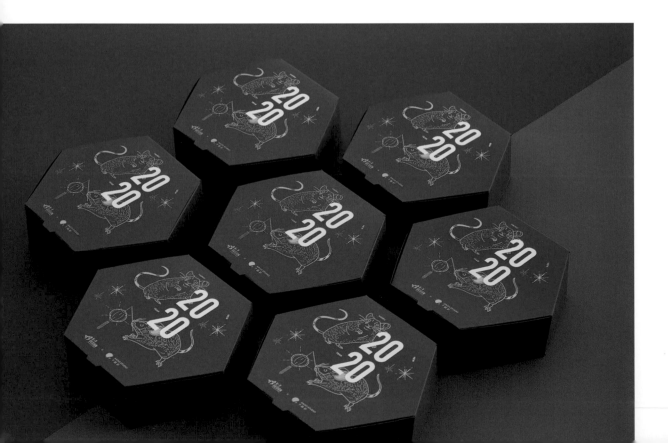

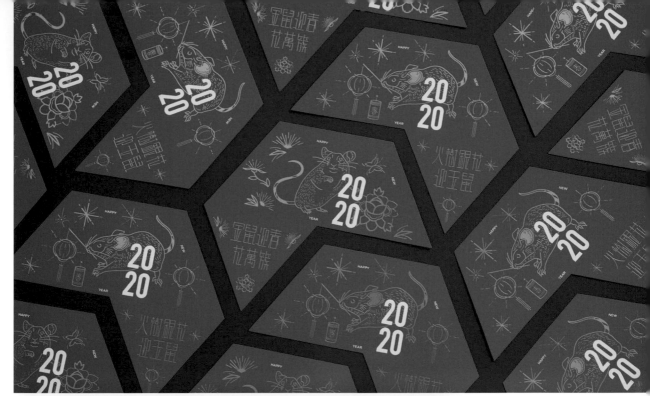

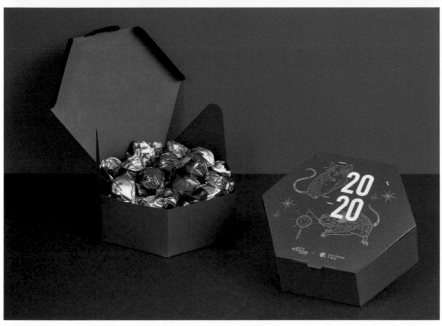

產品投入市場後，目標客戶的回饋是怎樣的？是否符合團隊的預期？

因為採用了符合一般大眾對於年歲節慶印象的設計，在視覺傳達效果上比較成功，在年節送禮等實際情形
中收穫了超乎預期的效果。

過程中是否諮詢了其他領域的專業人員？雙方的合作是如何進行的？

除自身專業領域之外，對於其他領域，我們採取尊重並信任的態度與其他工作者合作。我們相信在彼此信
任並給予對方發揮自由的氛圍下，能夠最大化地表現合作的優勢。

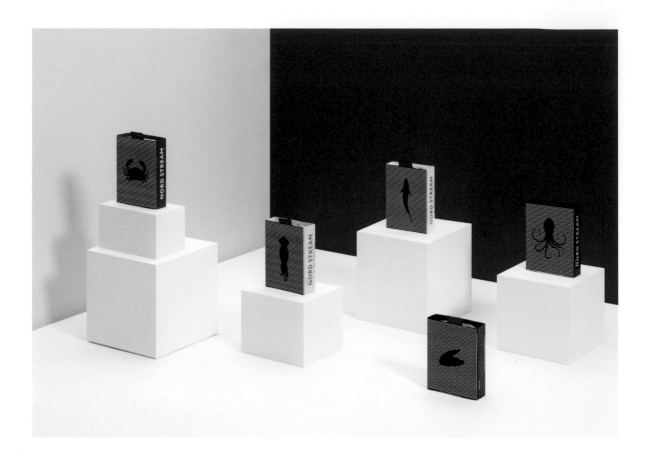

設計思考

該專案並沒有實際客戶，但我們知道可能會有一項工作能用上這個點子。無論如何，我們決定設計一件精美的包裝。針對的產品是對於我們工作室而言較為不尋常的一種——海鮮罐頭（根據潛在客戶制定）。

該專案旨在創建一種顧客與產品包裝之間的全新互動方式。目標受眾是罐頭產品的消費者，具體點說大概是十六～四十五歲的群體。

我們希望當消費者拿起這件包裝時，他或她會立刻產生喜愛，並知道其內的產品是什麼。我們為此考慮具體的實踐方案。

設計公司：LOCO STUDIO
藝術指導：Artem Petrovskiy
設計師：Evgeniya Petrovskaya
插畫師：Artem Petrovskiy
攝影：100% ART STUDIO. Vladimir Zotov
技術人員：Andrey Shkola

設計方向

我們發現莫爾條紋現象可以有很大的用處，並據此製作了一個特別的、會在打開過程中產生動畫的包裝設計。

由於封面插畫的動態效果，消費者和包裝之間將建立起一種有趣的互動關係。

當我們確定沒有任何雷同作品後，我們便開始動手了，此後很長一段時間都在創建包裝模型。

● Nord Stream. 光柵動畫食品罐頭包裝

創意概念

Nord Stream 是醃製食品的產品線。該品牌包括五種口味:沙丁魚、煙燻貽貝、螃蟹、章魚和魷魚。這系列產品的包裝上圖形和顏色標識都有所不同,可以藉此區分口味。Nord Stream 的主要競爭優勢是它的包裝的互動性和回應力。我們的想法是產品與潛在客戶的交流應由隱藏的動畫完成,即基於莫爾條紋光學現象而設計的圖片變化效果。在你拉開包裝的同時,包裝表面的動物圖片會開始游動,這將給人留下深刻的印象,並加深消費者和產品之間的溝通與共鳴。

解構包裝

表面塑膠貼蓋
尺寸:107.5mm(長)×98mm(寬)

剖面
1 塑膠光柵製作的動畫網格
2 罐頭
3 插圖內襯
4 紙標籤

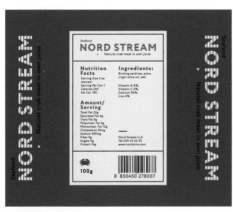

紙標籤
尺寸:124mm(長)×107.5mm(寬)

插圖內襯
尺寸:77mm(長)×106mm(寬)
插畫內襯固定在鋁罐上。紅絲帶讓罐頭更容易被取出

多色 Logo 根據光柵和專案插圖風格製作

插圖和光柵
每張圖暗藏了 3 ~ 4 個動作,它們在光柵被拉出時形成的每一幀畫面中顯現。
這個光柵是我們經過測試並考慮到產品最終尺寸而特別選擇的。

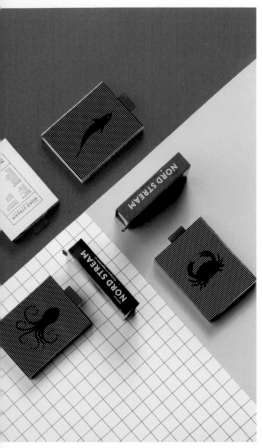

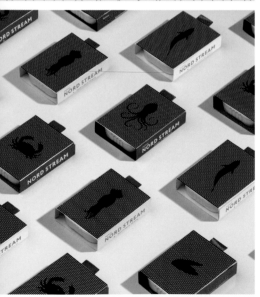

設計解析

每款包裝都有自己的平面視覺和色彩標識。我們直接使用海鮮圖案的插圖,讓消費者更容易理解內容,另外還有五種鮮豔的顏色來提升辨識度。

將產品理念傳達給消費者這個過程總是困難的,我們使用了直白且現代的字體,同時在包裝盒側面直觀地表現品牌標誌。

材料和印刷工藝

我們使用了兩種材料:塑膠和紙。為了使生產過程更簡易並且降低成本,我們在 300 克的銅版紙上進行了最簡單的印刷;塑膠也是一樣,用了最簡單的深黑色印刷。使用薄塑膠非常重要(案例中的塑膠厚度為 3mm),它不至於在印刷時變形。

配色方案

在我們的設計中,所有內容都為了讓那張會動的圖像有更好的展現效果。黑色的圖片看起來動感更強,這就是為什麼海鮮的剪影都是黑色的原因。為了加深莫爾條紋的效果,包裝表面一條條的橫紋也都是黑色的。以黑色為主,結合其他幾種彩色,這件產品包裝會在超市的貨架上非常奪目。

挑戰和突破

設計團隊起初的想法是,該包裝整個都是由紙來製成的,但這個想法在第一次測試時就失敗了,因為很難在紙上製造那些能動起來的小小狹縫;一位原技術人員建議我們直接使用印刷圖案的塑膠片,不過印在塑膠上的圖案看上去太淡了,我們不太滿意。接下來我們又嘗試使用塑膠盒和附有印刷圖案的紙襯這一組合,它的效果不錯,有點未來主義,可惜這個方案無法進行批量生產。

最終的想法是塑膠和紙的組合形式,就像圖上展示的那樣,上層可動的圖像是塑膠製作的,底下的盒子是紙製,顏色明亮。

這件包裝用了六個月完成。因為我們只能在閒置時間製作它,這也是耗時如此長的原因。試裝配和技術問題也花費了大量時間。最後,我們成功地以較低的成本創作了一件有價值的包裝產品,而且可以輕鬆實現複刻。它適用於任何種類的產品,並能夠作為大規模銷售的用途。

你如何衡量自己的設計是否成功？

我們不斷看到其他人給我們的回饋，這本身已形成一種評估形式。至於我們自己，我們只是在工作，做好喜歡的事情，而不會止步於我們已經取得的成果。好的產品設計是高品質的標桿，所以成功對於我們來說是一種責任。這一案例項目獲得了 PENTAWARDS 二○一八年度金獎，這在我們看來就是很好的成就。

過程中是否諮詢了其他領域的專業人員？雙方的合作是如何進行的？

是的，要是沒有經驗豐富的工程師和技術人員，這件技術難度較大的項目是不可能完成的。大多數情況下，成功完全依賴於他們的決定。從平面設計的角度我們可以創建任何想法，但現實中以恰當的方式實施最初的理想是一件困難的事情。

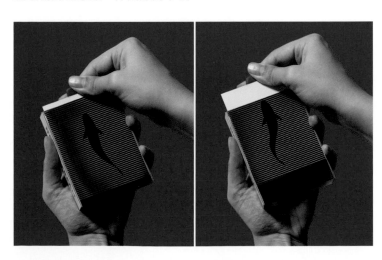

通過手動，拉出食品罐頭的同時可以看到游動的魚

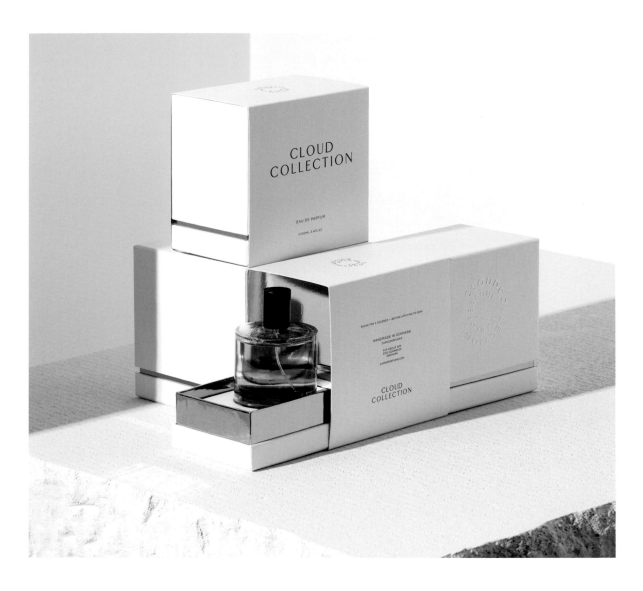

CLOUD
COLLECTION

EAU DE PARFUM

CLOUD
COLLECTION

客戶需求

該案例受丹麥香水製造商
Zarko Perfume 委託,為他
們男女均適用的全新香水系列
Cloud Collection 進行視覺和
包裝設計。

產品為手工製作,於丹麥裝瓶。

設計方向

製作一個獨家、突出手工質
感、高品質的包裝設計。

設計公司:Homework Creative Studio
創意指導:Jack Dahl Sakurai
藝術指導:Jack Dahl Sakurai
攝影:Niklas Højlund
客戶:Zarko Perfume

● Zarko Perfume Cloud Collection 香水包裝

創意概念

最前方的奔跑者，失重的微粒，消失的降落傘懸掛線......讓它的設計簡潔而有力。

解構包裝

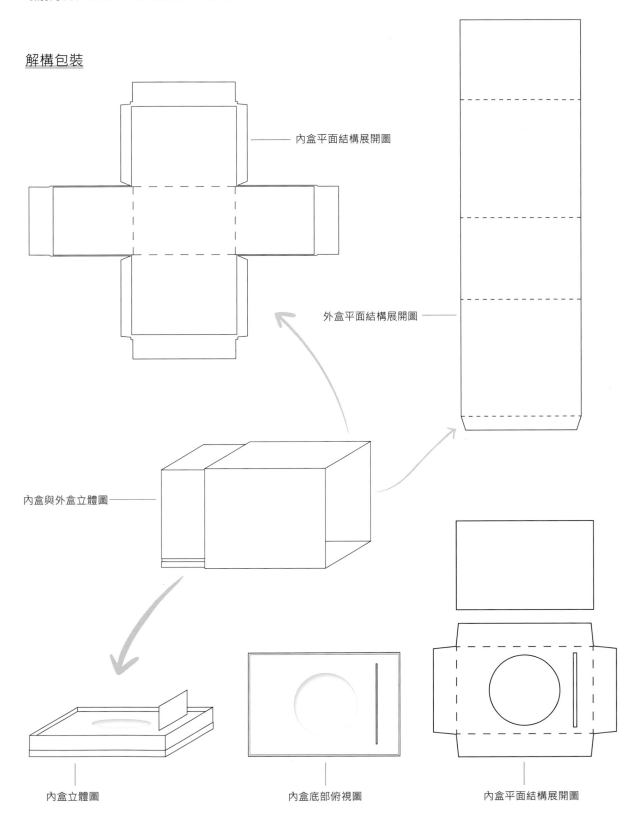

內盒平面結構展開圖

外盒平面結構展開圖

內盒與外盒立體圖

內盒立體圖

內盒底部俯視圖

內盒平面結構展開圖

配色方案

顏色的選擇基於香水的前調香：丹麥沙棘。

在白色的主調下，鑲嵌一圈銅色金邊，和成熟的金黃色沙棘果相類似，簡潔而高雅。

材料和印刷工藝

外盒的標誌和文本，使用了光滑的黑箔壓印，背面燙金箔。

內盒底燙金箔，盒套正面採用打凸工藝。

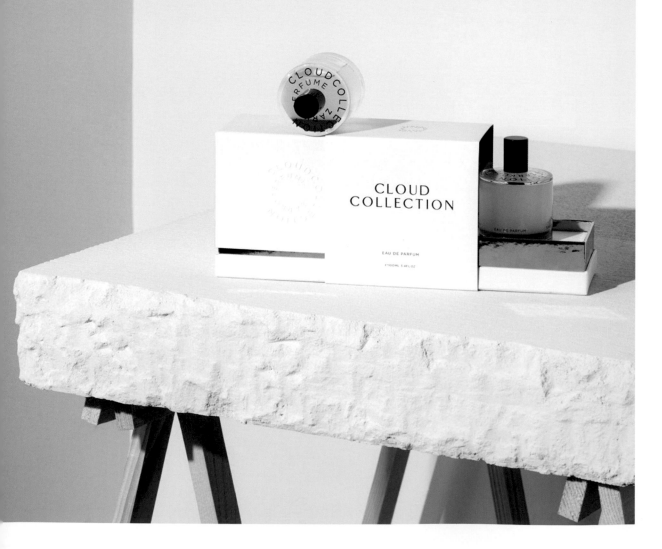

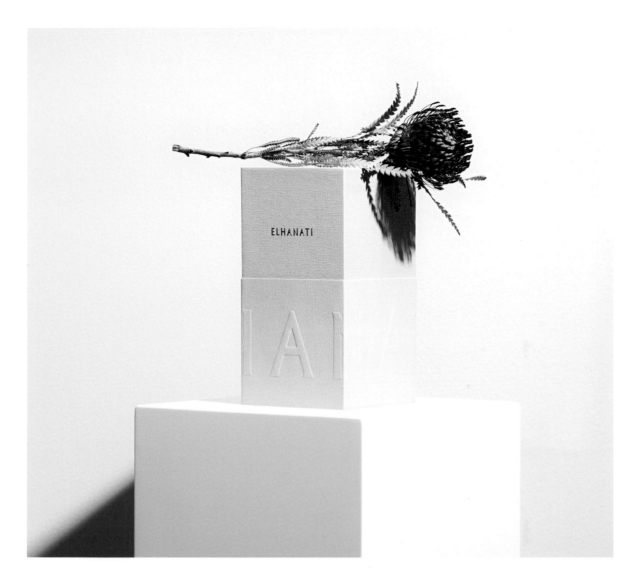

客戶需求

該案例受丹麥珠寶品牌 Elhanati 委託，為他們神奇而永恆的手工珠寶進行視覺和包裝設計。

Elhanati 珠寶受中東和北歐文化背景的啟發，每件珠寶作品都根據感性和純粹的直覺製作而成，原始、迷人，歷史底蘊深厚，具有雕刻般的質感。

設計方向

製作一種適用於 Elhanati 系列每款珠寶的首飾盒（包括耳環、手鐲或戒指）。

目標是創造一件讓消費者渴望擁有並永遠保存的包裝。

設計公司：Homework Creative Studio
創意指導：Jack Dahl Sakurai
藝術指導：Jack Dahl Sakurai
攝影：Niklas Højlund
客戶：Elhanati

● Elhanati 珠寶品牌包裝

解構包裝

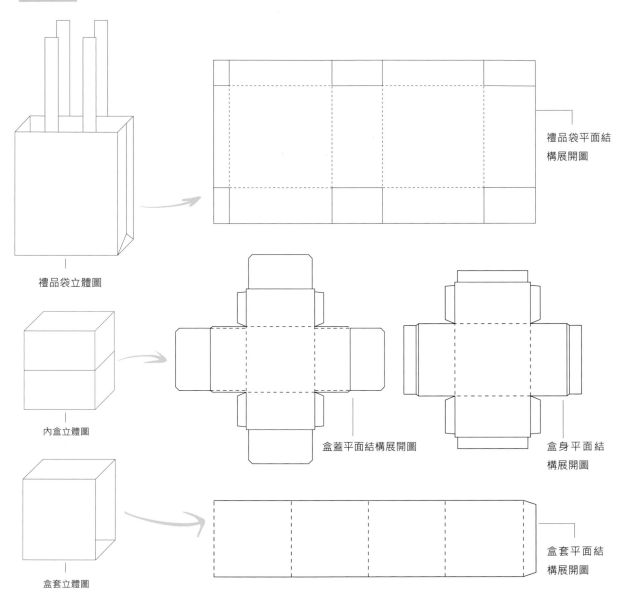

禮品袋立體圖

禮品袋平面結構展開圖

內盒立體圖

盒蓋平面結構展開圖

盒身平面結構展開圖

盒套立體圖

盒套平面結構展開圖

材料和印刷工藝

採用質感十足的非塗布特殊紙張。
盒套上的標誌為打凸，包裝盒和
包裝袋上的標誌均為燙金。

配色方案

我們選擇了比較低調並難以定義
的色調來製作整款包裝，並與珠
寶的原材料相協調。

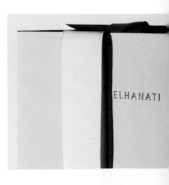

您們是如何看待或者實踐包裝設計中的美學表達的？

Homework 工作室的標誌性美學平衡了永恆的經典和當代設計風格。我們簡化一切複雜的要素，堅信美就是要突顯企業或品牌的個性和自身理念。

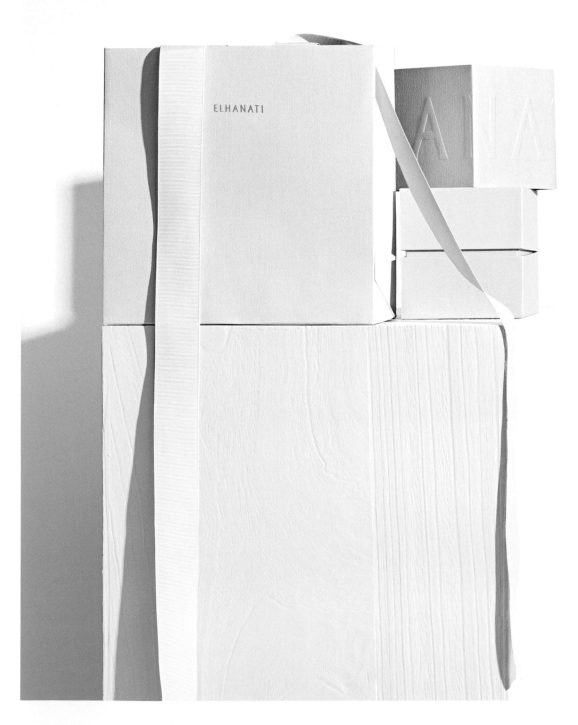

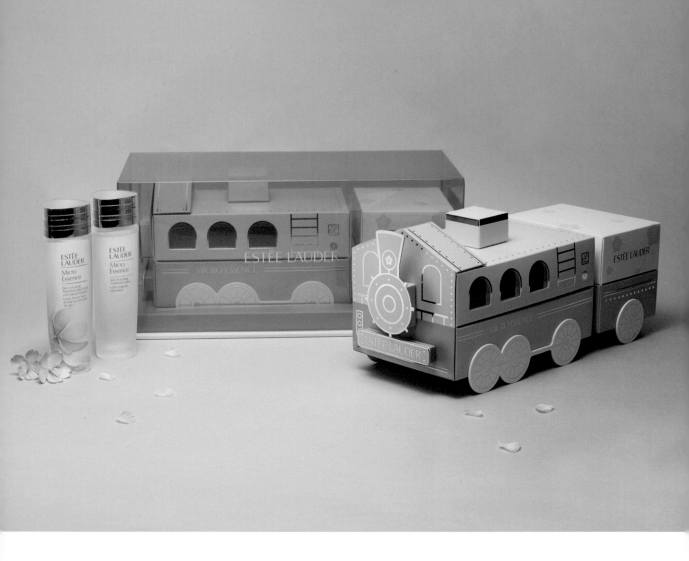

客戶需求

雅詩蘭黛的新款櫻花微精華原
生液促銷套裝。

整個套裝包括含有櫻花萃取物
的新產品，以及其他兩件產
品：原裝微精華原生液和面膜。

設計方向

我們計畫讓兩件額外產品與
新產品本身包裝分離。

這一包裝的靈感來源於韓國
櫻花節。

設計公司：HEAZ
藝術指導：Yun Mi Kim
設計師：Seo Yeon Lim, Somi Lee, Min Ji
Kim
攝影：Junghoon Yum
客戶：Estee Lauder

● New Micro Essence Presskit 護膚品包裝

創意概念

我們想到春天一列火車穿過櫻花樹林的情景。在韓國鎮海軍港櫻花節上，會有一個表演火車駛過櫻花樹間的遊行。我們希望這個意象能夠通過包裝巧妙地傳達給消費者。

解構包裝

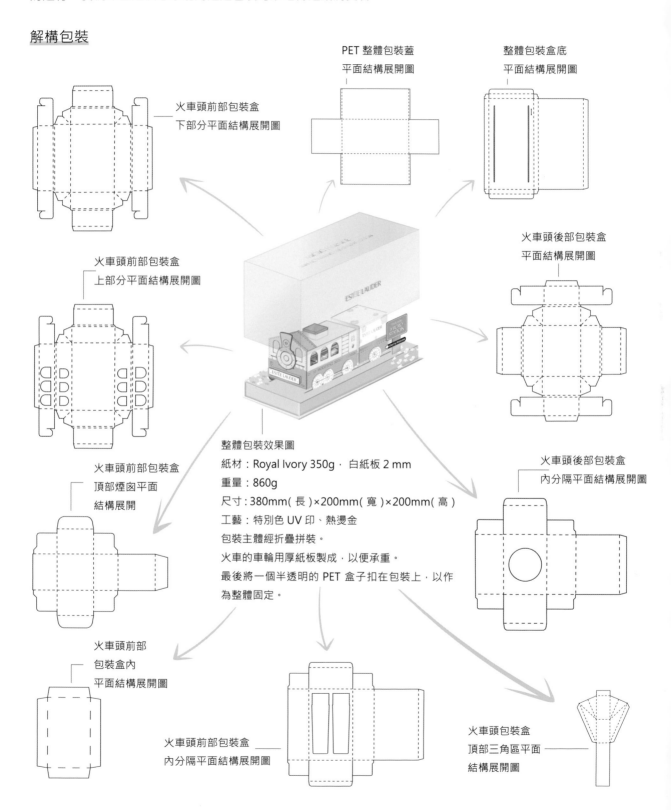

PET 整體包裝蓋
平面結構展開圖

整體包裝盒底
平面結構展開圖

火車頭前部包裝盒
下部分平面結構展開圖

火車頭後部包裝盒
平面結構展開圖

火車頭前部包裝盒
上部分平面結構展開圖

火車頭前部包裝盒
頂部煙囪平面
結構展開

火車頭後部包裝盒
內分隔平面結構展開圖

整體包裝效果圖
紙材：Royal Ivory 350g，白紙板 2 mm
重量：860g
尺寸：380mm(長)×200mm(寬)×200mm(高)
工藝：特別色 UV 印、熱燙金
包裝主體經折疊拼裝。
火車的車輪用厚紙板製成，以便承重。
最後將一個半透明的 PET 盒子扣在包裝上，以作
為整體固定。

火車頭前部
包裝盒內
平面結構展開圖

火車頭前部包裝盒
內分隔平面結構展開圖

火車頭包裝盒
頂部三角區平面
結構展開圖

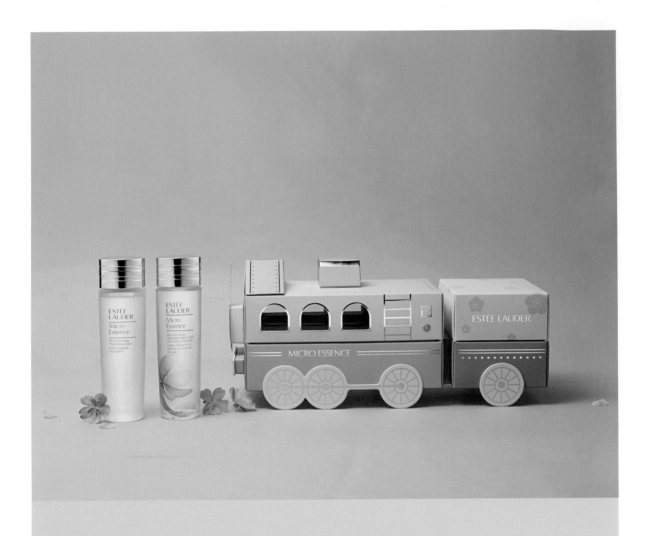

設計解讀

我們在包裝表面運用櫻花圖案和粉紅色調,想把重點放在新產品所含有的櫻花萃取物上,表示它是現有產品的升級版。

配色方案

採用了特別色 Pantone 705C 和金箔色。

我們選擇用比較溫柔的粉色來傳達春天的溫暖,團隊的共同想法是色調不要太過明豔。同時,我們用金色作為點綴,塑造品牌的奢華感。

挑戰和突破

由於我們在包裝設計方面經驗豐富,在製作本案例時沒有遇到任何困難。

在投入最終生產前製作了多個樣品,這能幫助我們達到理想的工作狀態。

產品投入市場後，
目標客戶的回饋
是怎樣的？
是否符合團隊的預期？
受眾對這個概念獨特、創意
生動的包裝感到驚喜，他們
上傳了許多這件產品的照片
到社交帳號上，將它特別的
包裝分享給粉絲。
這大大促進了新產品的推廣
行銷，我們對這個結果感到
很滿意。

你是怎麼選擇客戶的，
有哪些標準？
我們沒有特別的方式或要求
來選擇客戶，每個跟我們聯
繫過的客戶都令我們感激。
我們認為唯一重要的是，雙
方需要彼此信任。
我們相信，當客戶對我們抱
有信心，我們就能創造出令
客戶滿意的作品。
通過深入溝通，我們可以確
保彼此之間正在考慮的理念
和目的都是一致的。

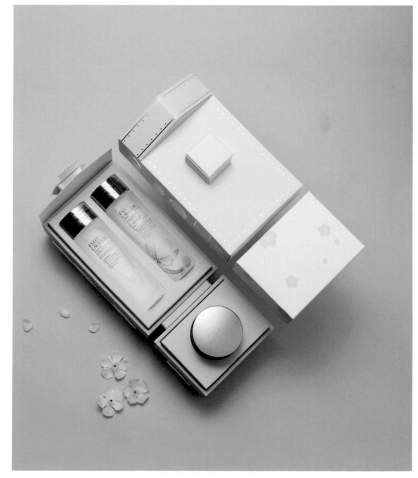

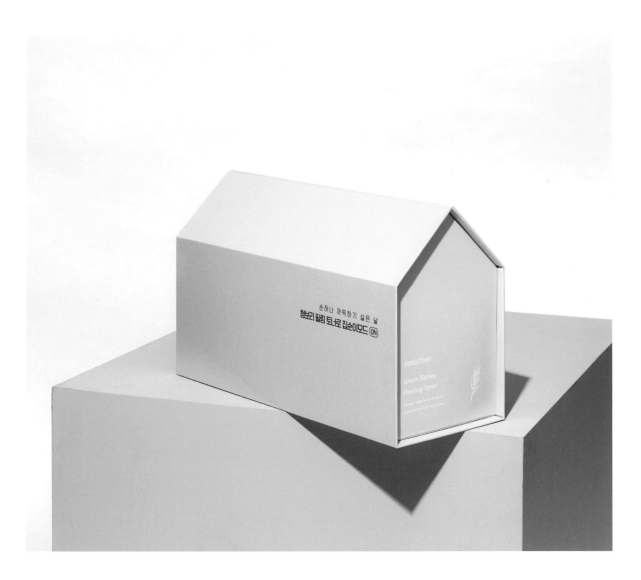

손하나 까딱하기 싫은 날
청보리 필링 토너로 집순이모드 ON

innisfree

Green Barley
Peeling Toner

客戶需求

一套讓人想起濟州島青麥田的促銷套裝。需要包裝的產品包括：爽膚水、化妝棉和兔子髮帶。

設計方向

我們按計劃設計了這三件產品包裝。
包裝的形式設計創意來源和青麥田有關。

設計公司：HEAZ
藝術指導：Sungyoon Kim
設計師：Saerom Lee, Nahyun Jin, Miae Kim, Swan Lee
攝影：Junghoon Yum
客戶：innisfree

● Green Barley Peeling Toner Presskit 護膚品包裝

創意概念

我們想到在一片廣袤的青麥田中有一間獨立的倉庫。整個倉庫的外觀很簡單，但裡面長滿了青麥。包裝使用磁鐵固定，沒有手柄或把手也可以輕鬆打開。

解構包裝

整體包裝效果圖

紙材：Classic 點紋紙 亮白色 118g、Oldmill 優質 300g

重量：約 800g

尺寸：350mm（長）×140mm（寬）×205mm（高）

工藝：特別色 UV 印，燙綠箔

打開

包裝盒平面結構展開圖

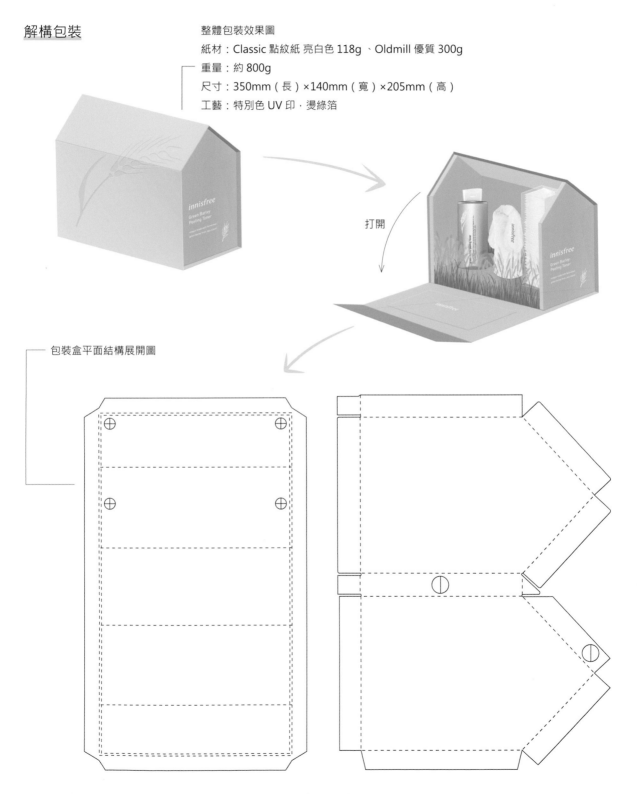

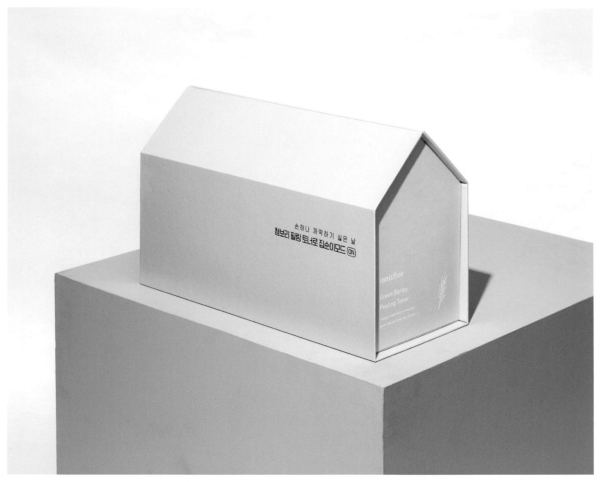

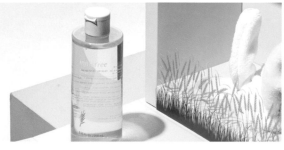

平面設計解讀

包裝的外觀經過了精心設計，我們試著運用最簡潔的平面元素，讓消費者關注包裝的形式和結構，不會被多餘的元素分散注意力。

配色方案

採用特別色 Pantone 2246C。我們是從包裝內的產品（Innisfree 爽膚水）上選擇的顏色。

挑戰和突破

沒有什麼特別的困難，因為我們在包裝生產上有很多經驗。不過，要說服人們認可這款著重簡潔性的包裝是一件比較艱巨的任務。此外，我們還進行了幾次採樣，最終選擇了最合適的綠箔顏色。

在該項目中你擔任了什麼樣的角色？
你的工作內容是怎樣的？
如何和團隊其他成員合作？

作為專案的藝術總監，我藉由與客戶的溝通來設
定專案方向。我還與團隊其他成員及其他生產者
進行協調，以獲得最滿意的設計和結果。團隊同
樣參與生產、檢查和交付過程，並努力地將各自
的想法都納入設計中。

近幾年的包裝設計有什麼明顯的特點？
你看到的包裝設計趨勢是怎樣的？

從近年的設計來看，展示一個清晰而有力的概念要比
在包裝上羅列過多資訊更為奏效。就趨勢而言，環境
污染是一個重要問題，必須為了環保去考慮使用可分
解的材料和適當的結構、尺寸。

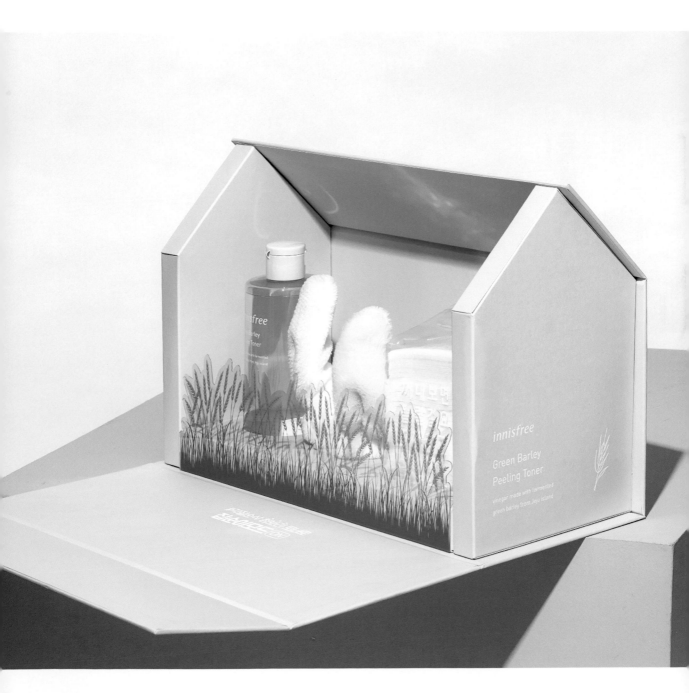

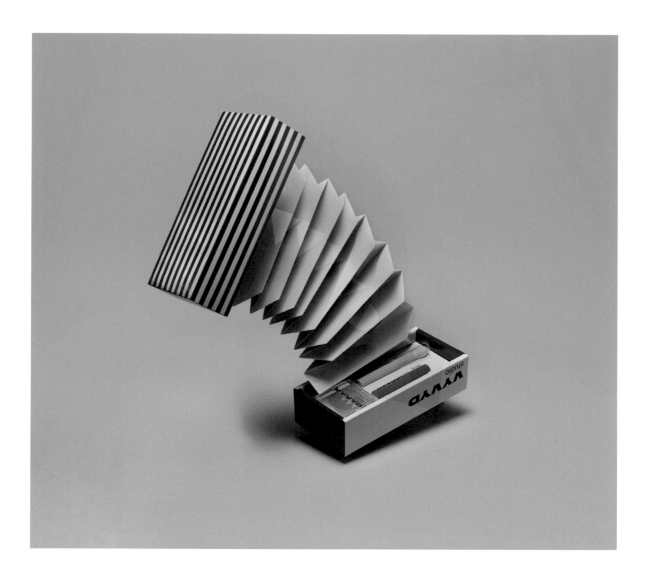

客戶需求

Vyvyd Studio 是當代創意彩妝品牌。在推出品牌之前,他們希望包裝盒會是一個特別的套裝,能根據節奏和色彩兩個概念將品牌形象與產品標識最大化。

主要產品總共有六個(三根唇釉、一塊腮紅、一盒高光粉和一柄刷子)。

設計方案

我們認為最重要的在於,將他們獨特的產品包裝和有趣的標誌應用到這套套裝盒上,並保持了色彩與節奏的概念。

我們關注物件本身的簡單形狀和整體包裝。

設計公司:HEAZ
藝術指導:Soobeen Heo
設計師:Soyeon Kim
攝影:Junghoon Yum
客戶:VYVYD STUDIO

● VYVYD STUDIO Presskit 化妝品包裝

創意概念

我們想到了「玩轉色彩與節奏」的概念，為了展現 Vyvyd Studio 自身獨特的產品包裝和節奏的理念，我們用手風琴的造型製作了這件包裝套裝。

我們嘗試將多彩的顏色組合在一起來表現有趣的節奏。

解構包裝

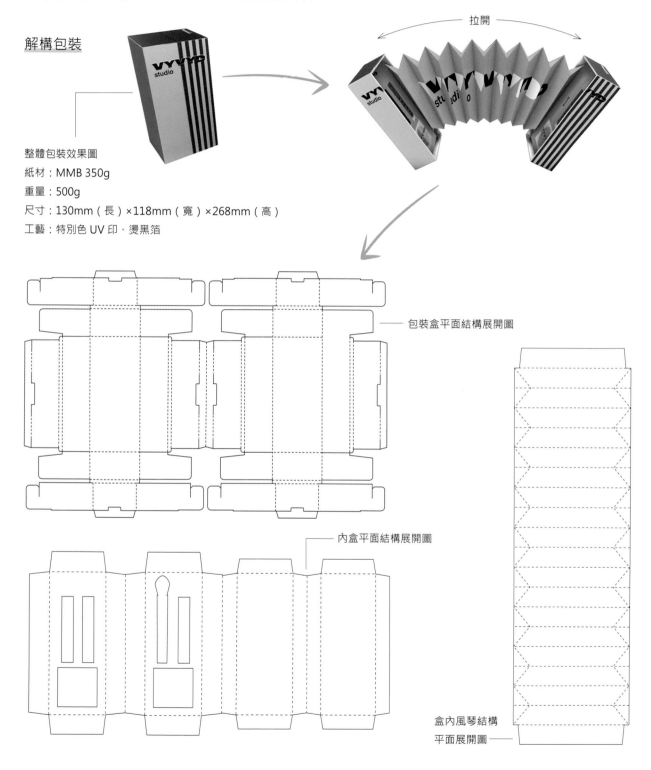

整體包裝效果圖
紙材：MMB 350g
重量：500g
尺寸：130mm（長）×118mm（寬）×268mm（高）
工藝：特別色 UV 印、燙黑箔

拉開

包裝盒平面結構展開圖

內盒平面結構展開圖

盒內風琴結構
平面展開圖

設計解析

首先,很難決定手風琴的形狀和平面圖案。我們最終將外包裝做得像內部的產品包裝一樣簡潔,但暗藏玄機,讓打開盒子的消費者領略意外之喜。

獨特的產品也與這個手風琴形狀的包裝很相襯。

配色方案

我們選用了特別色

Pantone 2126C,DIC 2220。

這是我們根據包裝內的產品(VYVYD 腮紅)選擇的顏色。

挑戰和突破

由於預算的限制,我們需要用紙材製作包裝。

同時我們在模仿手風琴形狀的方面也遭遇了困難,尤其在於如何表現手風琴的封箱。此外,當盒子被打開和關閉時,必須遵循一定的節奏。

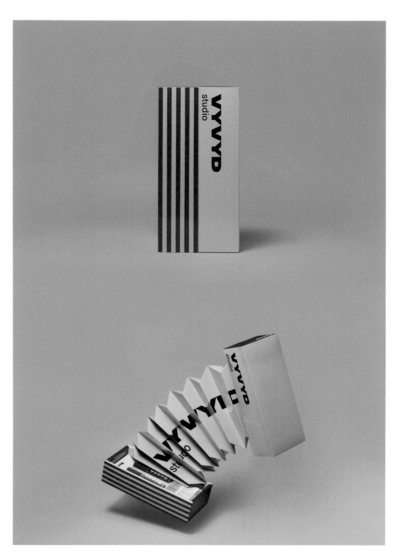

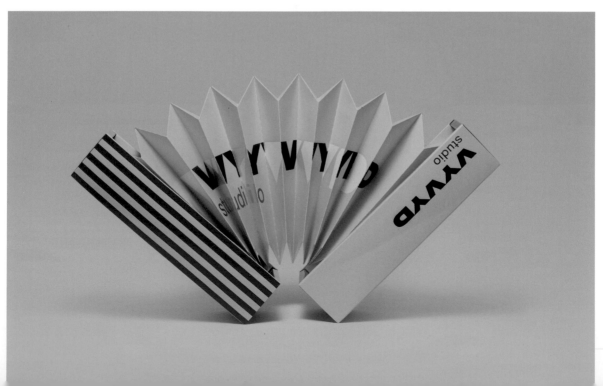

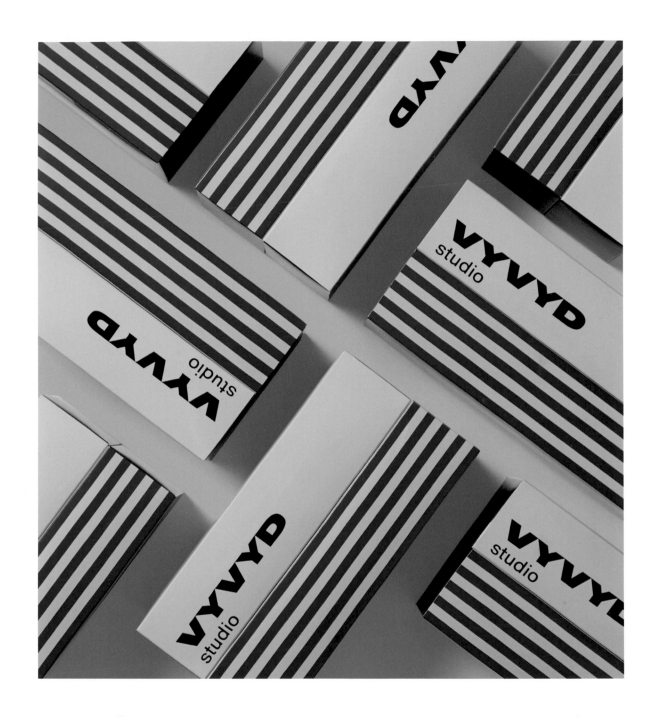

整個專案的困難是什麼？是怎麼解決的？

用紙來表現手風琴的風箱是一大挑戰。在多次嘗試和犯錯後，我們找到了紙張最合適的厚度和間距。最後，我們製作出這件特別的套裝，讓消費者得到對節奏的體驗。

產品投入市場後，目標客戶的回饋是怎樣的？是否符合團隊的預期？

我們對結果感到滿意，並得到了很多來自廣告商和消費者的積極回饋。

與往常一樣，儘管製作和創建過程很困難，良好的回饋也會成為我們進行設計的動力。

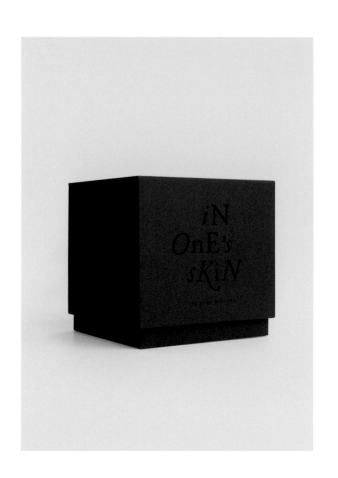

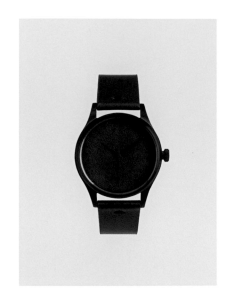

客戶需求

客戶是一個香港本地的時裝品牌，目標客群年齡在二十～三十五歲，希望推出一個以簡約時尚為主風格的手錶系列。

客人對產品及包裝設計都非常重視，希望兩者能相互輝映，帶出品牌重視細節的理念。

設計方向

收到委託後做了一輪資料搜集，發覺當時市場上已經有許多類似或一樣的手錶產品。

如果需要在眾多品牌中突圍而出，就只能從產品的概念及設計上尋找出差異化。

我們決定從一個更宏觀的視野出發，設計一款以「人文」為主的手錶系列。

設計公司：Count to Ten Studio
設計師：Jack Tung
攝影：Leung Mo、Daniel Tam
文案：Snail Chan、Emmy So
客戶：IBILITY

● In One's Skin 一體同仁

創意概念

In One's Skin──第二肌，裸色彩虹。

在藝術和人類學中，裸色經常被當作不同文化的象徵符號。世界因多元而變得豐富美麗，包括各種性別認同、性取向、種族文化、能力、宗教信仰、年齡、國籍，還有與生俱來的膚色，都展現了世界存在多元和差異的可貴。

在時裝界中的裸色，一般只泛指一種色調，而未能涵蓋裸色的繽紛多樣。人類的膚色不一而足，而 In One's Skin 系列的出現，正是要挑戰時裝界對裸色的單一定義──真正的裸色應能帶來不同的印記，引申的概念更能引起大眾追捧。

我們相信每個人也應該擁有專屬他們的裸色，擁抱多元，展示裸色彩虹的豐富多樣，才能令世界變得更美。世上有多少膚色，就應該有多少相對的裸色，每個人都可以找到跟自己膚色相符的色調，作為穿衣風格的基礎。配上簡約的造型及包裝設計，營造出四季合用的當代風格。裸色手錶希望能鼓勵公眾以新角度審視事物，同時喚起彼此親近的回憶、多樣的情感以及愛，表達了社會平等、和諧共融等理念。

解構包裝

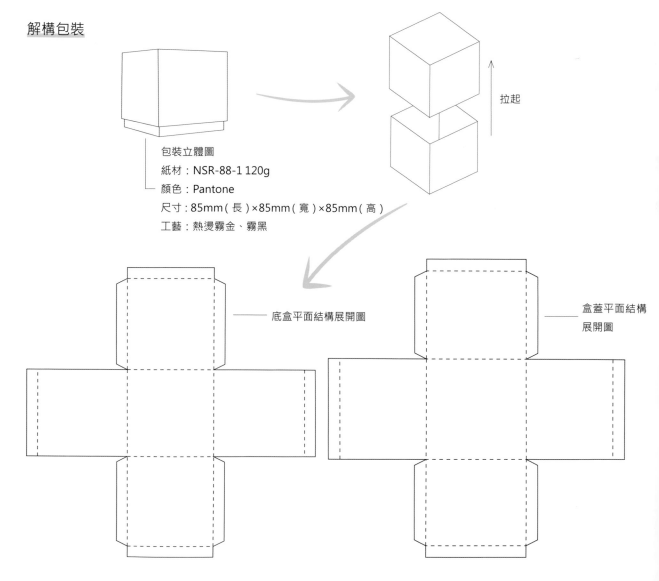

拉起

包裝立體圖
紙材：NSR-88-1 120g
顏色：Pantone
尺寸：85mm（長）×85mm（寬）×85mm（高）
工藝：熱燙霧金、霧黑

底盒平面結構展開圖

盒蓋平面結構展開圖

設計解析

包裝平面設計概念是受顏色樣板（color swatch）啟發，每一個盒子都是一個色板，都是一個裸肌。

在盒身上，我們特意用詞典的排版手法，分別用中、日、英三種語言去重新演繹 In One's Skin 這個「詞彙」。使其感覺更加權威、學術，但又不失簡約、純粹。

材料與印刷工藝

在包裝物料上，我們特別找了一些未鍍膜的紙，但要有輕微光澤，這與人的皮膚質感相近。構成盒身的灰卡紙不能太薄或太厚，太薄會使盒身不夠堅挺，太厚又會不夠精巧，所以 2 mm 剛剛好。

配色方案

In One's Skin 以人類的膚色作為靈感，設計成五種基本膚色色調的手錶，包括桃色、象牙色、蜜糖色、黑朱古力色和摩卡咖啡色，為不同的顧客提供配合其膚色的選擇。

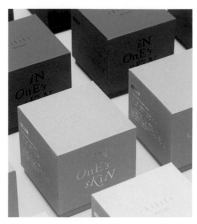

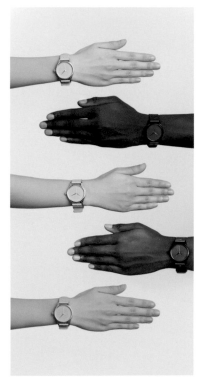

成本和挑戰

本次專案從概念設計到生產製造，差不多用了九個月的時間。當中參與的人數，包括設計、攝影、文案，共五人。

一個好的包裝設計，除了能吸引顧客眼球外，成本亦是一個非常重要的考慮因素。一個理想的包裝成本最好能控制在產品零售價的 5% 內。但亦有很多外在因素影響，如產量及生產時間等。本專案由於客戶訂單量上不是很多，所以我們在設計上需做出調整。如在結構上我們選用較易成形的立方體；另外在選料方面，我們挑選一些較輕的灰卡紙。這樣在生產及運輸的成本上為客戶節省了不少開支。

	M	0.46
	L	68.70
	Q	16.32
	B	3.95
	530, D50/20	

	Y	1.31
	L	42.23
	Q	17.54
	B	27.80
	530, D50/20	

	Y	0154
	L	71.75
	Q	12.84
	B	20.49
	530, D50/20	

	Y	1.32
	L	34.83
	Q	12.65
	B	15.43
	530, D50/20	

	Y	0.68
	L	68.40
	Q	19.96
	B	27.83
	530, D50/20	

整個專案的困難是什麼？
是怎麼解決的？

在設計 In One's Skin 手錶之時，最大
的挑戰是色系的選用，我們從過千種膚
色色調中選取了五種基本膚色，由於每
張牛皮的色調是獨一無二的，因此我們
需要參與皮革漂染，單是這個步驟來回
花了接近三個月的時間。

此外，為了營造一體同色的概念，表盒
包裝採用了和手錶相同的顏色。但是
Pantone Color（特別色）沒有與錶帶
皮一模一樣的顏色，所以我們亦找了油
墨廠為我們特別調製了顏色。

你如何衡量自己的設計
是否成功？

有很多人都會認為好設計就是美觀、華
麗、有爆點。但對我個人而言，成功的
設計就是能為客戶找出問題根源，並能
將其解決。何為問題根源？有時客人來
找我們設計商標或包裝，他們給我們的
要求大多數只要美觀即可，若你再多問
一些問題時，你會發現他們真正想要的
是一個能帶動銷售的設計。這時候你就
需要認真思考，當下的設計能否真的符
合產品的品牌定位和顧客群，或能否照
顧到顧客的心理需要，包裝視覺能否真
的刺激消費者購買的欲望。

所以其實從來沒有最成功或最好的設
計，只有最合適的設計。

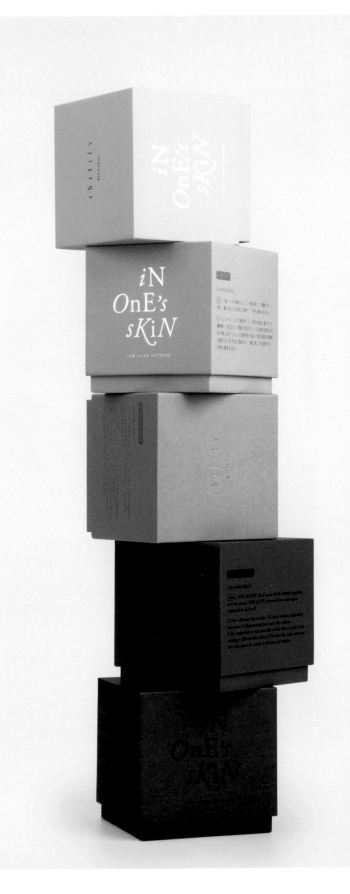

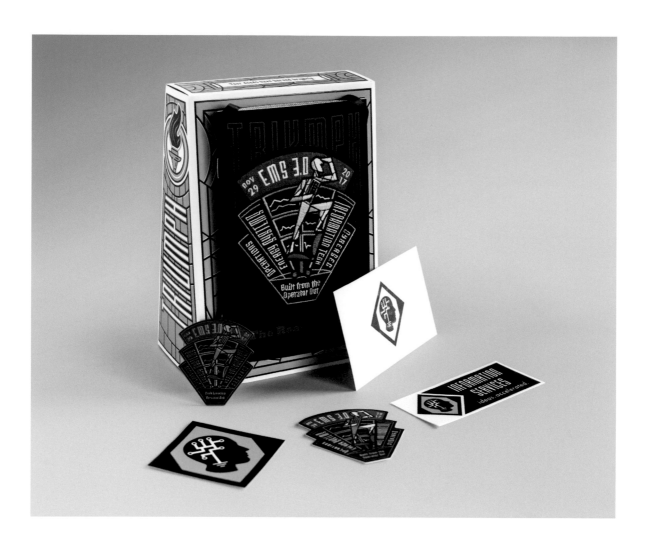

客戶需求

這是一個獎品的包裝。

獎品會在頒獎典禮上頒發，用於表彰參與了重要工作專案的部門及其員工。

設計方案

我們製作了一個多功能的包裝，既是獎勵本身，其中又裝著與獎項有關的插圖冊、獎章及其他獎品，打開盒子還能在包裝內側看見關於「Triumph（勝利）」的故事。作品被設計成可以反向折疊的形式，這樣重新折疊組裝後的盒子像一個支架，可以用於展示插圖冊。

設計公司：Mindprizm Creative Studio
創意指導：Michael Dockery,
　　　　　Christopher Lazzaro
藝術指導：Michael Dockery
設計師：Michael Dockery
插畫師：Michael Dockery
文案：Christopher Lazzaro
客戶：Associated Electric Cooperative

● **Triumph 獎品包裝**

創意概念

將每個機會視為邀請，抓住它，和你的合作夥伴共創輝煌。這是我們作為創意人員設定和調整我們內心期望的基本方法──一個成果的達成不光是執行要求，而是對「如果......會怎樣？」的不斷探詢，一邊挑戰客戶合作夥伴的風險極限，一邊實踐我們的創意。

以 Triumph 包裝為例，它需要同時具備實在感和強大的引力，吸引拿到它的人一點一點地深入探索。最終，包裝本身變成了一個敘事謎題，從它被打開起就逐步揭露出更多內涵，能夠取悅獲獎者，讓他們真的感覺自己得到了一件精緻的獎品。

解構包裝

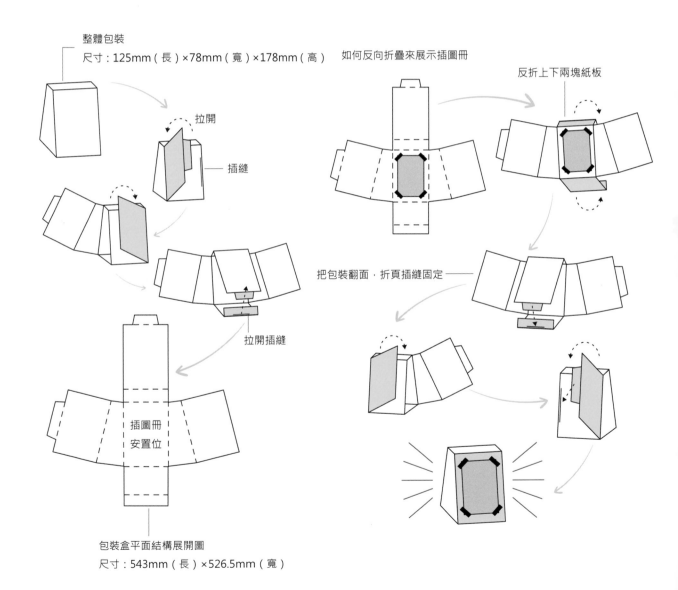

整體包裝
尺寸：125mm（長）×78mm（寬）×178mm（高）

拉開

插縫

拉開插縫

插圖冊安置位

包裝盒平面結構展開圖
尺寸：543mm（長）×526.5mm（寬）

如何反向折疊來展示插圖冊

反折上下兩塊紙板

把包裝翻面，折頁插縫固定

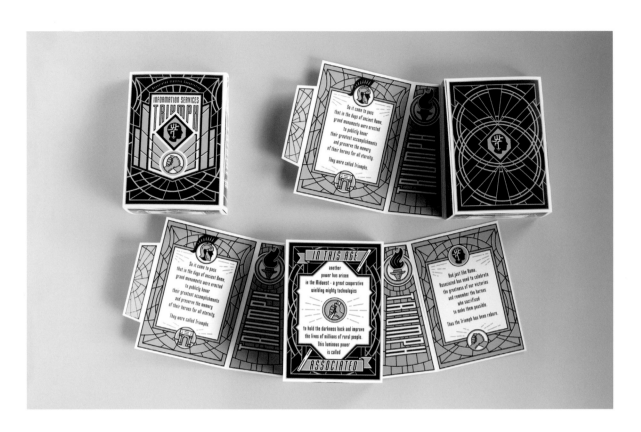

材料和印刷工藝

該包裝的圖形採用工業裝飾藝術風格，具有實在感，能讓獲獎者感受到它的珍貴。它講究觸感、互動性和耐用性，不光可以打開，還能被重新折疊起來作為一個展示用的支架。

因此在包裝的兩面都進行了四色膠印後過上膠，同時在同一位置進行兩次局部 UV 上光，使包裝在光線照射下頗具彩繪玻璃的質感。

配色方案

我們的客戶 Associated Information Services 有一套核心色：金黃色、深黑色和白色。我們沿用了這套色系，賦予包裝品牌的歸屬感和大膽的信心 。

挑戰和突破

這是一個幾乎全新的領域，包裝盒和獎項本身都沒有範本可言。不僅要讓獲獎者對自己的成就感到滿意，也要對關於 Triumph 為什麼是一件大事進行科普，由此顯得這件作品意義重大。

此外，以盡可能短又足夠有趣的方式在多塊紙板上講故事是一個挑戰，同時還需確保包裝在反向折疊後也能發揮作用。總而言之，這些挑戰讓我們的成功變得更加有意義了。

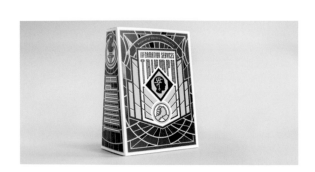

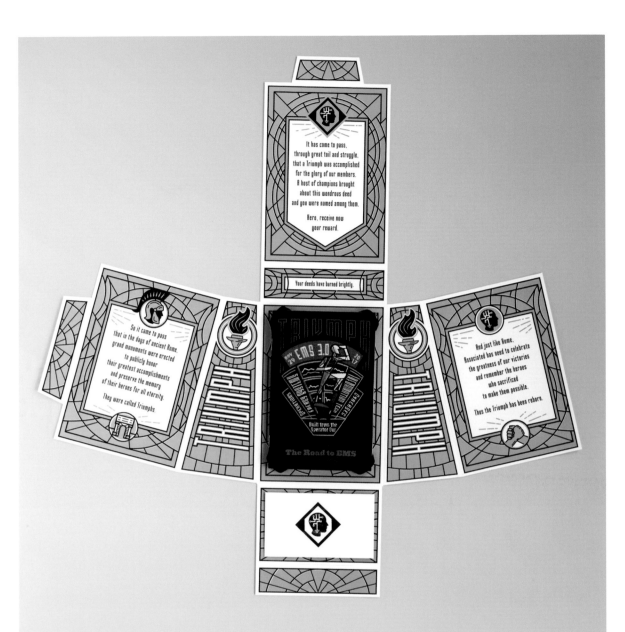

產品投入市場後，目標客戶的回饋是怎樣的？是否符合團隊的預期？

無論是獲獎者還是其他參加典禮的人，都在見到這件作品時感到難以置信。我們已經目睹過獎項在頒發一年多以後，還被驕傲地展示在人們的辦公桌上。

你如何衡量自己的設計是否成功？

回饋是關鍵，即使在一個項目總體完成之後，與客戶的持續溝通仍然是一項基本工作。

要提出問題：執行是否達成了目標？是否以足夠難忘的方式引起了人們的共情？如果答案是肯定的，那麼我們就算成功了。另外，我們還希望收集一些令人驚訝的有趣軼事。

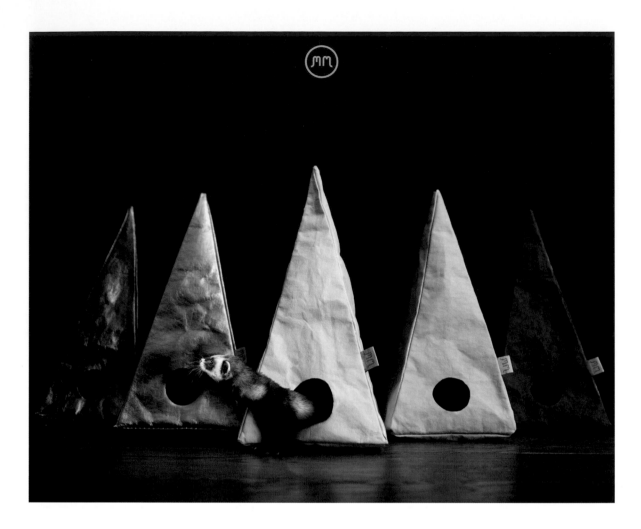

客戶需求

Minimal Mammal 是一個奢侈品品牌，擁有為雪貂、兔子、倉鼠、大鼠、豚鼠和刺蝟等小型動物服務的高級產品線。

我們這次的項目是為雪貂專家們兼專業傢俱設計師製作的帳篷、皮帶、項圈和背帶設計包裝。

設計方案

由於品牌本身的基調充滿神秘、奢華，並著重展示一個精緻的幻想世界，我們設計了一款獨特的包裝，表面有插圖和一些細小的燙箔。

而包裝的內部保留了這個樂園的秘密，只要打開，就會露出大片大片的玫瑰金箔，宛如翻開童話故事。

我們的設計旨在通過鏡像效果將現實世界變成仙境。

設計公司：PATA STUDIO
創意指導：Zeynep Basay, Cem Hasimi
藝術指導：Cem Hasimi
設計師：Zeynep Basay
插畫師：Zeynep Basay, Cem Hasimi
攝影：PATA STUDIO, THE MODERN FERRET
客戶：The Modern Ferret

● MINIMAL MAMMAL 小型寵物用具包裝

創意概念

我們在設計這個品牌的標誌時，將 Minimal Mammal 的字母「M」的兩個波峰變成動物的耳朵，並以一種圓形和線條結合的插圖風格來呈現，表現出雪貂、兔子、刺蝟和倉鼠四種小型哺乳動物。

在標誌上，這些小動物就像站在仙境的拱門上歡迎我們。

我們意圖以最可愛和友好的方式來呈現這一幻想的世界觀，訂製的標誌風格自然也要和這個現代、清潔又時尚的品牌相匹配。最後，玫瑰金被大量使用在包裝、標誌、名片以及感謝卡上，作為對這個童話世界的致敬。

解構包裝

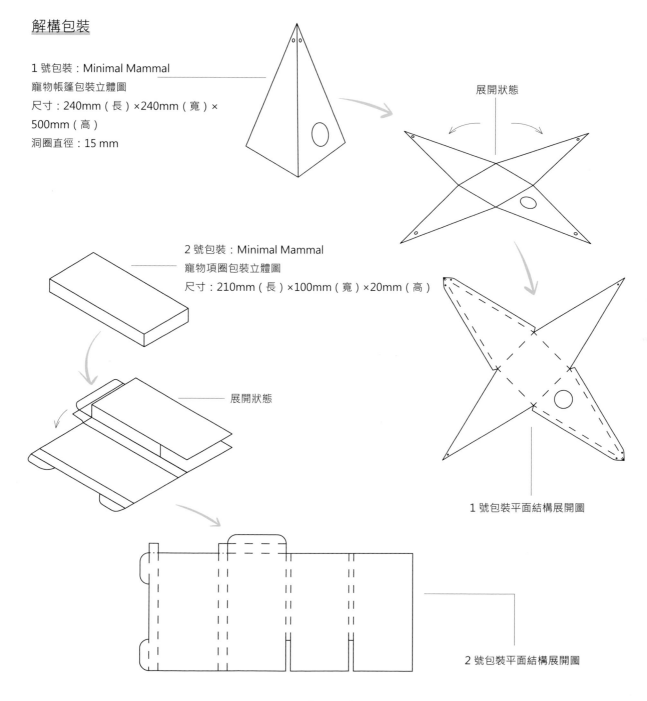

1 號包裝：Minimal Mammal
寵物帳篷包裝立體圖
尺寸：240mm（長）×240mm（寬）×
500mm（高）
洞圈直徑：15 mm

展開狀態

2 號包裝：Minimal Mammal
寵物項圈包裝立體圖
尺寸：210mm（長）×100mm（寬）×20mm（高）

展開狀態

1 號包裝平面結構展開圖

2 號包裝平面結構展開圖

設計解析

我們儘量避免包裝表面出現過多的設計因素。我們想保持神秘，讓消費者打開看似簡單的包裝時，會對其內覆滿的玫瑰金箔感到驚喜。

成本

說實話，創造幻想世界的成本總是高昂的。

材料和印刷工藝

紙張：Arjowiggins Keaykolour Chalk 100% 可回收紙 250 g

平版印刷，標誌燙金，包裝紙內面採用高光澤的玫瑰金覆層和不乾膠紙。

帳篷包裝頂部配有銅金色絲質提帶，方便攜帶。

配色方案

我們所使用的顏色盡可能簡潔。淺灰色用於包裝背面的產品資訊文字和側面的向量插圖，標誌和包裝內部為銅金色。

兩者色調相協調，灰色代表我們的現實日常生活，而銅色是幻想的世界。

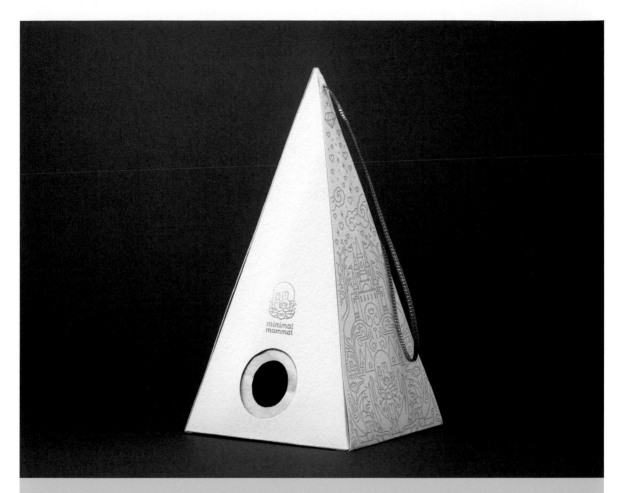

近幾年的包裝設計有什麼明顯的特點？你看到的包裝設計趨勢是怎樣的？

氣候變化已經正式成為人類危機。所以，毫無疑問，當今時代最重要的包裝設計趨勢之一，就是品牌會採用更環保的包裝方式。

製作易於回收的包裝、儘量減少包裝所需的材料量，都是現在進行包裝設計時必須要考慮的問題。

你是怎麼選擇客戶的，有哪些標準？

我們選擇與我們的企業文化氣質相符的客戶。從我們收到第一封電子郵件起，我們就可以感受到對方是不是真正值得合作的夥伴，或者了解這一合作機會是否對雙方都同樣有利。

彼此尊重、彼此欣賞，無論是大品牌還是初創企業都應該如此。如果沒有共同目標，那麼一開始就不值得建立合作關係。

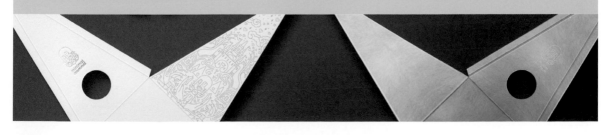

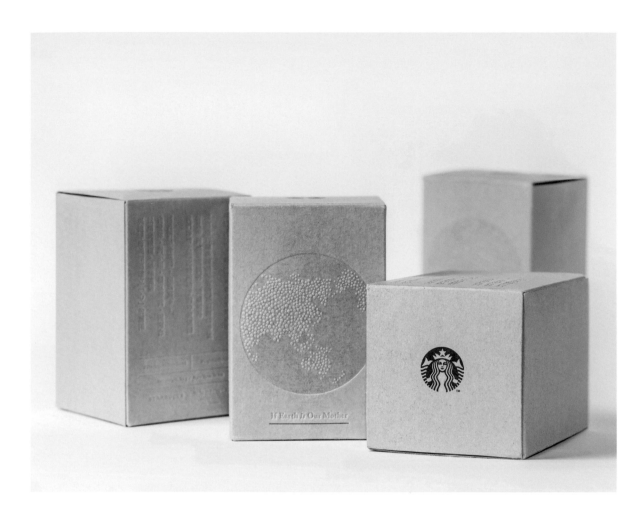

客戶需求

4 月 22 日世界地球日，暖暖內含光氣味實驗室與長期投入人文與環境關懷的星巴克咖啡，從再生能源的角度，發掘蘊含在咖啡渣裡的再生寶藏，創造咖啡油蠟燭。星巴克在台北舉辦「燭光書寫派對」，同時販售限量的咖啡渣回收而成的咖啡油蠟燭。

透過燭光與書寫體，以「If Earth Is Our Mother」為題，讓人們與地球母親從「心」開始修復關係。

設計方案

我們希望在地球日當天，大家都能溫暖地感受人與環境之間的聯結，簡約的包裝裡頭，在光的引導下，書寫對地球的諾言。

包裝不需要喧賓奪主，就這樣以一種低調內斂的謙虛態度，在儀式的催化之下，慢慢地啟發與地球母親的關係的思考。

設計公司：Hillz Design
設計師：蔡曉正
客戶：Starbucks、ÄiÄi Illum Lab

● If Earth Is Our Mother 暖。地球咖啡油公益蠟燭

創意概念

作品靈感來自夏威夷傳統療法「荷歐波諾波諾」(Ho'oponopono)清理療愈的四句話:「我愛你、對不起、請原諒我、謝謝你」,期許以此修復現代人類與地球間的聯結,並用點亮燭光、書寫荷歐波諾波諾的四句話為儀式,讓參與者們能以集體良善派對的形式,與地球母親從心開始修復關係。

另一款則是星巴克與世界展望會為「原住星希望」計畫再次推出的咖啡油公益蠟燭。

解構包裝

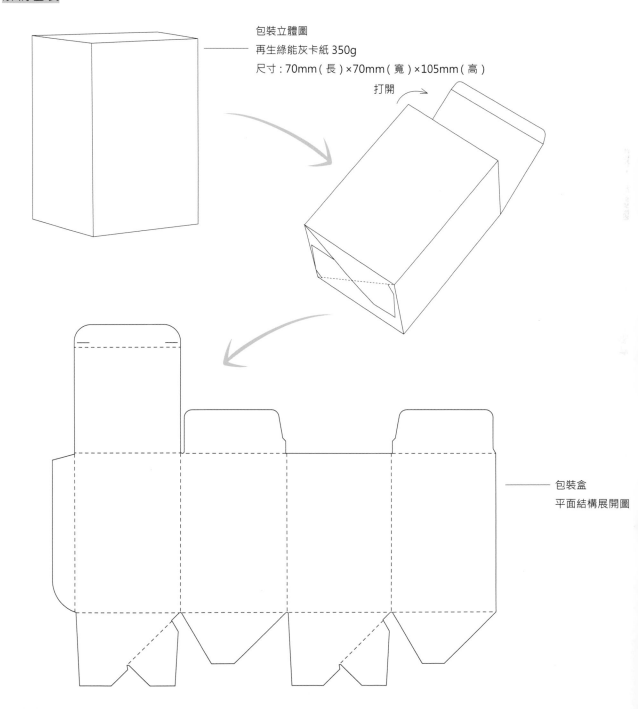

包裝立體圖
再生綠能灰卡紙 350g
尺寸:70mm(長)×70mm(寬)×105mm(高)

打開

包裝盒
平面結構展開圖

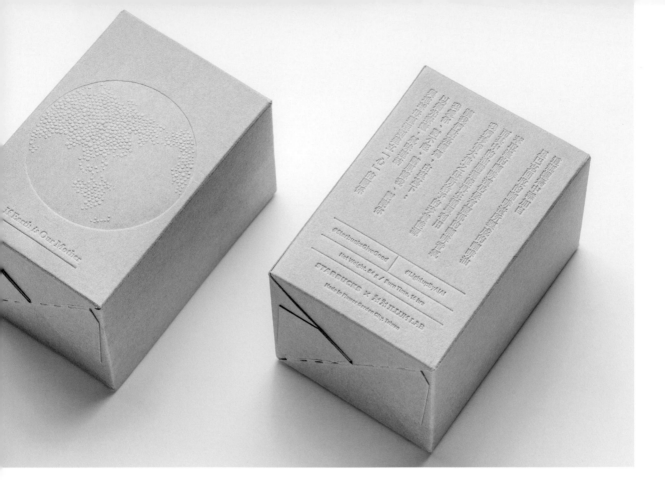

設計解析

兩款咖啡油公益蠟燭包裝分別以
「地球」與「星空」為主要視覺，
希望以燭光聯結彼此，點亮地球
與孩子的希望之光。

材料和印刷工藝

為了讓產品更符合世界地球日的
理念，包裝選用再生紙製作，並
減少油墨的印刷，改以打凸工藝
來表現。

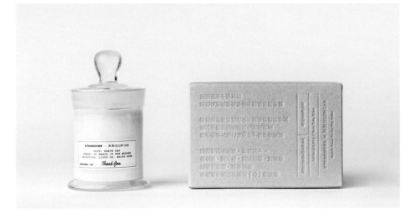

你是怎麼選擇客戶的？
有哪些標準？

一般來說比較願意接受新觀點的
客戶是蠻難得的，因為在設計上
可以嘗試新的突破。當然，客戶
基本都不太一樣，前提是希望對
我有足夠的信任感以及喜歡我的
風格。

產品投入市場後，
目標客戶的回饋是怎樣的？
是否符合團隊的預期？

產品在推出後不久即銷售一空，
獲得了很好的反應，大家都很喜
歡包裝與其背後的環保理念，紛
紛拍照上傳燭光照。

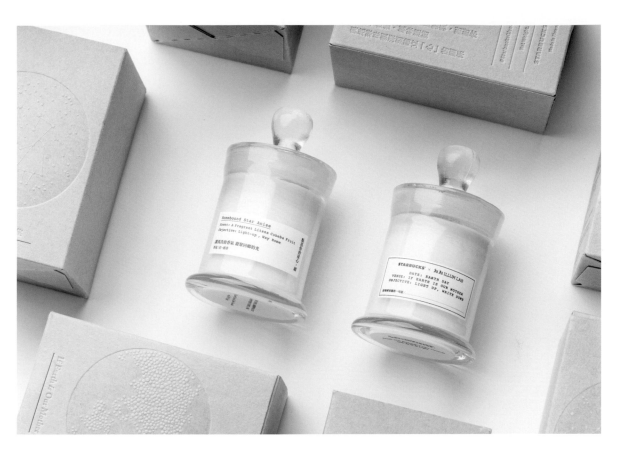

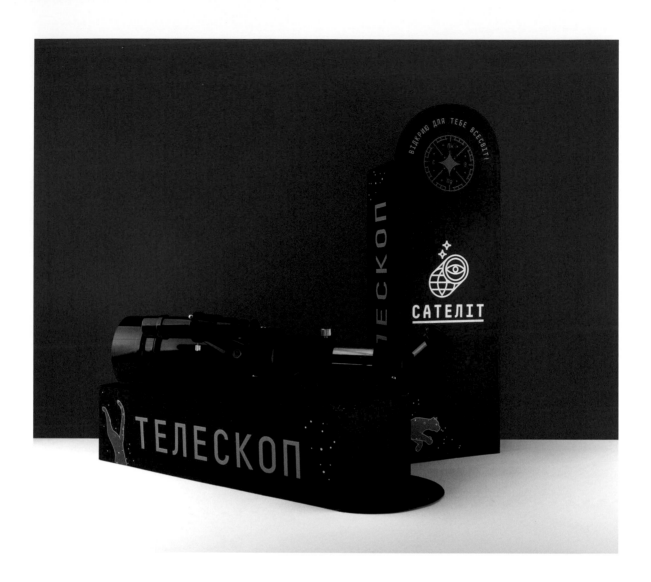

設計思考

這是一個學術項目,主要任務為創建一個包裝作品,內容包括產品理念、命名、設計和插畫。

設計方向

製作一個在購買後不會被丟棄的、可以再次利用的包裝是有必要的。同樣,還必須決定在包裝拆開後如何保存產品。

設計機構:烏克蘭國立美術學院
創意指導:Vitalyi Shostya
藝術指導:Batenko Elena, Svitlana Koshkina
設計師:Veronika Syniavska
插畫:Veronika Syniavska
攝影:Veronika Syniavska
文案:Veronika Syniavska

● **Satellite 望遠鏡包裝**

創意概念

這件包裝同時擁有教育性和娛樂性特徵。為了儘量減少生產過程中的浪費，我創造了一個可以在拆開後還有新的使用方法的包裝。

這個紙盒經過穿孔加工處理，當它被撕開後，可以展開成一幅北半球的星空圖。我繪製了大約二十個可以從烏克蘭看到的北半球星座，所有插圖都以貼紙形式收集在一個小手冊中。

我還設計了一個紡織背包，方便儲存和攜帶附有說明書的望遠鏡。

解構包裝

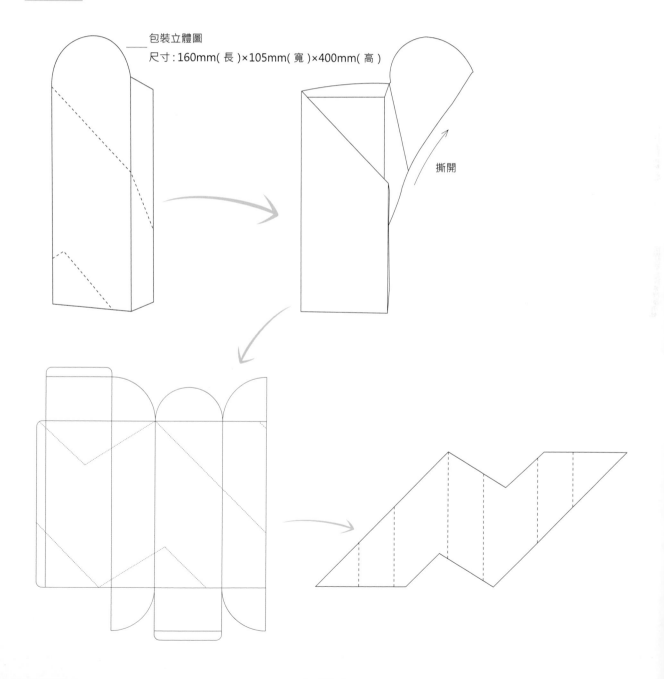

包裝立體圖
尺寸：160mm（長）×105mm（寬）×400mm（高）

撕開

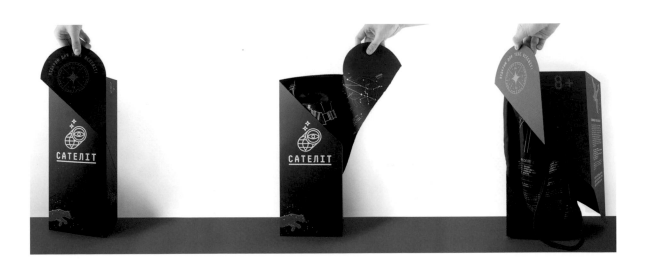

設計解析

包裝的平面部分分為幾個類型：插畫、紡織包上望遠鏡的使用說明、小冊子以及產品標誌。

材料和印刷工藝

卡紙、貼紙、紡織袋，絲印。

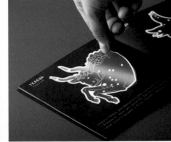

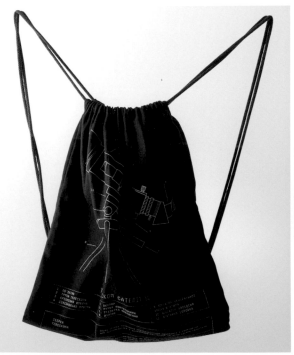

整個項目的難點是什麼？是怎麼解決的？
最難的一點是找到一個打開產品的巧妙方式。在這個作品中，包裝可以通過打孔線撕開。

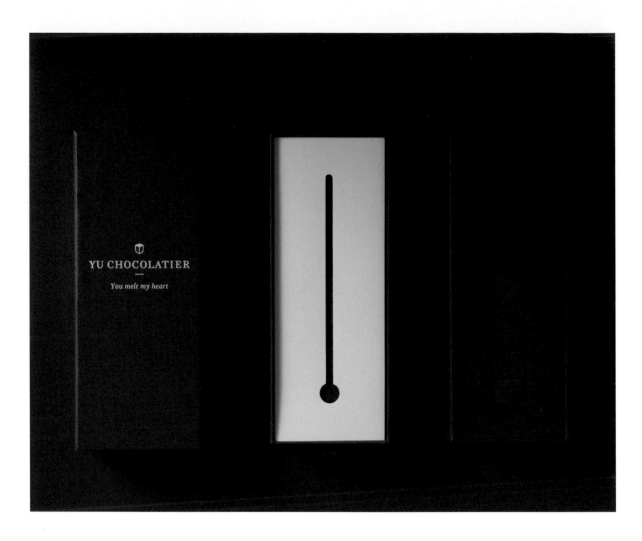

設計思考

希望能打造符合七夕情人節主題的精品手作巧克力禮盒，需符合戀人之間日積月累而來的情感。初步的參考概念為電視節目的計分裝置。

設計方向

經過與客戶的討論，希望以簡單明瞭的方式，傳達抽象的戀人情感。提出以傳統水銀式溫度計的概念，具象又一目了然地進行呈現。

設計公司：果多設計有限公司 by associates co., ltd.
創意指導：柏菲利
藝術指導：楊詠雯
設計師：郭芷伊
攝影師：詹棋文
文案：盧奕珊
客戶：番室 法式巧克力甜點創作

● YU Chocolatier 番室 巧克力七夕禮盒

創意概念

愛有多深？情有幾分？熱戀的程度無法量化，但隨著戀情加深的溫度可以測量。
巧克力與情人節的聯結何其深厚！我們選用沉穩的絲絨緋紅搭配熱印箔壓文字，有關愛情的語彙無須複雜，
就要收禮物件一眼明白其中炙熱愛意。

解構包裝

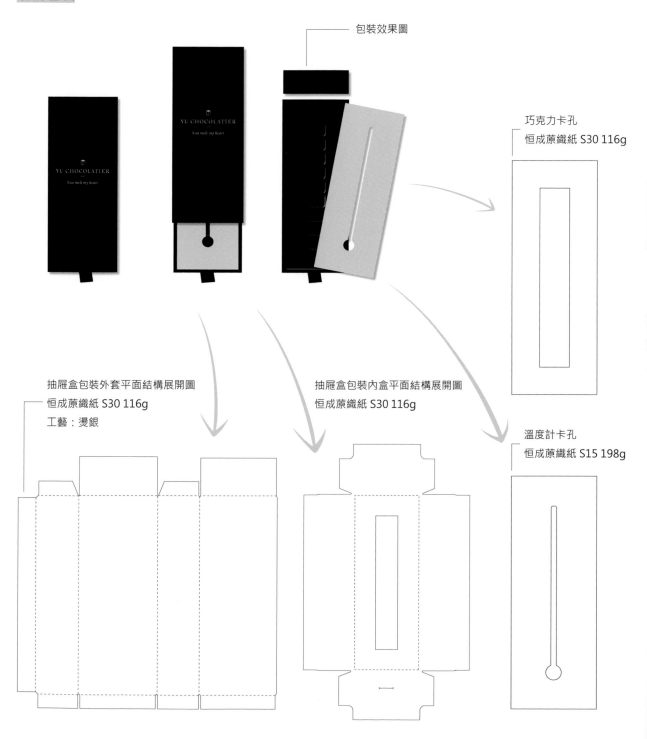

包裝效果圖

巧克力卡孔
恒成蔗纖紙 S30 116g

抽屜盒包裝外套平面結構展開圖
恒成蔗纖紙 S30 116g
工藝：燙銀

抽屜盒包裝內盒平面結構展開圖
恒成蔗纖紙 S30 116g

溫度計卡孔
恒成蔗纖紙 S15 198g

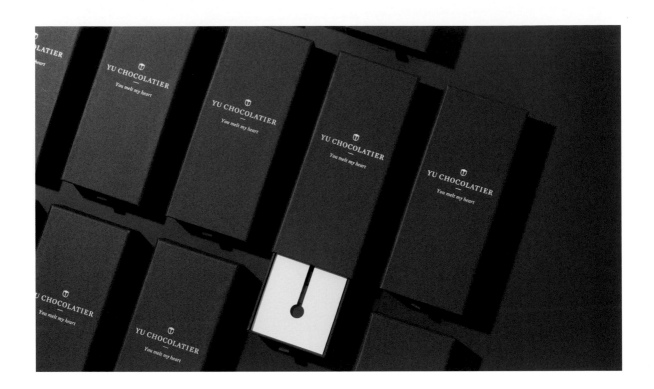

設計解析

抽屜式開啟為該精品巧克力品牌一貫的禮盒形式，考慮到承裝的巧克力商品細緻脆弱的特性，賦予巧克力完整保護，同時具備好開啟、好收藏的功能性。

材料和配色方案

蒮織紙的特性在於遠觀和細看時，予人不同的視覺印象，借由其溫暖雅致的層次感，賦予禮盒表面細膩紋理。

蒮織紙（S30 深紅）色韻厚實沉穩，搭配蒮織紙（S15 粉橘）如肌膚接觸般的細膩甜蜜，整體散發出成熟的愛情氣韻。

成本和挑戰

節慶限定且年年更新設計的精品巧克力禮盒，印製總量不多且以精裝盒方式手工製作，乍看成本似乎較高，但若以符合細節要求、呼應商品檔次及訴求限量訂製為考慮，其實這樣的設定完整傳達收送雙方的相互重視度，更加深了禮品的情意分量。

材料和配色方案近幾年的包裝設計有什麼明顯的特點？
你看到的包裝設計趨勢是怎樣的？

由於整體素材的創新及多元化，設計師能克服以往在形態或材質上的限制，包裝設計的一個方向是產生追求繁複浮誇的樣貌，為吸引消費者並於競爭中脫穎而出，不免偏於過度；另一方向則反思回歸基本，將以往由於技術未臻純熟而多餘的層次收斂，漸進式地回歸包裝的原意，並呼應商品本質。

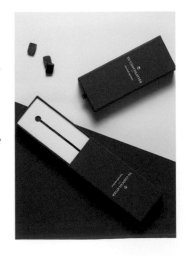

你如何衡量自己的設計是否成功？

以消費性商品的包裝來說，客戶對於作品的滿意值、是否引發消費者共鳴及討論度，以及最終是否反映在實質銷售成績，為主要評估要素。

YU CHOCOLATIER
—
You melt my heart

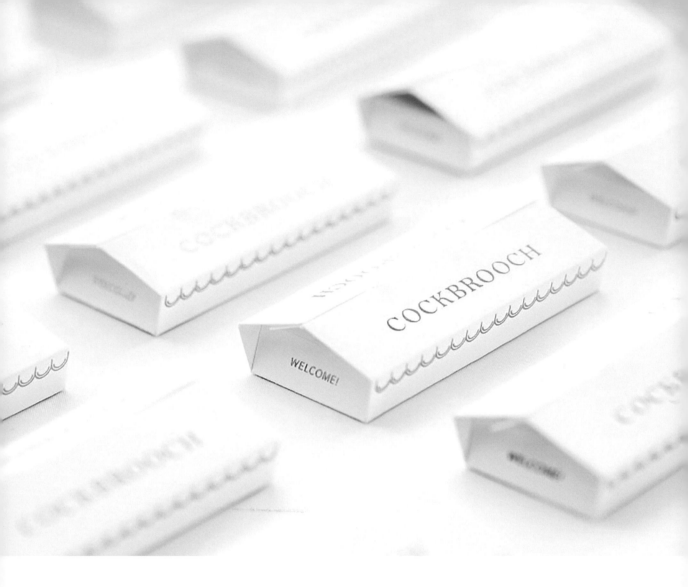

設計思考

Canaria 公司的原創藝術胸針，以蟑螂為外形主題，向消費者提出了一個問題：美究竟是什麼？我們的答案是：所有的生命都是美麗的。

設計公司：canaria inc.
創意指導：Yuji Tokuda
藝術指導：Yuji Tokuda
設計師：Mariko Yamasaki、Mayuko Kato

● **COCKBROOCH 胸針包裝**

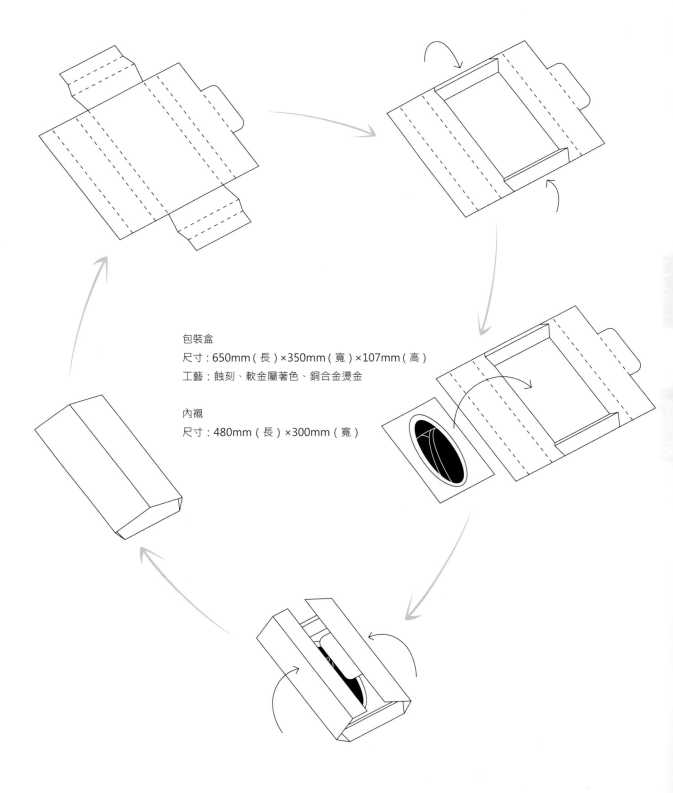

包裝盒
尺寸：650mm（長）×350mm（寬）×107mm（高）
工藝：蝕刻、軟金屬著色、銅合金燙金

內襯
尺寸：480mm（長）×300mm（寬）

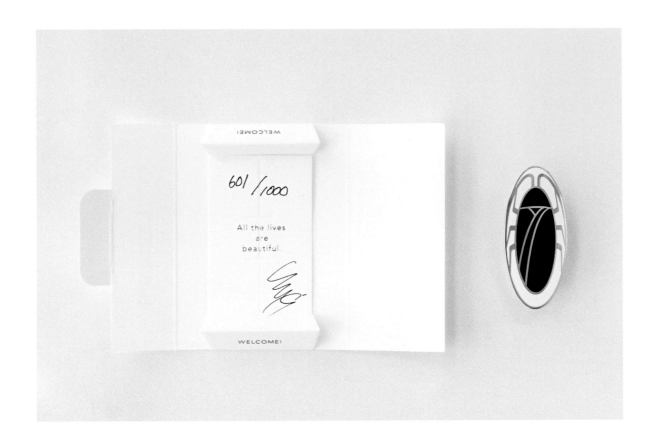

設計解析

該包裝盒的設計參照了日本知名滅蟑產品的外盒，任何人都能理解。

我們生產的數量有限，並且每個都有單獨編號，試圖以此增加單件產品的價值。

材料和配色方案

根據設計圖製作，表面採用燙金工藝，不使用任何色彩印刷。

整個項目的難點是什麼？是怎麼解決的？

在設計胸針本身時，我們努力將蟑螂的形象處理得既不太真實也不會太抽象。

此外，在設計時還注重其作為胸針的配件感。

產品投入市場後，目標客戶的回饋是怎樣的？是否符合團隊的預期？

在畫廊商店和其他與昆蟲有關的展覽中出售，並售罄。國內外的迴響也都不錯，在正確的銷售平台獲得了適當的評估。

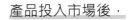

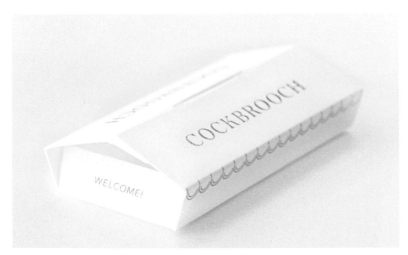

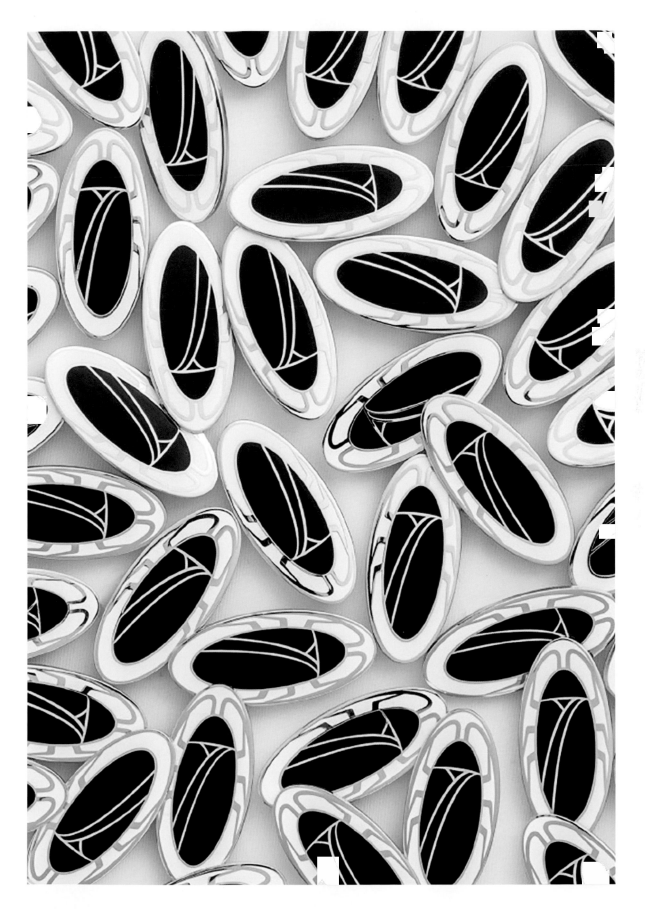

設計思考

「一個形式不同以往的居家香氛組」。

紐約的選品店或各大生活用品店販售的居家香氛組合形態都非常相似，希望能有個出色的設計產品，兼顧環境友好，讓包裝本身成為商品的一部分，也有機會留為後用。

設計方向

擺脫擴香瓶、蠟燭、噴霧或是香氛袋等既有的形式，創造出有別於市面上既有產品的「使用形式」。

套組中全部都不是再製品，而是利用香氛物品的原材料來作為產品，並且讓包裝成為產品使用的一個環節，賦予其功能，不再只是單純的盒子。

聯合出品：Pratt Institute, Neenah Paper
設計師：Tai Chen
攝影：Tai Chen
文案：Tai Chenz

● SMULD HOUSE 家居香氛系列

創意概念

香水「perfume」的拉丁文字根是「per fumus」，意指穿過煙霧。在古希臘時代，人們焚燒各種植物、礦物甚至是動物的分泌物，讓這些帶著香味的煙霧附著在身體與衣物之上，來達到「著香」的目的，也就是在英文裡大家所說的「wear perfume」的由來，而我的靈感便是重現這個回到根源的香氛形態。

解構包裝

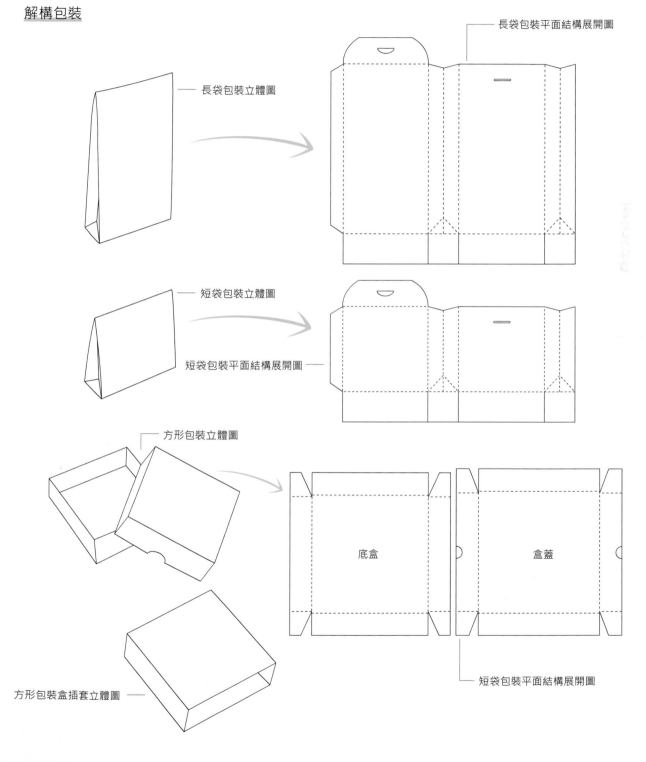

長袋包裝平面結構展開圖

長袋包裝立體圖

短袋包裝立體圖

短袋包裝平面結構展開圖

方形包裝立體圖

底盒

盒蓋

短袋包裝平面結構展開圖

方形包裝盒插套立體圖

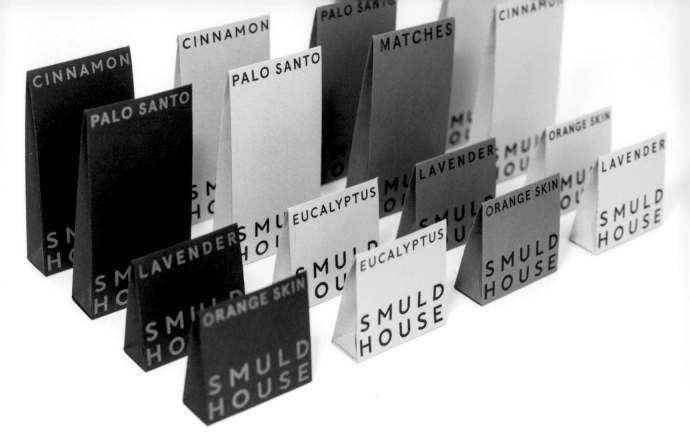

設計解析

利用簡單而大氣的字體排版，讓觀者專注外包裝的材質本身，儘量不要搶走紙材的「戲份」。

配色方案

外包裝滑套都是採用原色系列大地色系美術紙，直接利用紙張的色彩，希望能夠突顯紙材；除黑色套上印白色墨水（特殊版使用金色，配合節慶）之外，其餘三種顏色外包裝都使用黑墨，盡可能維持簡單的視覺呈現。

材料

我利用來自 Neehah Paper 的原色系列美術紙作為外包裝滑套，來分別代表四種不同的香味系統。

內盒則是使用黑色美國標準紙板，材質硬朗，不易受潮，也很適合在表面進行鐳射雕刻。

印刷工藝

外包裝與視覺溝通材料全部都使用 Riso 印刷。硬盒則是直接使用鐳射雕刻出摺線與圖樣，並使用工業釘書針固定。

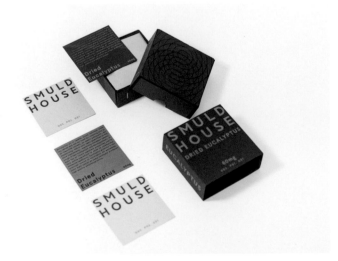

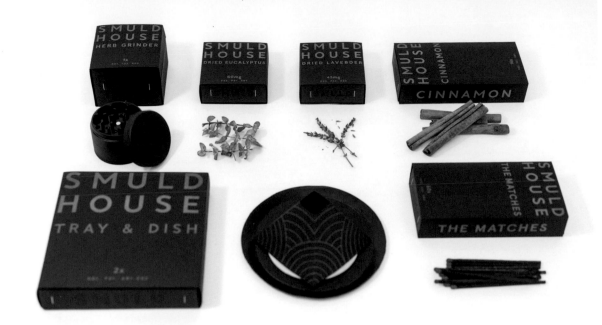

過程中是否諮詢了其他領域的專業人員？

雙方的合作是如何進行的？

其實這個項目在完成主要概念設想之後，更多力氣是花在與鐳射切割的廠商溝通與測試適合的火力上，讓紙盒能夠成型但又避免切割過深破壞紙盒的強度，中間的過程真的是耗盡心力。不過靠著「誠意」——也就是親自「賴」在現場，與工作人員建立感情、直接互動，才終於有機會完成紙盒的設計。

整個專案的困難是什麼？是怎麼解決的？

最困難的是如何讓平面設計「保持低調」。我希望可以讓消費者把包裝「留下來使用」，所以在設計上要儘量維持中庸，但又必須充分傳達品牌形象。

最後決定將品牌溝通相關的視覺全部放在外包裝的滑套上，讓內盒保持樸素，借此希望消費者願意繼續使用內盒。

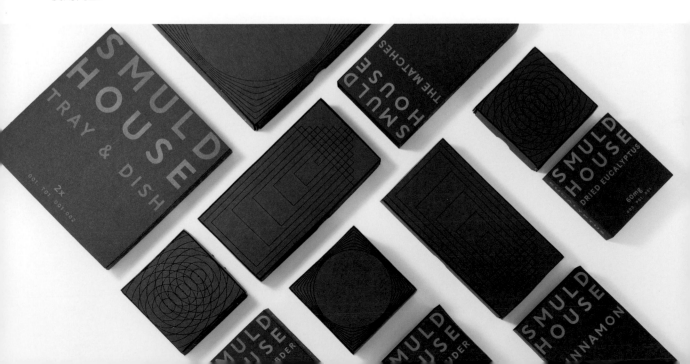

設計思考

在可控的成本中尋求不同。

設計方向

設計的「與眾不同」時常會給
人以距離感，但通過工藝來表
達，就能平衡設計感和儀式感。

設計公司：cheeer STUDIO
創意指導：Yan Yaoming, Liu Mijia
藝術指導：Yan Yaoming, Liu Mijia
設計師：Yan Yaoming, Liu Mijia, Shen Zhien
攝影：Bonbon Museum
客戶：Inn-Cube

● **Moooooncake 紙醉金迷月餅包裝**

創意概念

此次月餅禮盒圍繞著音樂主題進行設計，我們想要讓傳統月餅禮盒像一個CD封套一樣精美，充滿想像和現代感。

封面的歌詞moonchild，此曲創作於一九六九年，描繪了月之子在月影中舞蹈吟唱、等待黎明來臨的場景。

以往月餅禮盒會通過複雜且笨重的包裝給人以品質感，我們則希望運用設計方法達到質感升級——即拿到禮盒的人能感受到一種有違於常規的氛圍。它看似結構簡單直接，卻有層次豐富的視覺資訊。

解構包裝

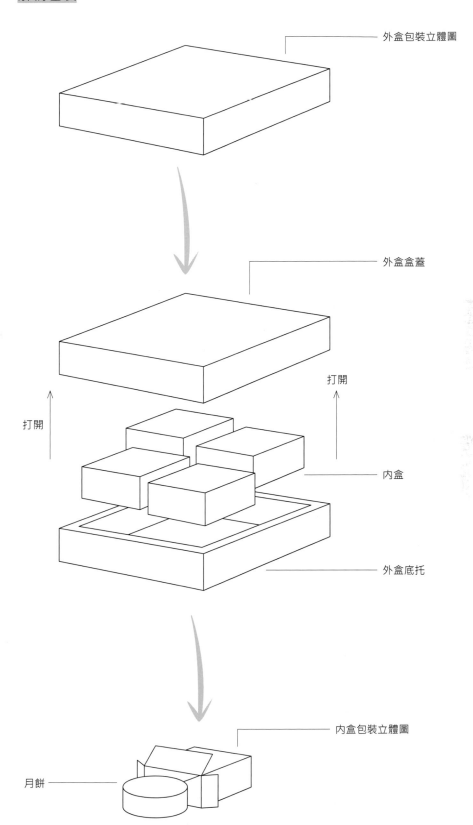

外盒包裝立體圖

外盒盒蓋

打開

打開

內盒

外盒底托

內盒包裝立體圖

月餅

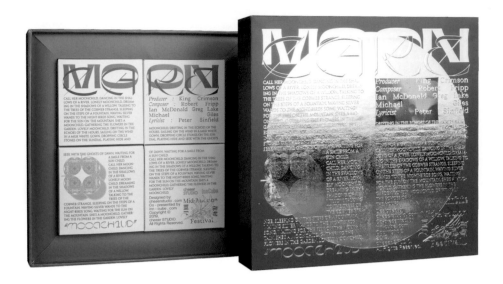

設計解析

包裝的平面設計主要是輔佐工藝，為了增加塊面感和層次感，做了很多層資訊的穿插。

材料和印刷工藝

採用美術紙，四色印刷，大面積燙金。

燙金效果

配色方案

選擇了兩款補色關係的紙張顏色。

成本及其他

禮盒想要有儀式感，就難以控制成本。從使用大面積工藝的角度而言，「是否能達成效果」理應被放在顯要的位置上。

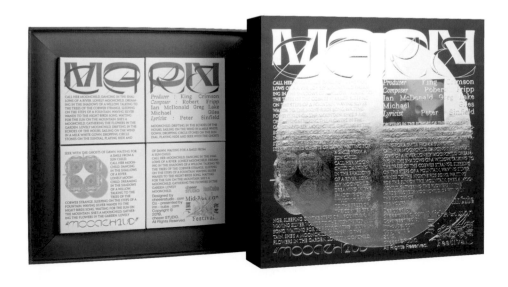

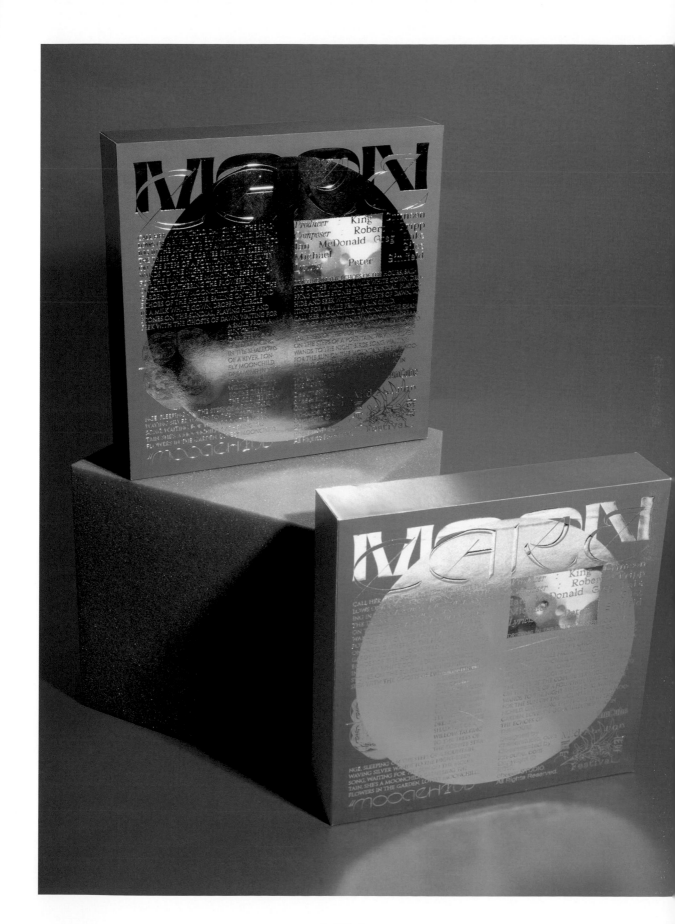

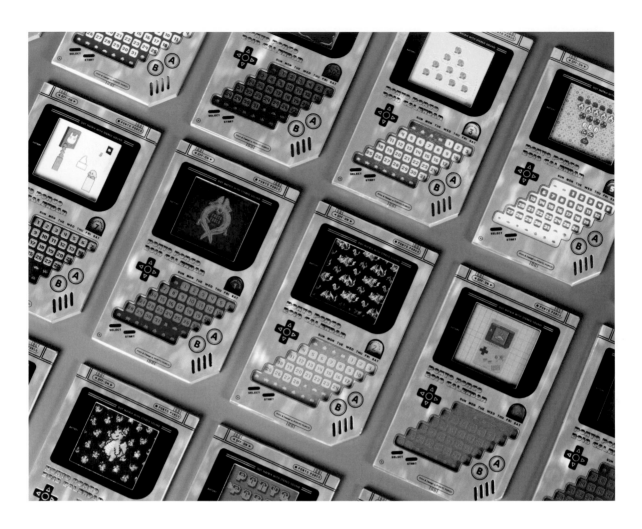

設計思考

PONYO PORCO 的視覺概念是希望能讓觀者從想像中挖掘設計背後耐人尋味的故事，並以真實不造作的精神展現美學。

設計方向

這次的日曆設計，內頁使用 RISO 的印刷方法，希望有個與眾不同的外殼，想要它可愛又帶有點淘氣。使用彩虹膜當作外殼非常符合這個形象，也因此作品變得更加完整酷炫。

設計公司：PONYO PORCO DESIGN STUDIO
設計師：陳霖龍
插畫師：陳霖龍、Lin Chu
攝影：陳霖龍
文案：陳霖龍

● PONYO PORCO GAME CALENDAR 二〇一八遊戲日曆

解構包裝

外殼採用 GAME BOY 遊戲機一代的造型樣式。

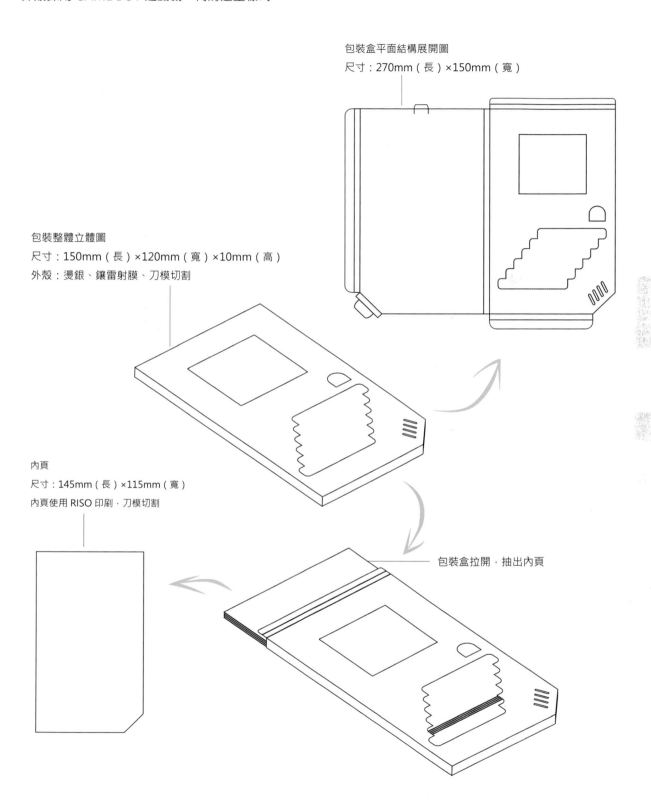

包裝盒平面結構展開圖
尺寸：270mm（長）×150mm（寬）

包裝整體立體圖
尺寸：150mm（長）×120mm（寬）×10mm（高）
外殼：燙銀、鑲雷射膜、刀模切割

內頁
尺寸：145mm（長）×115mm（寬）
內頁使用 RISO 印刷，刀模切割

包裝盒拉開，抽出內頁

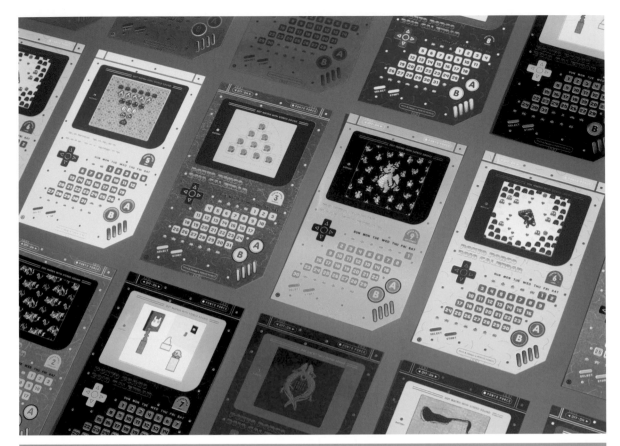

配色方案

我通常使用金色與銀色作為物件的搭配色，借由兩種金屬的質感呈現高貴優雅的氣質。

相比之下，這次使用的彩虹色則顯得年輕可愛許多，透過七彩的光芒以及不同的反射，包裝表面會出現更多樣的性質變化。

過程中是否諮詢了其他領域的專業人員？
雙方的合作是如何進行的？

雖然印刷廠已與我配合多年，但此產品的設計和製作本身難度相當高，所以仍然與印刷廠進行了非常多的溝通與測試，最終歷經無數次的打樣與測試，才將產品本身的概念與用心展現出來。

你如何衡量自己的設計是否成功？

成功對於設計來說是看物件的，當你達到對方的要求與設計方向時，就是一件成功的設計。但如果是自己的創作與作品，則是建立在自我要求之上，要對理想的效果有所追求。

外盒紙張覆彩虹膜後的效果

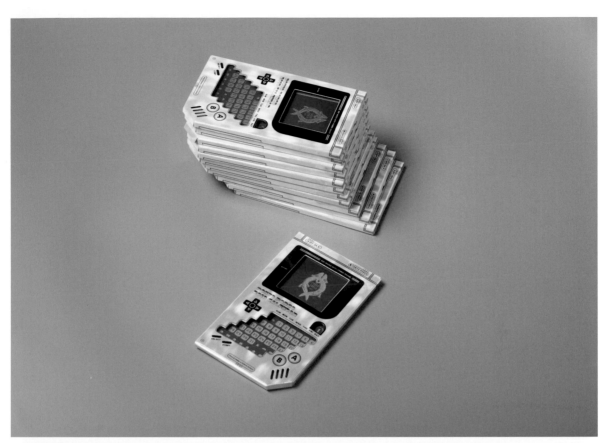

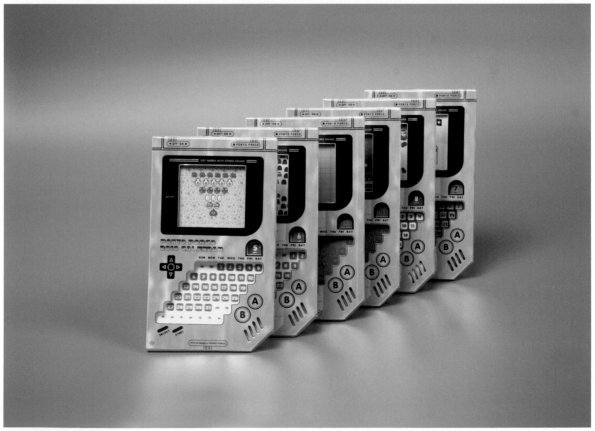

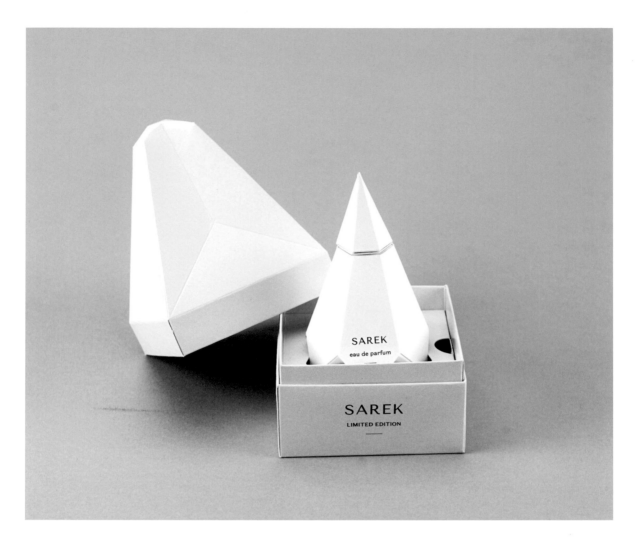

設計思考

製作一件以可持續性和創新設計為重點的優質包裝產品。我們借此機會深入到包裝行業，與瑞典紙業 BillerudKorsnäs 及其主辦的年度 PIDA（畢瑞紙包裝設計研討會）競賽一起，抱著對二〇三〇年及以後的包裝產品的期待，為我們如今還在使用不可持續材料的窘境提出一個解決方案。

設計方向

我們使用 BillerudKorsnäs 的紙板製作了一款環保的香水瓶及其包裝。相較於常規的玻璃瓶，它更輕便，更容易運輸。透過使用較輕的硬紙板，我們還減少了製作材料時所消耗的能量，同時又保證了香水瓶應有的穩定結構和優雅的質地。

創意指導：Signe Stjarnqvist
設計師：Signe Stjarnqvist, Mahdi Rezaie, Nour Alhalabi
插畫師：Signe Stjarnqvist, Mahdi Rezaie, Nour Alhalabi
攝影：Signe Stjarnqvist, Mahdi Rezaie
文案：Signe Stjarnqvist

● Sarek Perfume 香水包裝

創意概念

我們的目標是向如今還在被大量使用的不可持續材料發起挑戰。具體想法是用 BillerudKorsnäs 的材料創建一個香水的奢侈品牌，顛覆當前人們對奢侈品包裝的認知，特別是針對香水行業和他們常採用的沉重的玻璃瓶。

品牌標識的靈感來源於瑞典北部的薩勒克（Sarek）山脈，它以冰冷的美麗和原始地貌聞名於世。

我們圍繞這一勝地建立了所有設計概念，包括產品的標誌、排版，尤其是在包裝上完成具象體現。

解構包裝

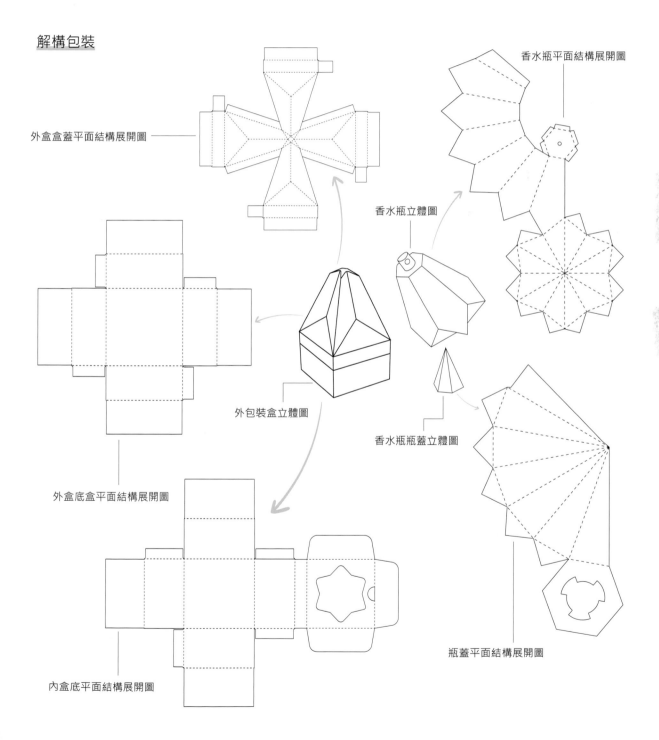

外盒盒蓋平面結構展開圖

香水瓶平面結構展開圖

香水瓶立體圖

外盒底盒平面結構展開圖

外包裝盒立體圖

香水瓶瓶蓋立體圖

瓶蓋平面結構展開圖

內盒底平面結構展開圖

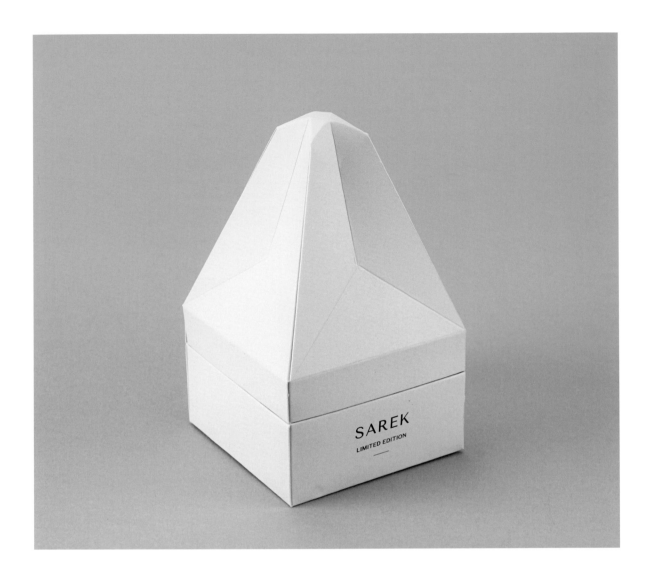

設計解析

在討論包裝時，應該意識到它是一種對消費者有意義的體驗。為了吸引消費者，我們希望外盒像裡面的香水瓶一樣有一個有趣的形式。可以在結構上看出，我們的包裝同樣受到了山峰形狀的啟發。消費者懷著好奇的心理拆開包裝盒，看到新穎的香水瓶並為之驚喜，這個過程完成了一種情緒上的延續。

材料和印刷工藝

我們選擇了 Artisan 270 GSM 和 235 GSM 兩種紙張進行包裝製作。這是一種非塗布硬紙板，頗具奢華質感。

我們除使用單色印刷之外，沒有使用任何特別的工藝。為了創造更奢侈的感覺，也考慮過要不要壓紋。

配色方案

由於我們在包裝上使用了一個較硬的結構，於是決定以柔粉色來軟化整體表現，並且可以和瓶身的白色形成柔和的對比。

白色香水瓶是瑞典北部山脈的象徵。

時效和挑戰

我們花了兩個月來完成這個項目，用了好一段時間才繪製出香水瓶和包裝盒的最終刀模圖。

整個項目的難點是什麼？是怎麼解決的？

由於我們想要創造一件令當今的香水市場也能輕易接納的獨特產品，我們必須設計出一種完美的包裝結構，並且只使用紙板材料。

盒子頂部到兩側向內的折痕花了我們很長時間，因為很難找到理想的角度，也難以讓這一角度正好和它的高度相匹配，香水瓶的尖形蓋子和星星形狀的底部同樣如此。我們找到了解決方案，關鍵就在於反覆犯錯、反覆嘗試，如果你不去試著將它們組合在一起，你就不會知道問題是什麼，更遑論解決它。

在該項目中你擔任了什麼樣的角色？
你的工作內容是怎樣的？如何和團隊其他成員合作？

我們共同決定了我們想做的事，並且詳細安排了一個需要做什麼以及何時完成的工作計畫表。我們考慮到耶誕節和新年，因此需要確保所有人都能按時並有效地完成所有工作。我主要負責設計，而 Mahdi 和 Nour 負責製作實際包裝。最終的結果是我們的包裝非常獨特，充滿挑戰性，而且很好地契合了可持續性設計的初衷。

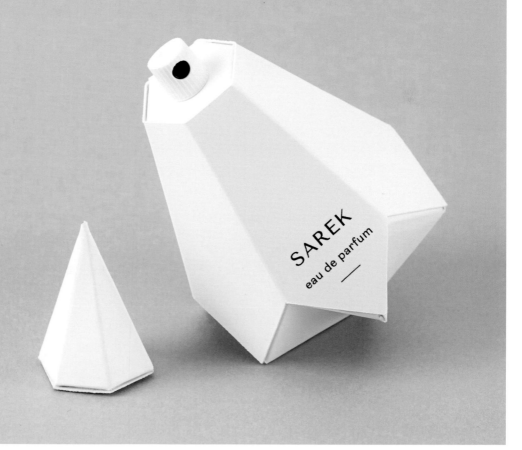

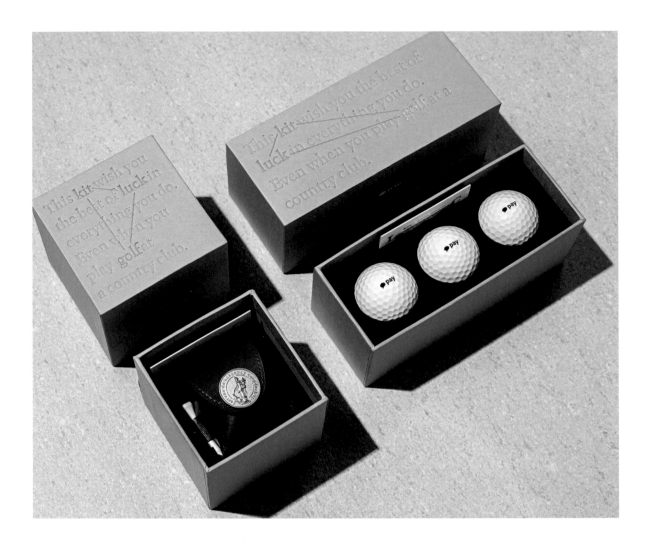

設計思考

Kakaopay 金融科技公司是 IT 巨頭 Kakao 旗下的子公司，提供線上或線下支付、匯款、投資等金融服務。該案例專案最初在公司內部提出，目的在設計一款專為 VIP 客戶準備的禮物。

設計方向

我認為應該設計一款 VIP 客戶們能在生活中常用到的禮物，而且要令他們感到有所幫助。打高爾夫球是韓國中上階層人士熱愛的運動，我們的客戶中也有很多喜歡打高爾夫球的人，因此我們決定製作高爾夫球的相關禮品，包括一個球袋和一盒三顆裝高爾夫球。

設計公司：Kakaopay corporation
設計師：Theo Kim
攝影：Seungjae Lee
文案：Theo Kim

● PLuckit Golf of Kakaopay 高爾夫球及球袋包裝

創意概念

在開始設計工作之前，我想像自己站在球場上，擊球之前順著風向預測打出去的球的路線的場景，我總是希望擊球動作更漂亮、飛出去的路線更順利。

這件事關乎運氣，所以我想要是可以設計一款讓人感到幸運的產品，那麼我們一定能給 VIP 客戶留下好印象。

解構包裝

球袋包裝立體圖

包裝盒裱紙展開圖，採用灰色粗糙質感紙張

高爾夫球包裝盒

根據產品形狀切割的海綿

盒身包覆粗糙質感的 2mm 灰色硬紙板

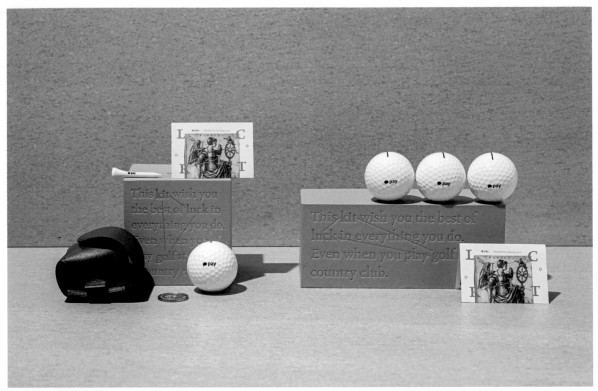

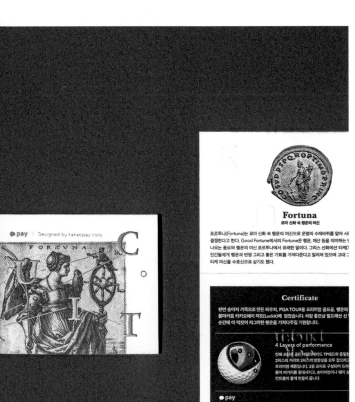

設計解析

我在設計中加入了幸運女神福爾圖娜的形象，以此祈禱時來運至。包裝表面有一個類似星座的形狀，與之相連的文字就像一種流傳已久的古老符文，傳達有關好運的祝福。

配色方案

我特意在包裝表面以灰色和黃銅色形成對比，為了讓「lucks（幸運）」、kits（套裝品，與「擊球」同義）與 golf（高爾夫）三個詞看上去像星座一樣連在一起。這種外觀讓包裝富有神秘氣息。

印刷與工藝

為了營造符文的質感，在文字上主要使用了打凹工藝，產品憑證上用浮雕質感的銅紋彰顯奢華。盒子上的三處燙銅工藝是難點，不可能一次燙印三個位置，所以很難讓每次工藝都壓蓋在準確的地方。

成本和挑戰

概念設計在很短的時間裡完成了，但花了大量時間在樣品測試和實際生產上，總共耗時約兩個半月。難以給出準確的成本，每件產品本身大概一千三百五十元的費用。從策劃、設計到查驗，都是我一個人單獨進行的。

請描述專案的工作流程

流行度、必要性以及理念。總之先找到產品的這三個準點，再運用一個故事來表現它們，完成整個包裝。

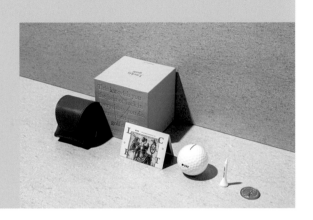

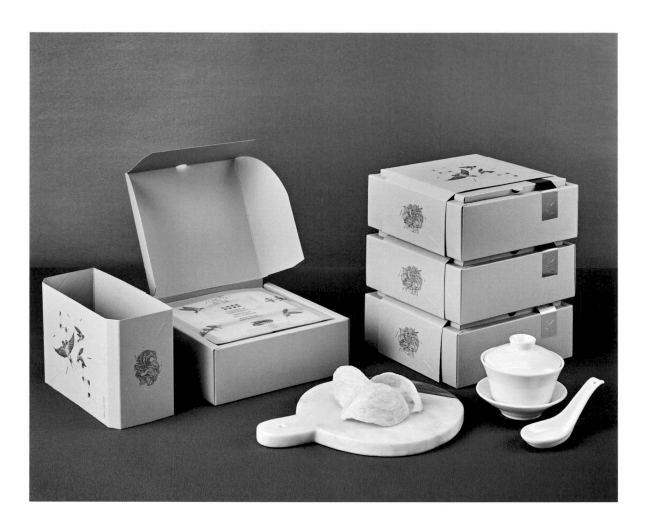

設計思考

客戶想要「獨一無二」的高級燕窩產品包裝設計。

設計方向

我們提出了一個突破傳統的概念來推廣這個品牌，藉著設計同時抓住現代流行的西方現代美學思維和中國年輕人的市場。

設計公司：Tsubaki Studio
創意指導：Jay Lim
藝術指導：Jordan Chen, Kevin Lin
設計師：Justin Chen
插畫師：Jessica Lai
攝影：Ferguson Chang
文案：Vivian Toh, Li Theng
客戶：Joy See

● 8Nests Bird Nest 八號燕鋪燕窩包裝

創意概念

包裝上飛舞的燕子是逐個精心手繪而成的，並以不規則的形狀構成整個插圖。這傳達了一個簡潔有力的資訊，即 8Nests 品牌背後的策劃者認為，無論他們下定決心做什麼，過程和結果都是至關重要的。

米色和灰色是品牌的主色彩，這兩種顏色建構的氛圍能讓人們聯想到年輕、酷炫、藝術感和獨一無二。考慮到這些顏色和平面元素必須結合在一起，建構可共用的實體，我們從不同的視角出發考慮，來製作這款包裝盒。我們想要呈現出介於高級品和收藏品之間的品質感，為此使用了 Antalis Pop'Set 系列的光滑非塗層的紙材與紙板。

作為裝飾細節，我們在局部使用打凸工藝，增強它的深色效果，當然也免不了最經典的燙金。並在側面貼了多種顏色的亮金屬質感標籤，以區分產品類型，同時方便快速識別產品。

解構包裝

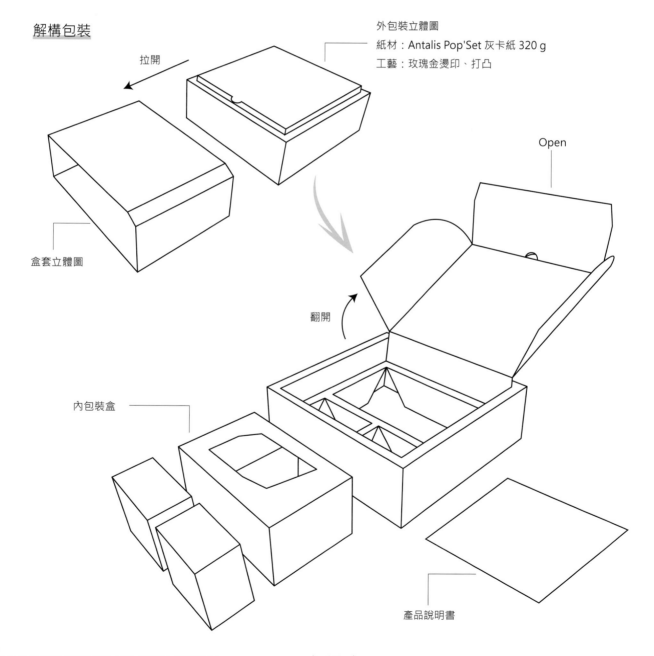

拉開

外包裝立體圖
紙材：Antalis Pop'Set 灰卡紙 320 g
工藝：玫瑰金燙印、打凸

Open

盒套立體圖

翻開

內包裝盒

產品說明書

設計解析

整體設計將傳統和現代的精髓融為一體。
手繪素描的運用帶來復古而真實的體驗，
而灰色與簡約的線條體現出時尚感。
它以一種突破傳統的形式區別於中國市場上
的同類產品，藉此在競爭環境中脫穎而出。

配色方案

通常你會看見鮮紅色和黃色被用於包裝和
行銷中國產品，然而當下，極簡主義興起，
冷淡風的非彩色色系得到年輕一代的接受
和喜愛。
以灰色為底色還可以進一步增強玫瑰金燙
印的色澤，構造出一種潮流而獨特的氛圍。

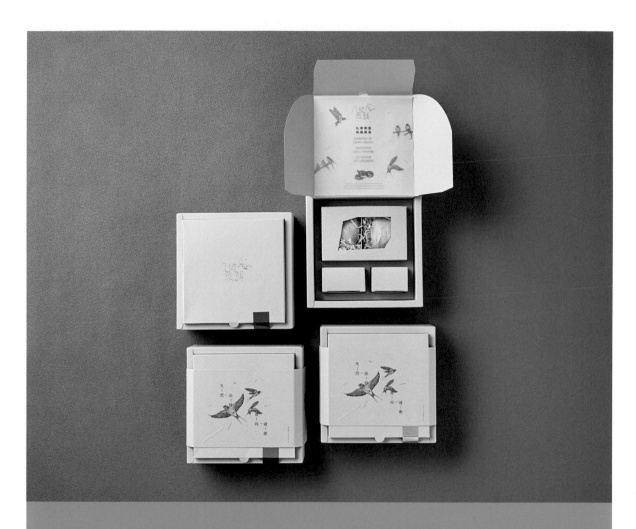

整個項目的難點是什麼？是怎麼解決的？

最難的部分是包裝的成形。我們是摸索著開始製作這件包裝的，沒有適用的範本參考，只能大量地嘗試和犯錯。從包裝的結構、形狀到尺寸，每一項都需要進行無數次類比實驗才能完成。

近幾年的包裝設計有什麼明顯的特點？
你看到的包裝設計趨勢是怎樣的？

極簡主義風格仍然在對我們產生影響，如何通過產品的包裝或標籤來傳達資訊、盡可能使用更少的元素等，對於設計師來說，這一點在需要提供足夠資訊的同時又能展示品牌標識的市場上是很大的挑戰。

此外，我還看到可持續環保包裝正在變成熱潮。氣候變化是全社會都在關注的問題，我們在包裝設計中使用的材料很可能會影響消費者對品牌的看法。

因此，比以往任何時刻都重要的是，設計師在推薦客戶使用某種印刷材料的時候，一定要三思而後行。

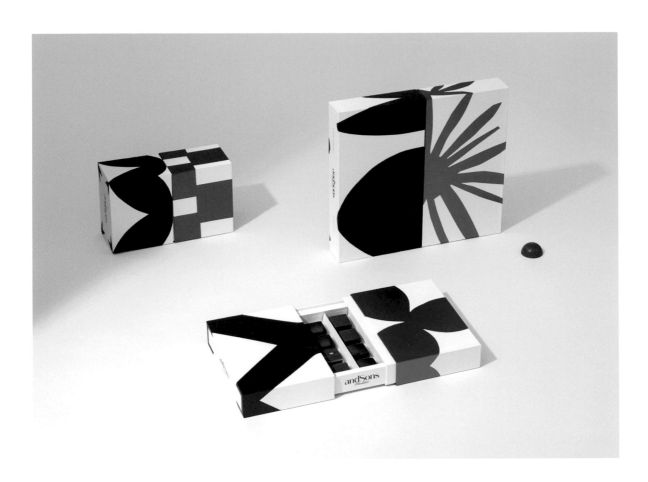

設計思考

andSons 座標在加利福尼亞州的比佛利山莊，是生產限量高級巧克力的第二代巧克力品牌，由一對兄弟和一位著名甜點師所經營。他們的任務是在歐洲傳統遺產與洛杉磯當代靈感和創造力之間的溝壑上架起融合的橋樑。

我們的任務則是創建一個永恆的標誌性品牌，以及一套高級的、具有收藏價值的包裝，體現該品牌的內在張力——傳統和創新、精緻與盛情、奢華與驚喜。

設計方向

整個包裝系統及其無限的組合形式，是對品牌所具有的雙重屬性的一種視覺認可。

每個盒子都有它不同的專屬訂製圖案，所使用的顏色均明亮而雅麗，令人想起洛杉磯的陽光，同時傳達出優雅和奢貴。

設計公司：Base Design
創意指導：Min Lew
設計指導：Arno Baudin
設計師：
Gina Shin, Gabriela Carnabuci
攝影：Ben Alsop
客戶：andSons

● andSons 巧克力包裝

創意概念

洛杉磯遠在傳統的高級巧克力的中心——歐洲世界的另一端,是該品牌如此獨出心裁的原因。它完全打破了常規和陳詞濫調,再也沒有那些無聊的棕色盒子和金色字母!

解構包裝

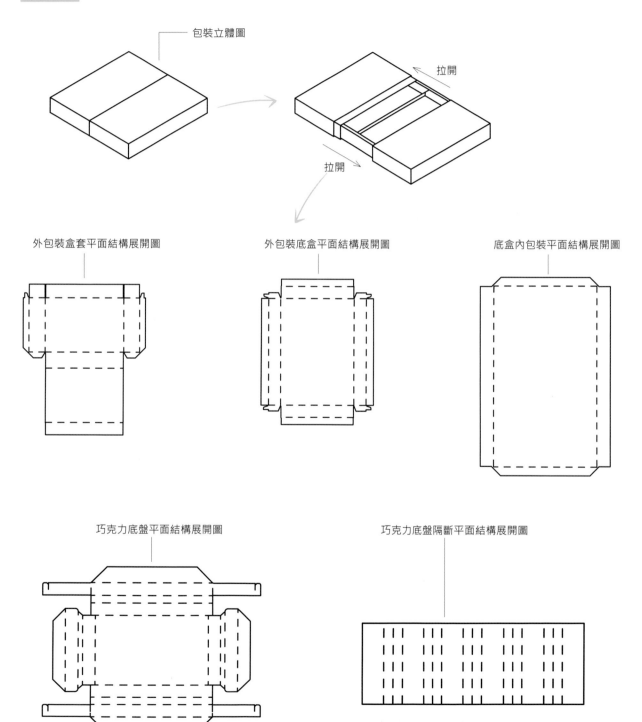

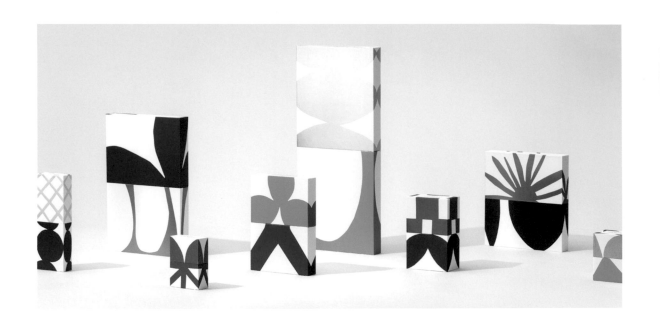

設計解析
我們創作了一套訂製包裝，巧思在於包裝盒套的兩部分可以任意湊對重組，從而演變出無限的視覺可能性。

材料和印刷工藝
包裝盒的設計是希望顧客能把它當作紀念品一樣保存。我們採用彩色箔紙和獨特的訂製設計，使人聯想到優雅、奢華以及洛杉磯。鋁箔衝壓的靈感來自訂製珠寶盒的構造。

配色方案
我們將代表加利福尼亞的明豔顏色與大量留白相配，創造出包裝視覺上的平衡感。

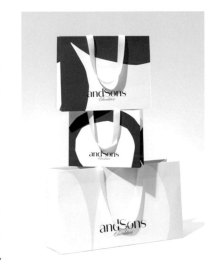

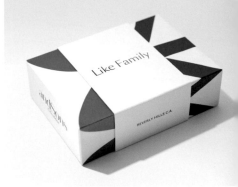

挑戰和突破
訂製包裝盒需要經過許多輪樣品測試才能達到所需的結構與品質。在製作這個包裝系列時，我們必須確保每個尺寸的盒型配合得當，並在客戶的店內貨架上良好地展示。這在預算以及巧克力產品本身規格等實際的限制條件下極具挑戰性。

該包裝項目的最特別之處在哪裡？

考慮到節假日的特別包裝，我們需要製定一個靈活的解決方案，讓我們的客戶可以根據不同的特殊場合重新製作包裝盒。

我們最終的辦法是，勾勒出鋁箔圖形的平面輪廓，藝術家可以通過填充這些輪廓來慶祝某些節日，或者用一個訂製的盒套來突顯特別的盒子。

請描述專案的工作流程。

這個品牌源於一個迷人的故事，一對兄弟接管了他們的家族企業，但決定將它重塑為一個新品牌。我們為這個新品牌起了個名字，並開發了最初的品牌視覺標識和包裝概念。當總體概念得到認可後，我們接下來花了一整年的時間來優化品牌力。

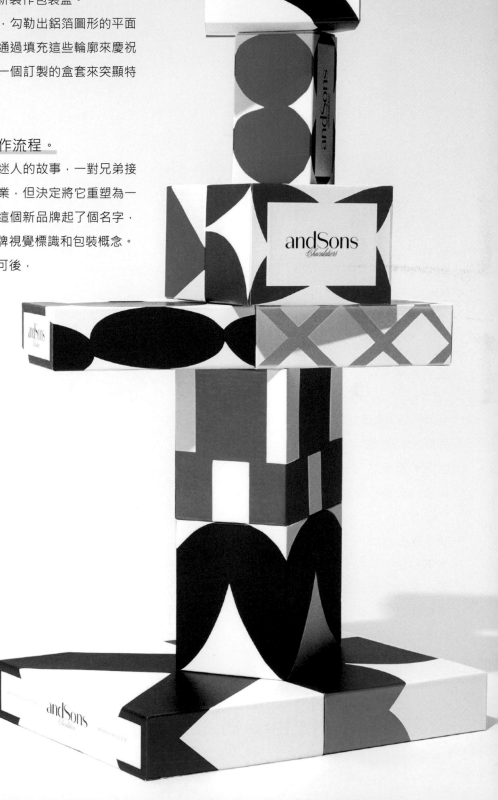

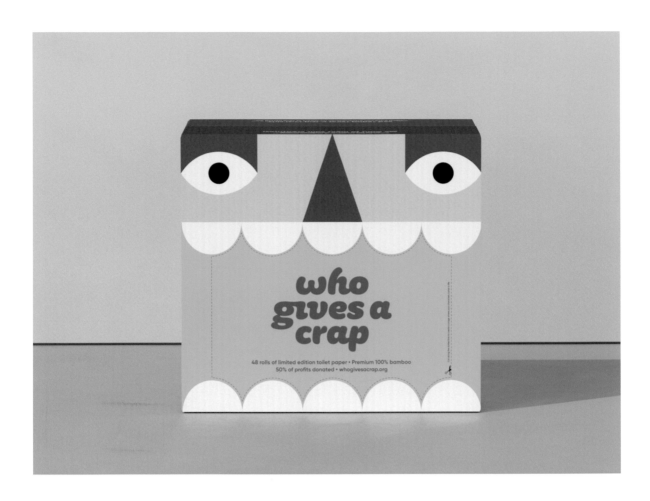

設計思考

Who Gives A Crap 是一家澳大利亞的廁紙公司,他們生產環保的廁紙和紙巾,並且會將百分之五十的利潤捐贈出來為有需要的人建造廁所。

迄今為止,他們已經向慈善機構捐款了兩百五十萬美元。我們這次的任務是為了他們面向全球市場的優質廁紙製作特別版——The Play Edition 包裝設計。

設計方向

這一設計想讓男女老少都能從中得到玩耍的體驗。

設計公司:Garbett design
創意指導:Paul Garbett, Danielle de Andrade
設計師:Paul Garbett
插畫師:Paul Garbett
客戶:Who Gives A Crap

● The Play Edition 衛生紙卷包裝

創意概念

該系列的靈感來源於一些可混搭的兒童書籍——以不同的方式將它們堆疊在一起，能變成各種奇怪的人物角色。為了讓這個想法再進一步延伸，我們的包裝外箱可回收再利用，從而讓這個概念更加有趣。

解構包裝

包裝立體圖
瓦楞紙
四色平版印刷

翻開

卷紙

包裝盒平面展開圖

設計解析

外包裝的平面圖像設計基於古老的「圖騰」，用戶能自主選擇如何將其組合、堆疊，得到多樣的形態。圖像都是由簡單而豐富的抽象元素構成的。

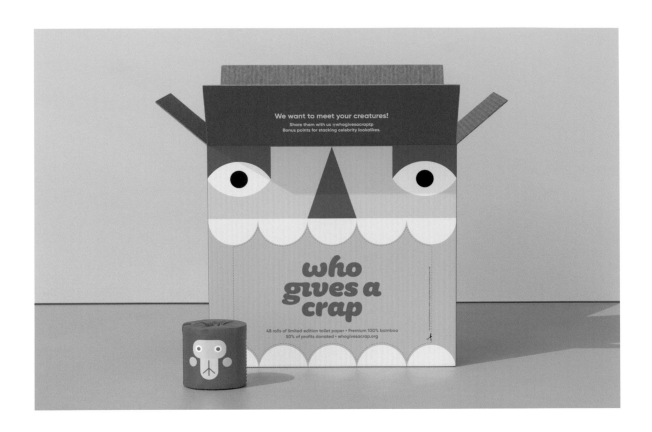

請描述專案的工作流程。

Who Gives a Crap 是個很棒的團隊，而且非常支援我們的理念，所以設計過程很順利也很有趣。客戶團隊位於洛杉磯，跟我們處於遠端狀態，工作對接本應因此有些挑戰性，但實際上我們合作得相當好。

此外，用紙來製作紙卷產品包裝的時候有點難，因為它們都是手工包裹的，要考慮到設計項目的位置可能會出現不可避免的誤差。

產品投入市場後，目標客戶的回饋是怎樣的？是否符合團隊的預期？

令我們滿意的是人們都喜愛這個包裝，對它的回饋都很積極。我回答這個問題的時刻離這一產品推出還不到兩周，而其全系列已經在美國和英國售罄，在澳大利亞也很難買到了。

我們很高興我們把這個想法變成了現實，我認為這世界確實需要更多的快樂和異想天開。而為 Who Gives a Crap 這個以情感和道德為價值觀目標發展的公司製作這樣一件產品，也是我們的榮幸。

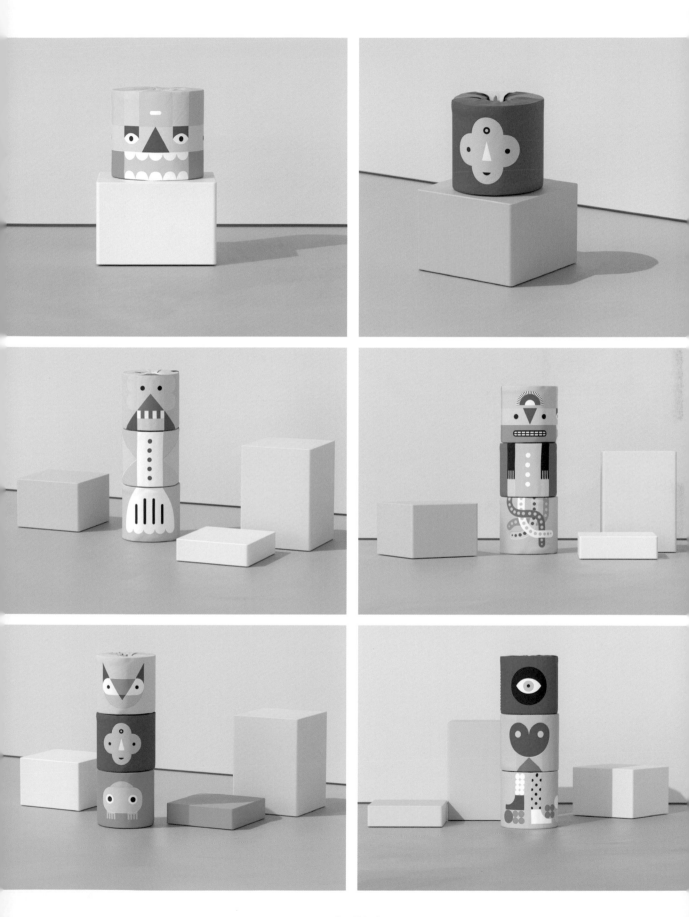

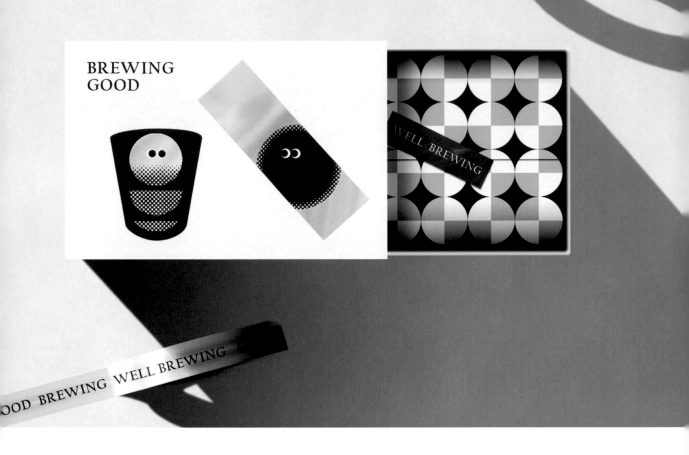

BREWING
GOOD

設計思考

從一顆豆子到一杯咖啡,到一群咖
啡愛好者,彼此因香氣而凝聚,一
群熱愛咖啡的烘焙師,希望能提供
一個讓靈魂喘口氣的空間。

設計方向

我們販售咖啡香氣,但不帶職人脾
氣,希望在專業感中加入些幽默感
與生活感,享受咖啡本該就是件輕
鬆、沒有太多條條框框的事。

設計師:姜龍豪
插畫師:姜龍豪
攝影:姜龍豪
文案:姜龍豪
客戶:NMA CAFE

● NMA CAFE 品牌與包裝

創意概念

辦公桌上是滿的，腦裡卻是空的。

資訊爆炸的快時代，有時候只想慢下來，在城市裡有個自己找自己的空間。

沒有太多的咖啡專業贅詞，沒有太多的專業儀式感，乾淨、清透，給自己找個舒服的角落。

解構包裝

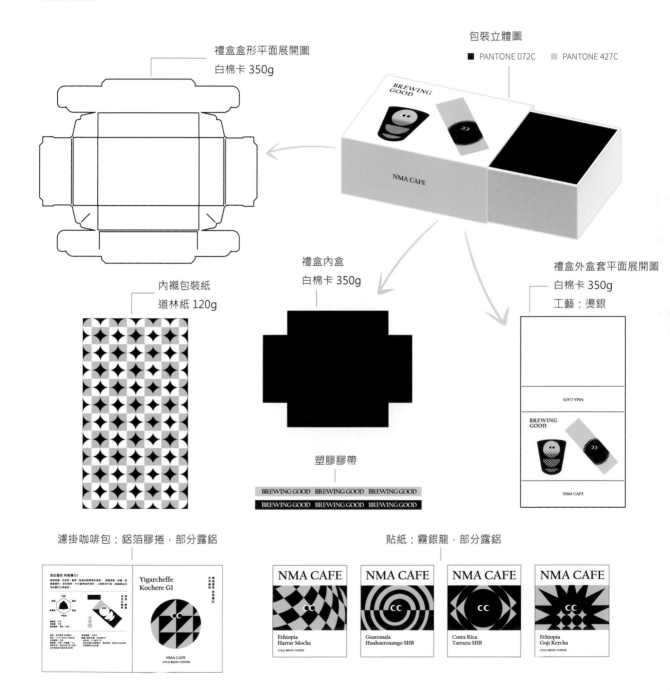

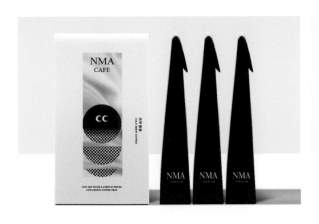
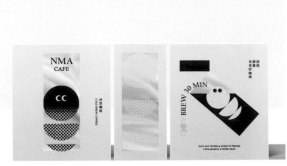

設計解析

保留純真的玩心，以眼睛為視覺符號，在包裝載體與空間都帶點玩心與想像力。

配色方案

以大量的白色為基底，搭配清爽明亮的藍色，營造乾淨透徹的品牌個性。

藍色：Pantone Blue 072C

灰色：Pantone 427C

挑戰和突破

公版盒型，以設計表現和材質特性做出趣味，鋁箔鏤空表現銀色跳色，在有限的成本內表現質感與巧思。

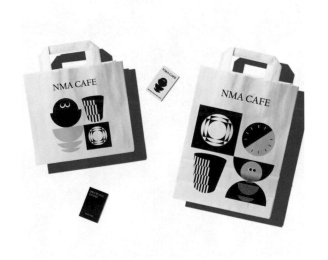
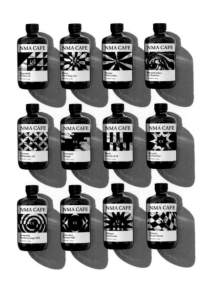

請描述專案的工作流程。

通常會由商品定位、行銷策略等前端的思考開始，理解得越多對設計定位越有幫助，以挖掘品牌的故事性。工作內容從品牌的故事性與角色設定開始，確定角色定位後，視覺與文案及之後的行銷策略也自然而然得以延伸。

你如何衡量自己的設計是否成功？

會以設計是否有趣來衡量，是否令人會心一笑或願意多看一眼甚至購買。

比起做出殿堂級的大師設計、在櫥窗裡獨自美麗，作品能走進生活，和消費者有共同的語言、記憶，這樣接地氣的設計更能帶給自己成就感。

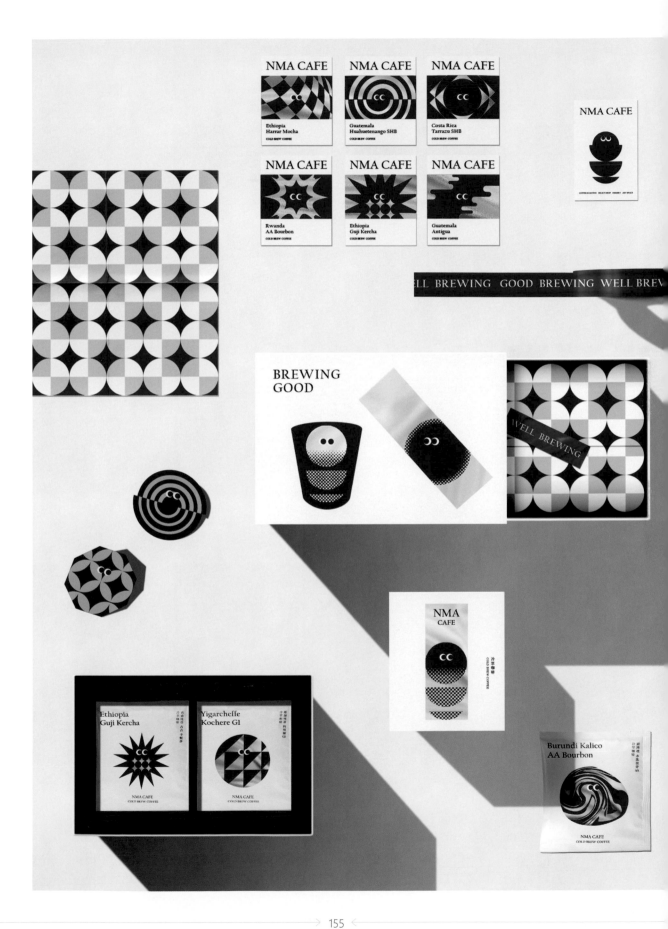

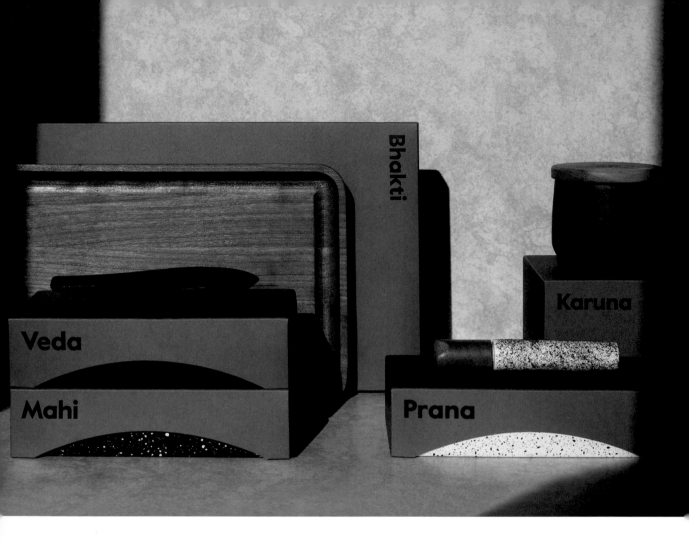

設計思考

Maitri 希望我們為他們的品牌做一次更新。

他們同時也想開發一套新的包裝系列來反映出品牌的新定位。

設計方向

我們設計了四個不同尺寸的外盒，每一個都有顏色和紋理的變化，它們將保護產品並吸引消費者購買。

設計公司：Paprika
創意指導：Louis Gagnon
設計師：Sebastien Paradis
客戶：Maitri
產品類型：禮器

● Maitri — Home Collection 家居系列

解構包裝

包裝立體圖

打開圖

設計解析

整個系列採用了清晰的網格系統,產品的名稱(Prana, Veda, Mahi, Karuna)和對它們的描述文字都被設置為同一尺寸。產品的象形圖案也顯示在盒子上,以幫助消費者快速識別產品。

材料與配色方案

Maitri 系列產品由高級的木材和陶瓷製成,我們使用深灰色的精緻紙板來為產品設計一套傑出的包裝。盒子是環保的,只在雙折邊的接觸面上塗了一點膠水,為了加強盒子的堅固度和保護產品。

過程中是否諮詢了其他領域的專業人員?雙方的合作是如何進行的?

這次我們聘請了一個專業的包裝生產團隊,這也是項目成功的關鍵因素。當概念設計完成時,他們確實幫助我們快速驗證了其可行性,向客戶展示了原型。

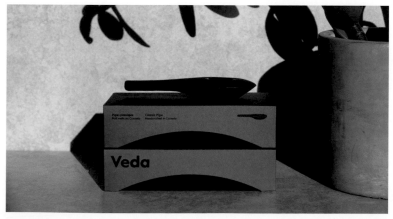

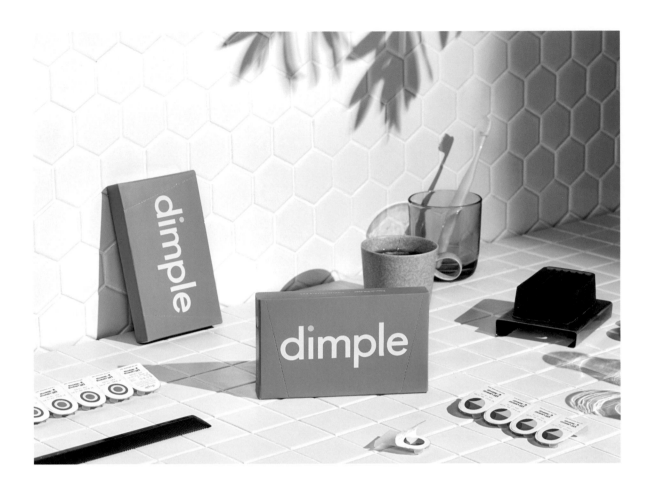

設計思考

澳大利亞的隱形眼鏡包裝設計總是為驗光師著想——容易儲存、方便疊放，與消費者沒有任何關係，導致隱形眼鏡品牌在這裡就像一片毫無人情味的海洋。

我們面臨的挑戰是創造一個嶄新的、真正以消費者及其消費體驗為中心的品牌，呼應千禧一代受眾的需求。

設計方向

作為直接面對消費者的公司，當考慮到產品的最終使用者時，包裝就是極為重要的品牌資產。

從帶有訂製圖案標識的醒目的吸塑小包裝到包裝盒、郵寄廣告、盒套及資訊卡，辨識度高的色彩和巧妙的文字結合，為消費者帶來難忘的拆箱體驗。

設計公司：Universal Favourite
創意指導：Dari Israelstam
設計師：Meghan Armstrong
攝影：Jonathan May（廣告）
　　　Benito Martin（產品拍攝）
　　　Lyndon Foss（場景拍攝）
文案：Imogen Dewey, Cat Wall
客戶：Dimple Contacts

● Dimple — A clear vision for change 隱形眼鏡包裝

創意概念

我們以千禧一代的市場為預期設計了整組包裝。利用現有隱形眼鏡包裝的缺陷，我們創造了六十個由彩色圓圈組成的圖案，它們每個都對應一個度數，可以用來標示任意組合。通過這樣，消費者可以更輕鬆地識別不同度數的隱形眼鏡分別在哪個包裝裡——尤其是當他們還沒有戴上眼鏡的時候！

解構包裝

整體包裝俯視圖

外包裝打開圖

外包裝盒平面展開圖

內包裝打開圖

獨立內包裝立體圖

獨立內包裝平面展開圖

設計解析

儘管現在已有許多類似的國際公司（美國的 Hubble 公司、英國的 Waldo 公司）成功建立，但 Dimple 仍然是第一個在包裝上大膽採用平面圖案標識來清楚區分每只眼睛度數的公司。這種方式重視消費者感受，為消費者提供便利而愉快的使用體驗。

通過不同的抽象圖案表達視力度數

材料和印刷工藝

在設計時，我們確保產品盒、盒套等所有材料都是百分百可回收的。

我們透過在使用者體驗中傳遞關鍵資訊來支援這件事，並借此提供關於使用可回收包裝的重要性的額外教育，以及有關如何正確進行鏡片處理的重要資訊。

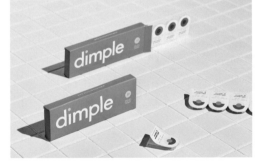

配色方析

消費者買得起和便利性是 Dimple 的兩個關鍵賣點。我們需要打造一個可以體現這兩點的品牌，它的品質和同類產品不相上下，而價格卻便宜得多。我們使用明亮而更有親和力的顏色，在有質感的外觀上實現了高級感和平價實惠的平衡。

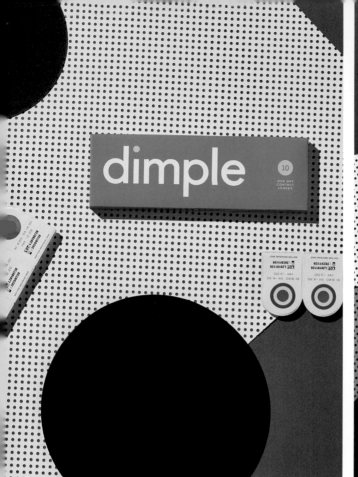

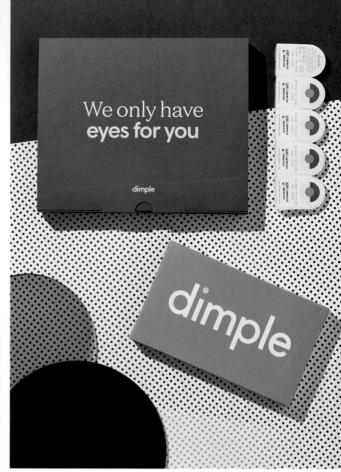

挑戰和突破

Dimple 的核心商品是他們的醫療產品,我們需要在值得購買的消費生活品牌和值得信賴的醫療產品之間找到適當的平衡。

為此,我們與 Dimple 在澳大利亞的廠商密切溝通,確保開發該品牌包裝時達到所有標準和最佳實踐。 很幸運能與 Gelflex Laboratories 的團隊一起工作,他們對該設計方案給予肯定並感到振奮。

產品投入市場後,目標客戶的回饋是怎樣的?是否符合團隊的預期?

從試用版到每月訂購,Dimple 客戶的回頭率已經高於業內平均水準,而且每天的訂購量都在增加。早期「千禧一代」的佩戴者已經開始在網上購買隱形鏡片,但由於我們的視覺敘事創造,他們轉向 Dimple 的過程比我們預料的還要順暢。

在這個專案中你擔任了什麼樣的角色?你的工作內容是怎樣的?如何和團隊其他成員合作?

從品牌戰略到視覺和文字標識、品牌寫作、包裝、網站設計、廣告識別及圖片拍攝——我們參與了 Dimple 品牌建構的方方面面。

這是 Dimple 總監 Shaun Polovin 評價我們的話:「從第一次展示開始,Universal Favorite 就對 Dimple 品牌有了一個清晰的願景,如今它已經變成了超乎我想像的現實。他們有著一絲不苟的職業道德,並始終準時地交付工作,而品質保持在很高的水準。他們的工作品質只有他們對我們品牌的熱忱和激情才能匹敵。他們對待 Dimple 項目的態度仿佛是在對待他們自己的生意,而這一點已經完全在他們的成果中體現出來了。」

設計思考

設計一款既保留經典，又能玩味的新穎創意產品。

設計方向

從傳統習俗中抽絲剝繭，找出不破壞傳統、加入巧思過程即可令人耳目一新的習俗，春聯即是極佳之選。

設計公司：四維品牌整合設計 SIWEI DESIGN

藝術指導：賴思維

設計師：蔡米欣

插畫師：川貝母

攝影：蘇羽

文案：殷嬿婷

● 「Spring to Post」 二〇一九 己亥 「春到帖」

創意概念

環保，是我們最大的出發點。而能在產品中涵蓋許多有意義的事物，更是我們最大的努力目標。因此，融合著環保、創意、感性意義多種概念的「春到帖」就此催生。

解構包裝

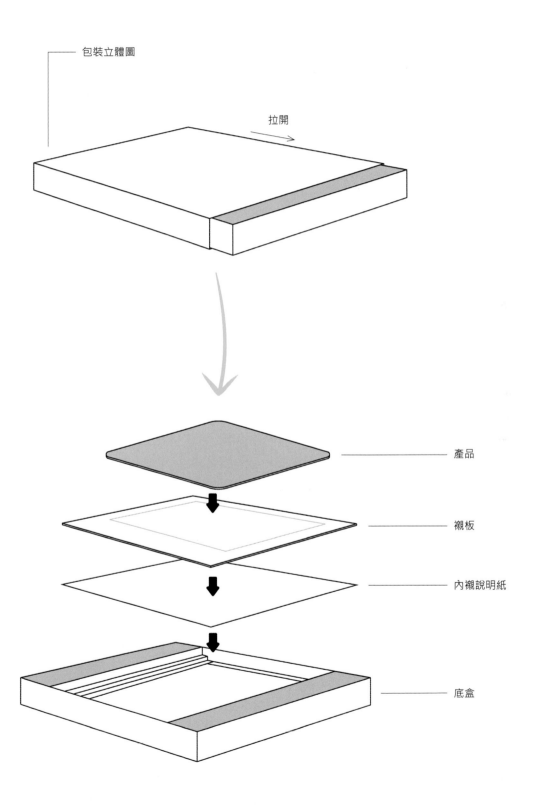

包裝立體圖

拉開

產品

襯板

內襯說明紙

底盒

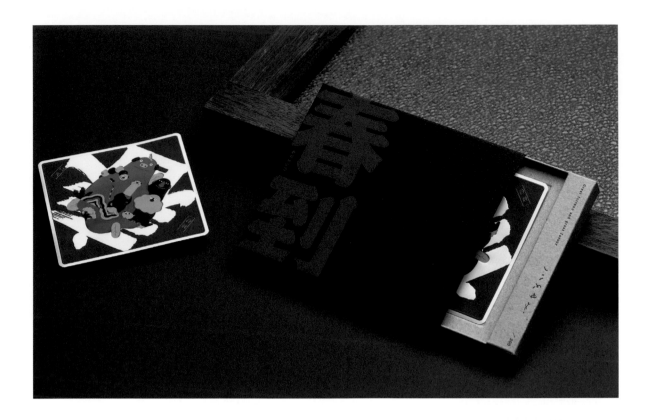

設計解析
包裝視覺表現的概念以純粹為主，其次是大方俐落。細節字體的表現上，則求精緻。

材料和印刷工藝
遵循初衷，紙材的選用皆以再生紙材為首選，再從中挑選適合的紙色、磅數等。

印刷工藝的部分，為求突顯觸覺與視覺感受，以燙金為主，其次是活版印刷。

燙金工藝

配色方案
色彩的挑選原則以對比色為主，其次是富現代設計感卻不失經典的配色。

挑戰和突破
包裝本身的印刷製作並不難，較困難的執行為「春到帖」產品本身，挑戰的工藝為金屬板上印製精細的插畫，因此印前的溝通與印製中的校正都極為繁複。但經過這次的經驗，感到最為困難的部分還是在於不同領域的溝通協調。

打凸工藝

在該項目中你擔任了什麼樣的角色？你的工作內容是怎樣的？
如何和團隊其他成員合作？

我擔任的角色為統籌及視覺設計。這是一個需要集合許多人的力量來成就的方案，工作內容最重要的還是相互的溝通及不斷地換位思考。每個團隊夥伴皆缺一不可，而你必須時時刻刻秉持著大度，進行所有的溝通協調。

產品投入市場後，目標客戶的回饋是怎樣的？是否符合團隊的預期？

產品為公關性質的年節禮品，在投入市場後即得到了極大的回饋，除了被多位業界前輩贊許不已外，我們還認識了很多行業的專業人士。

我們都十分開心，並且興奮愉悅地著手計畫明年的「春到帖」。

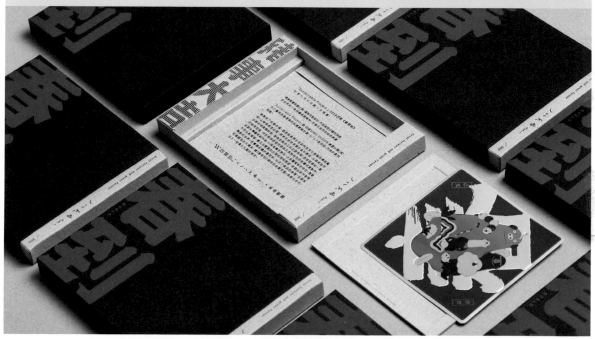

設計解析

包裝設計簡潔，主體部分是純白色，唯一元素是正面和頂部的標誌。底部為全藍色，因此形成了強烈的反差，即使離得很遠也能引人注目。為了製造打開包裝盒時的驚喜和趣味性，內盒表面佈滿類似標誌符號的圓圈圖案。資訊文本均在包裝底部，使包裝整體保持極簡風格。

材料和印刷工藝

平版印刷，由 300g 膠版紙製作。生產成本較低，同時表面亞光，有乾淨的白色。

繩圈為塑膠纖維製作，繩扣同樣是塑膠的。

配色方案

整個包裝由白色和藍（Pantone Reflex Blue C）兩種顏色組成，形成強烈的對比感和清新的高品質外觀。

藍色也是世界上最受歡迎的顏色。

挑戰和突破

由於包裝的開盒形式，在刀模製作上有一定難度，我藉由製作大量樣本得以解決了這個問題。

請描述專案的工作流程。

首先，我收集了很多精彩的包裝設計，研究了這些包裝之所以成功之處；接著我開始製作包裝草圖和刀模；這些做完以後，我著手進行模型製作，來測試包裝如何固定以及是否可以正常開合；一切達到完美，我就可以讓它投入印刷生產了。

專案中使用了哪些證實能有效優化創意實現過程的設計方法？

我讓設計項目儘量簡潔，以使包裝看起來非常乾淨。我專注於對比用色，來讓包裝辨識度更高，能在色彩繽紛的商店貨架上吸引目光。繩圈也突顯了包裝外觀的個性特徵。

另外，我還設計了可推拉的開盒形式，令消費者打開包裝時獲得有趣的體驗。

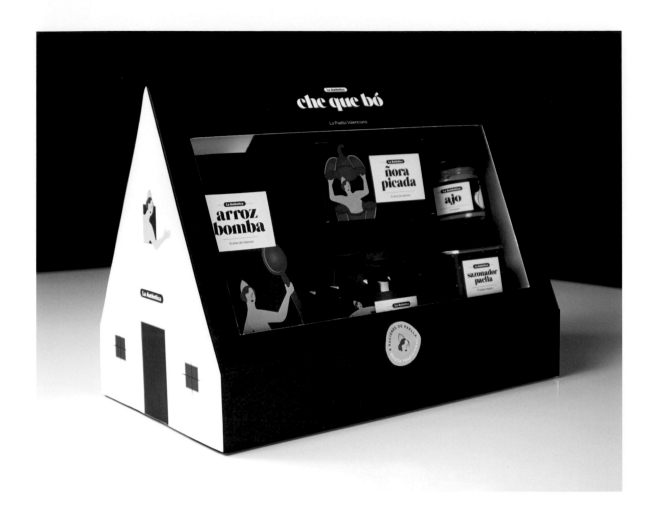

設計思考

設計一套四人份海鮮飯材料的包
裝,內容物包括:大米(500g)、
蒜泥(40g)、乾辣椒(15g)、
番茄醬(250g)和混合調味料
(75g)。

海鮮飯是西班牙的特色佳餚,特
別是來自瓦倫西亞(Valencia)
的。它在歐洲各大地區和機場
都有。

設計方向

有了這個產品,我們就能在世界
上任何地方輕鬆製作西班牙海鮮
飯了。

它還隨附有一份烹飪說明手冊,
幫助我們做出一份傳統的瓦倫西
亞海鮮飯。

它頗具吸引力的包裝能讓它在競
爭對手之中脫穎而出。

設計師:Vallivana Gallart
插畫師:Vallivana Gallart
攝影:Vallivana Gallar

● che que bó 西班牙海鮮飯材料包裝

創意概念

這是一個瓦倫西亞的品牌，它的起源——瓦倫西亞（或者說，西班牙）本身就是一種價值。這個以當地特色創建的概念很酷，傳遞著懷舊和傳統，但是以一種新穎而優雅的方式，既年輕又清新。從品牌本身提供的故事性來看，除了扮演闡釋、敘述的角色以外，它還具有一種情感特徵，所以包裝整體的基調在資訊豐富之餘，也充滿趣味和詩意。

解構包裝

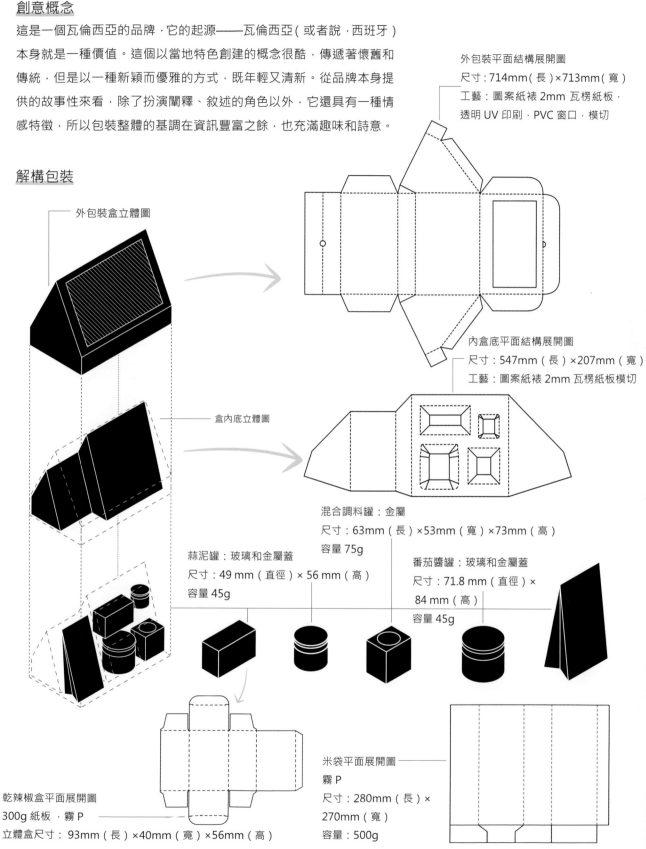

外包裝盒立體圖

盒內底立體圖

外包裝平面結構展開圖
尺寸：714mm（長）×713mm（寬）
工藝：圖案紙裱 2mm 瓦楞紙板，
透明 UV 印刷，PVC 窗口，模切

內盒底平面結構展開圖
尺寸：547mm（長）×207mm（寬）
工藝：圖案紙裱 2mm 瓦楞紙板模切

混合調料罐：金屬
尺寸：63mm（長）×53mm（寬）×73mm（高）
容量 75g

蒜泥罐：玻璃和金屬蓋
尺寸：49 mm（直徑）× 56 mm（高）
容量 45g

番茄醬罐：玻璃和金屬蓋
尺寸：71.8 mm（直徑）×
84 mm（高）
容量 45g

乾辣椒盒平面展開圖
300g 紙板，霧 P
立體盒尺寸：93mm（長）×40mm（寬）×56mm（高）

米袋平面展開圖
霧 P
尺寸：280mm（長）×
270mm（寬）
容量：500g

設計解析

設計靈感來源於瓦倫西亞市和它的傳統文化。最外層的大包裝是一座巴拉卡（西班牙瓦倫西亞當地的典型傳統民居，是種植大米的農民的住所）。插圖的主要靈感來源是西班牙畫家約瑟夫·雷瑙的海報，他是二十世紀重要的瓦倫西亞藝術家，在風格上受到先鋒派的影響，也參考了未來主義、達達主義和超現實主義。

配色方案

基於西班牙海鮮飯的顏色（這是道五顏六色的美食），我選擇了綠、黃和紅，並輔以互補色。
我保留了海鮮飯及其材料的真實色彩，讓包裝上的主角，那位穿著傳統瓦倫西亞服飾、袒露乳房的女性的皮膚呈現為綠色，達到超現實和有趣的效果。大面積黑色背景強化了品牌的高級感，而白色為主的排版風格又為之增添了一絲優雅和精緻。

突破和挑戰

這是個人創作的項目，因此我可以自由地考量、表達和設計，不必與客戶進行沮喪和充滿限制的溝通。儘管從創作的角度來看，缺少客戶需求的工作帶來有點過度的自由。但這是一次很好的探索機會，可以在自己選擇的道路上找尋新的工作方向。

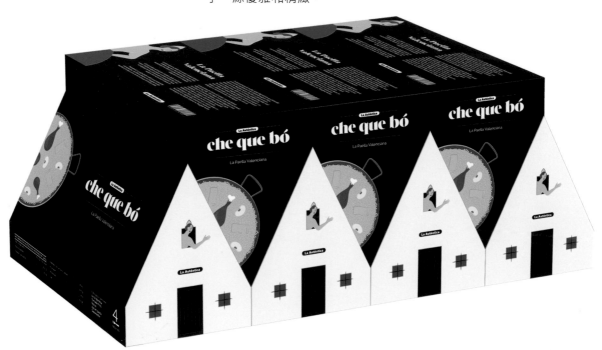

該包裝專案的最特別之處在哪裡？

該包裝是可堆疊擺放的，能節省大量的空間。

請描述專案的工作流程。

我喜歡從文字入手開始進行設計工作，先大量閱讀，找到可以深入研究的概念，在這個過程裡得到激發我靈感的一些話語。完成這件事後，我就著手製作思維導圖，直到我確認平面和結構的線條將如何行進，然後繪製草圖。
手繪草圖後，我開始使用電腦。結構部分，我使用 CAD 程式進行 3D 技術繪圖；平面部分我使用 Photoshop 和 Illustrator 來完成。

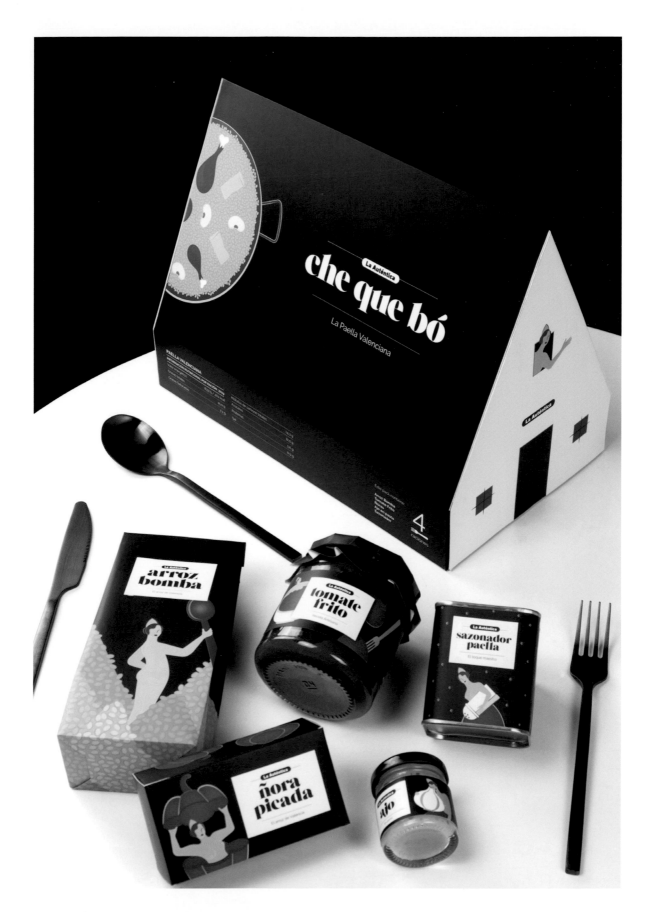

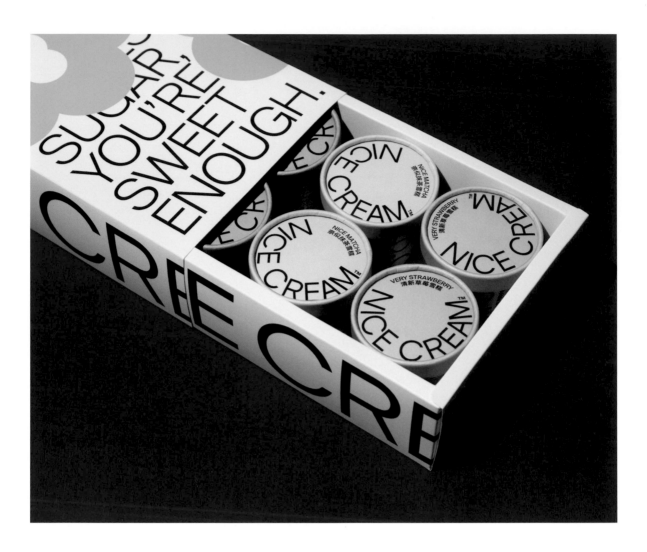

設計思考

在冰淇淋這個大品類裡，透過獨特的包裝視覺效果突出現代新品牌 NICE CREAM 冰淇淋的賣點——健康。

線上和線下都可以抓住消費者的目光，並且具有高識別度、簡潔、高級感、現代。

設計方向

專案初期，客戶對於品牌包裝已有基本認知和想法，希望通過簡單直接的資訊傳遞，讓消費者在第一時間了解到健康低卡冰淇淋中含有的熱量或脂肪糖分具體分量是多少。

在這個出發點下，我們確定了以資訊為主的設計方式，並且注意資訊的層級劃分和整體性。

設計師：Gao Han
攝影：Wang Shilu
文案：Micheal Wang
客戶：NICE CREAM 奈似雪糕

● NICE CREAM 冰淇淋包裝

創意概念

結合低熱量食品的用戶習慣特點，將營養含量資料分層突出。使用鮮亮顏色提示口味，打破用圖片表現口味的陳舊常規，以現代的手法去詮釋新一代的冰淇淋設計。

解構包裝

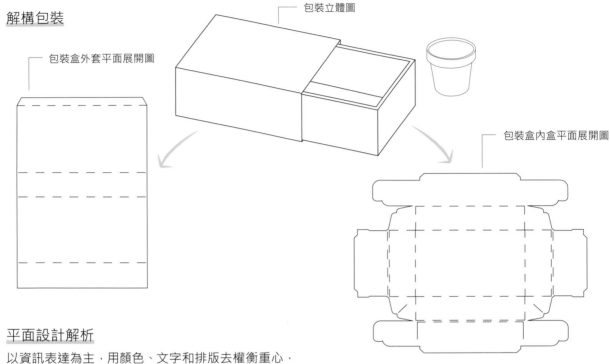

包裝盒外套平面展開圖

包裝立體圖

包裝盒內盒平面展開圖

平面設計解析

以資訊表達為主，用顏色、文字和排版去權衡重心，

從而達到平衡、大膽、直接的效果。

材料和印刷工藝

紙杯和紙蓋採用 350g PE 雙淋膜亞光紙，

特別色印刷，淡雅高級。

配色方案

特別色印刷：

抹茶 578 c；奶茶 480 c；黑巧 4715 c；

草莓 176 c；芒果 134 c。

挑戰

在過程中一直存在著一個擔憂，

就是包裝上沒有使用口味圖片，

與傳統冰淇淋的包裝有明顯差別。

最終這一大膽的突破帶來的結果也是超出預期的。

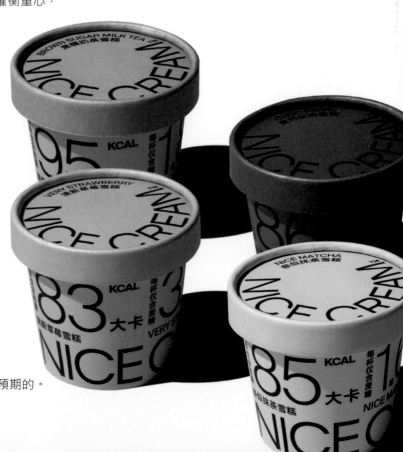

What do you think is the most important rule of packaging design?

host

综合材料 →

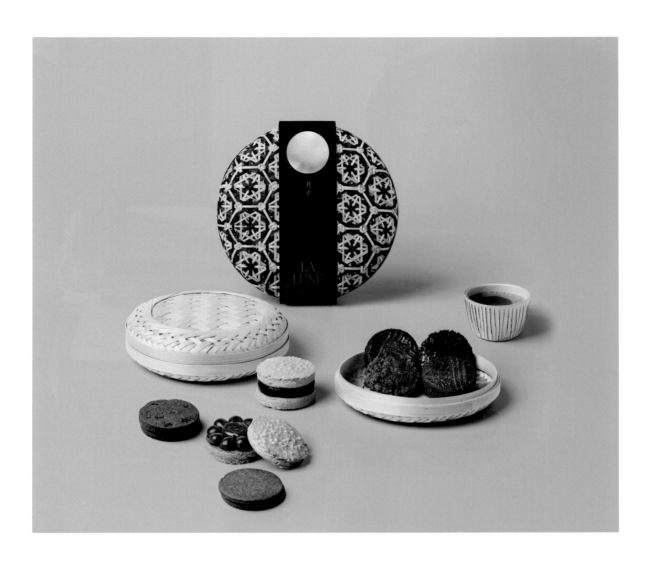

設計思考
1 客戶要求以環保為前提，減少
印刷的污染。
2 配合品牌核心理念，以創新的
方式展示。

設計方向
使用可再利用的包裝材料——紙
材及竹。

設計公司：WWAVE Design
創意指導：何潤發
藝術指導：袁楚茵
設計師：Kenneth Ho
攝影：袁楚茵
客戶：ROCCA Pâtisserie

● **LA LUNE 月夕**

創意概念

以月亮的姿態盛載產品，兼具東方韻味及法式優雅的精緻手織竹編盒子，訴說 ROCCA 對秋月之美的詮釋。

解構包裝

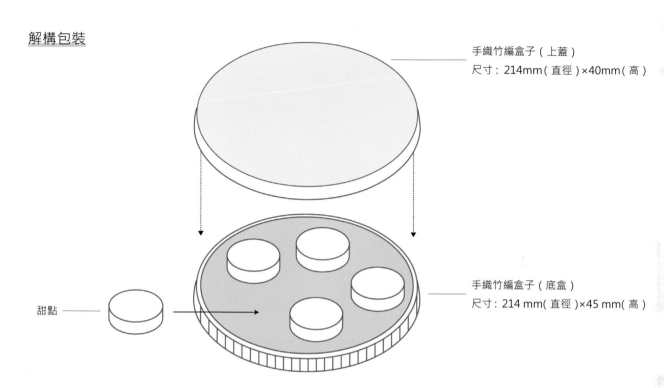

手織竹編盒子（上蓋）
尺寸：214mm（直徑）×40mm（高）

手織竹編盒子（底盒）
尺寸：214 mm（直徑）×45 mm（高）

甜點

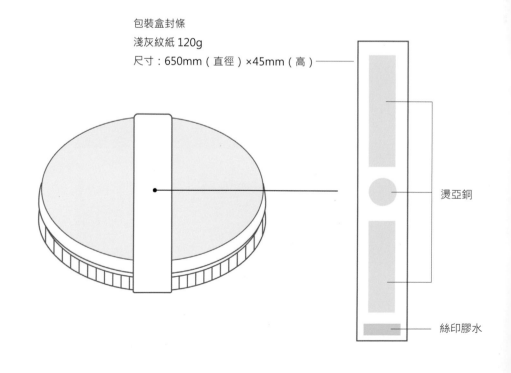

包裝盒封條
淺灰紋紙 120g
尺寸：650mm（直徑）×45mm（高）

燙亞銅

絲印膠水

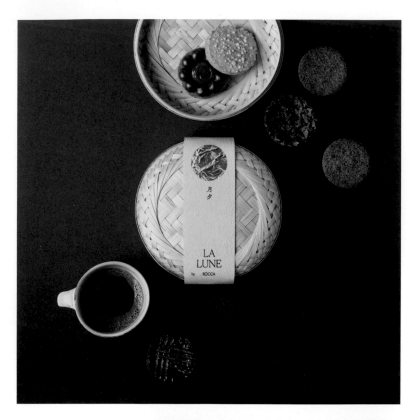

設計解析

平面設計上我們希望能將視覺集中在織竹編盒子上，因此我只在包裝紙條上呈現最基礎的「月光」外形，再配上合適的字形。

材料和配色方案

包裝主要外盒使用了精緻的手織竹編盒子，帶出 ROCCA Pâtisserie 手造甜品的可貴。在紙材方面，我們選用了兩款獨具特色的紙材，一款為寶藍色的觸感紙，另一款為米白紋紙。

印刷工藝

包裝上沒有使用油墨印刷的部分，包裝封條上我們使用了兩款燙金印刷。

時效和挑戰

在與客人溝通後，由兩位設計師用一個月完成整個設計。
而最具挑戰的是包裝需要環保、客戶的預算及插畫的風格。

你如何衡量自己的設計是否成功？

作品的創新性以及是否達到客戶的預期效果。

包裝封條上的燙鐳射金效果

包裝封條上的燙黃金效果

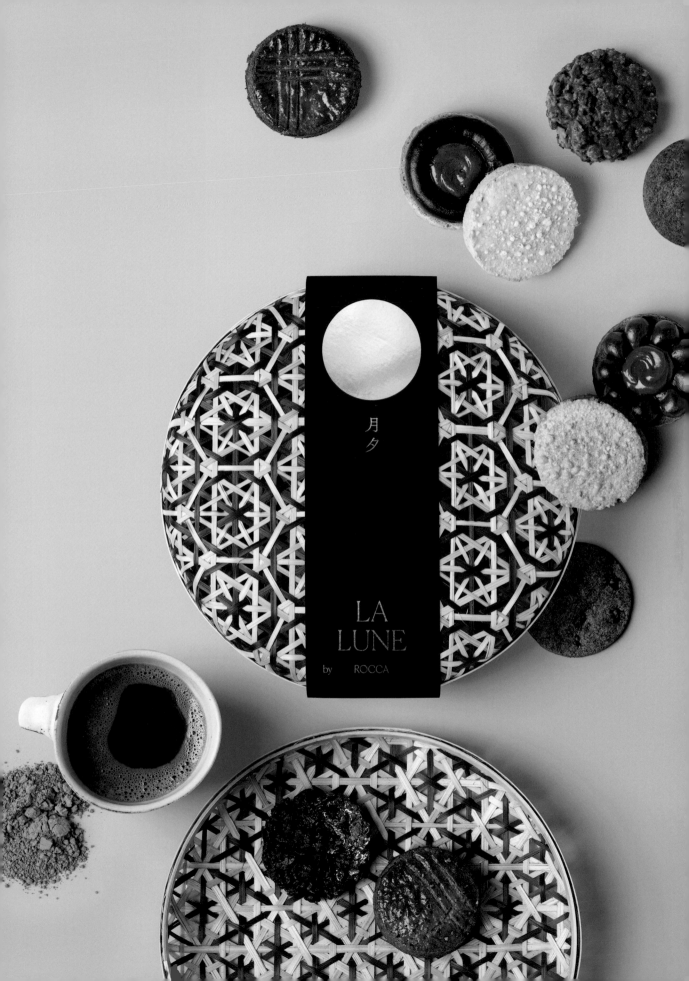

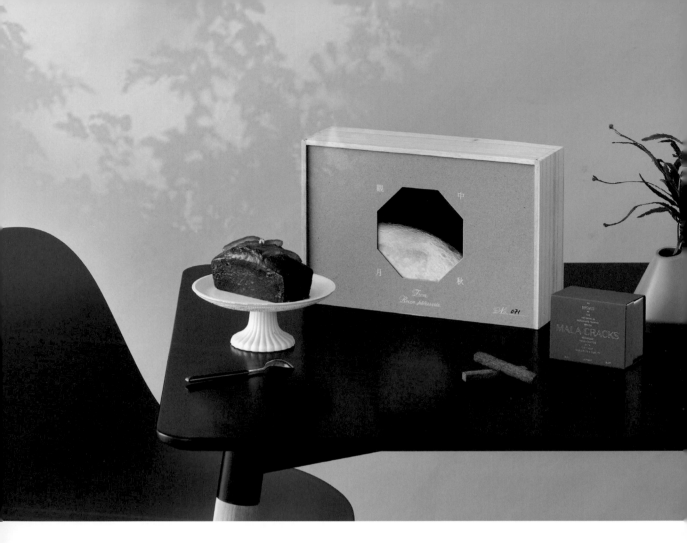

設計思考

1. 客戶要求以環保為前提，減少印刷的污染。

2. 配合品牌核心理念，以創新的方式展示。

設計方向

1. 使用可再利用的包裝材料——紙材及木盒。

2. 對客戶要求進行分析及討論，找出核心元素，並儘量在預算內執行。

設計公司：WWAVE Design
創意指導：何潤發
藝術指導：袁楚茵
設計師：Kenneth Ho
攝影：Andrew Kan, 袁楚茵
客戶：ROCCA Pâtisserie

● **ROCCA 中秋禮盒 觀月**

創意概念

設計以「觀月」為題，在中國傳統節日的中秋節，大家都習慣走到戶外一邊吃月餅一邊賞月。因此我們以每一個人賞月時不同的體會作為靈感，使用多達一百幅不同角度遠近的月亮照片作為包裝主視覺圖像，將照片放入傳統八角窗框中，模擬在窗外觀月的美景，令每一份禮盒都成為獨一無二的心意。

解構包裝

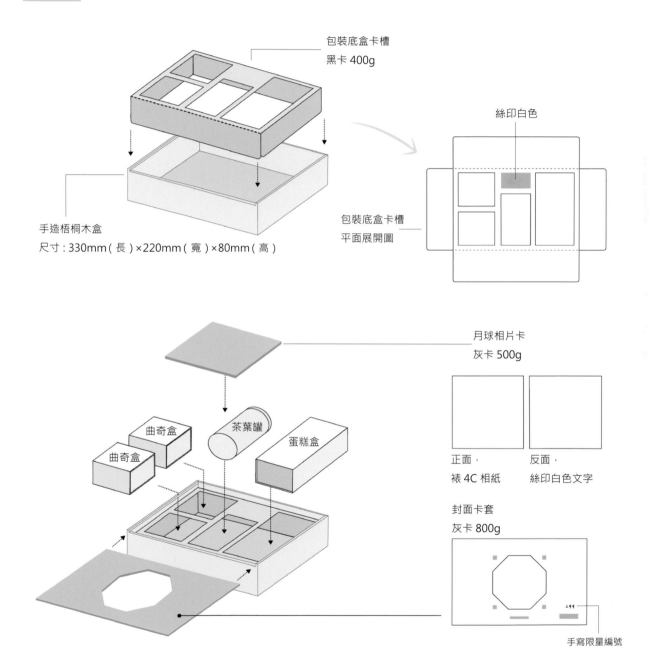

包裝底盒卡槽
黑卡 400g

絲印白色

手造梧桐木盒
尺寸：330mm（長）×220mm（寬）×80mm（高）

包裝底盒卡槽
平面展開圖

月球相片卡
灰卡 500g

曲奇盒
曲奇盒
茶葉罐
蛋糕盒

正面，
裱 4C 相紙

反面，
絲印白色文字

封面卡套
灰卡 800g

手寫限量編號

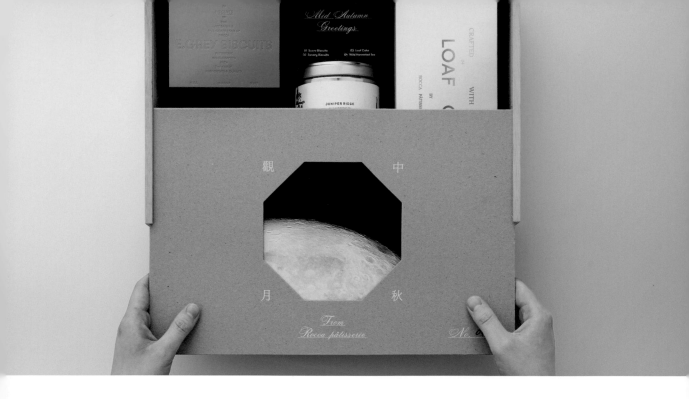

設計解析

平面設計中我們加入了插畫方式，呈現賞月時的景象，包括月光、茗茶及山景、林木的背景，希望帶出較詩意的賞月情景。

材料和配色方案

包裝材料使用以木材、黑卡紙及灰板卡紙為主，質感上較為平實，有未經加工處理的原始感，而相紙則呈現出光澤感。包裝色調以材料本身的色調為主，讓包裝盒面上的月光照片更突出。

印刷工藝

這次包裝我們希望呈現更多觸感上的細節，包括以手造木盒作為底、使用一百張相紙照片、在灰板上絲印以及最後手寫上的每個盒子的編號。而包裝內的產品也以燙金、壓印及絲印三種工藝處理。

時效和挑戰

在與客人溝通後，由兩位設計師用一個月完成整個設計，而難度最大的是需顧及環保原則及客戶的預算，另外相紙的處理及最後人手填寫的部分相對較花時間。

印刷工藝

近幾年的包裝設計
有什麼明顯的特點？
你看到的包裝設計
趨勢是怎樣的？

客戶環保觀念提升，促使更多設計師在環保物料上的應用考量更深入。

專案中使用了哪些證實
能有效優化創意的
設計方法？

與客戶保持緊密溝通，是優化整個專案流程的最有效方法之一。

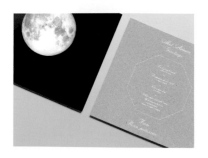

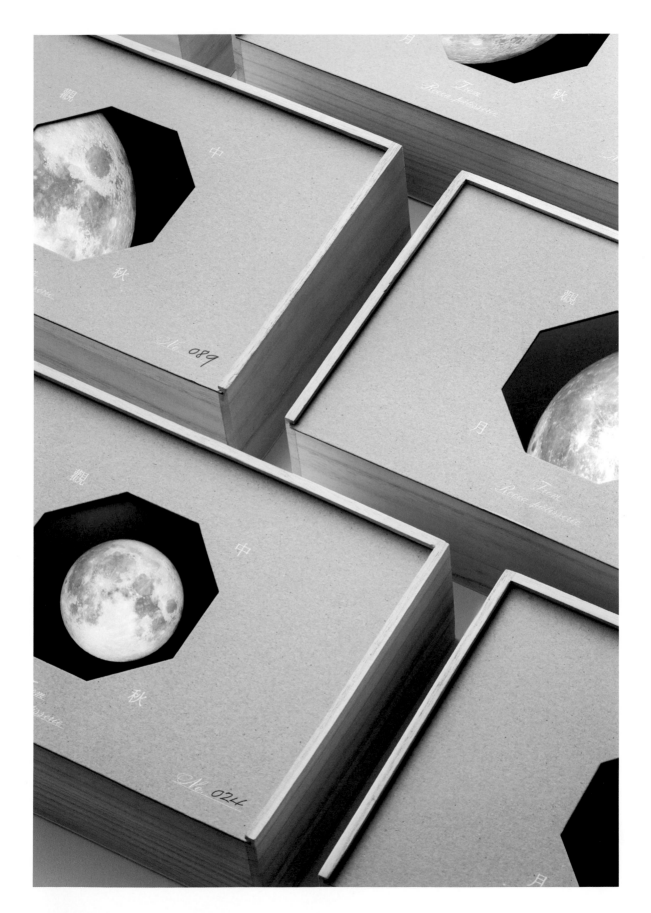

設計思考

能夠清晰地展示海鴨蛋的文化、
濱海記憶，突出海鴨蛋的特點，
並且能夠很好地保護海鴨蛋，方
便儲藏以及運輸。

設計方向

通過對海鴨生活的濱海場景的調
查研究發現，海邊的防波堤具有
穩定的結構，而且在海邊生活的
群眾都對防波堤印象很深。
我決定將防波堤與包裝進行結合，
作為設計方案。

設計師：田潤澤
插畫師：田潤澤
攝影：田潤澤
客戶：浙江海寧食品有限公司

● The sea duck egg 濱海記憶牌鴨蛋包裝

創意概念

兒時在海邊遊玩、攀爬防波堤的場景，是海邊的孩子都會有的美好回憶。

結合防波堤的形象結構，將傳統蛋類包裝常使用的紙漿材料進行重新設計，在滿足鴨蛋的保護需求的同時，

方便大量放置以及長途運輸，達到功能和形式的高度結合。

解構包裝

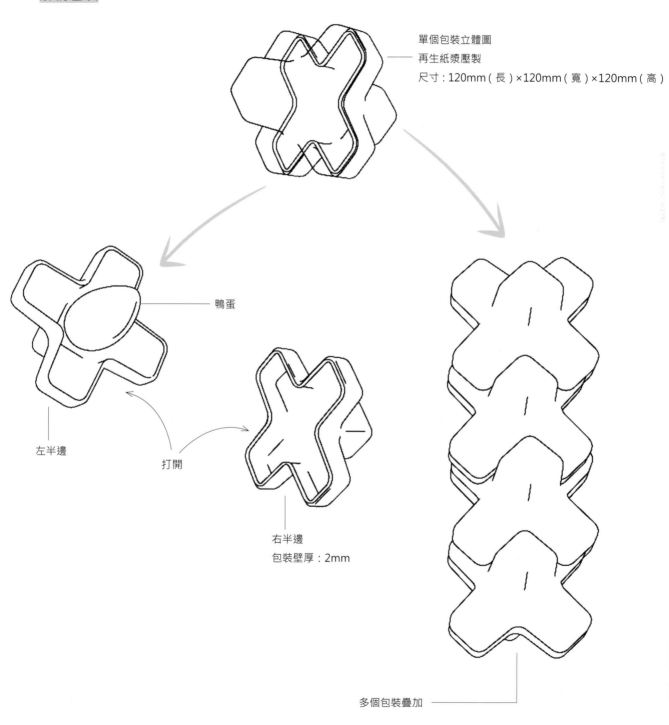

單個包裝立體圖
再生紙漿壓製
尺寸：120mm（長）×120mm（寬）×120mm（高）

鴨蛋

左半邊

打開

右半邊
包裝壁厚：2mm

多個包裝疊加

設計解析

包裝僅印刷生產日期和公司標誌，突顯產品結構、品質為第一優先，減少多餘的無用資訊，展示高級品質的海鴨蛋本身。

配色方案

包裝為再生紙漿原本的灰白色，突出乾淨、環保、自然的觀念。

材料和印刷工藝

材料為壓制紙漿，高溫定型，重量約五十克，具有紙漿特有的輕盈，質感偏於平滑，材質抗擊打能力強，結構非常穩定，造價低廉。

表面採用噴塗油墨。

成本及時效

包裝造價極其低廉，造型卻非常吸引人們目光，從某種程度上節約了包裝設計的成本。創意實現難度不大。

專案從開始到結束大概三個月，全程由我和工廠進行對接和交流。

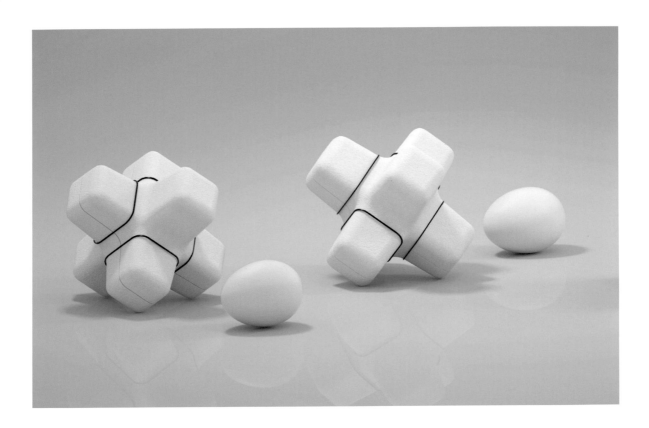

整個專案的困難是什麼？是怎麼解決的？

大多數的包裝都在做著表層資訊的設計，很多時候不需要考慮結構性問題，但是一個特別的包裝，應當非常具有識別性的結構，能夠令人過目不忘，所以在思考中最難的是在於跳出傳統包裝視覺，製作一種新的科學的保護結構。

過程中是否諮詢了其他領域的專業人員？雙方的合作是如何進行的？

和其他的領域人員合作是一個非常痛苦的過程，最後的解決方式只能是作為設計師的我開始學習全新的資訊和軟體，達到一個資訊知識相對對等的狀態，才能順暢工作。

當然，專業溝通除外，怎麼聊都行，非常愉快。

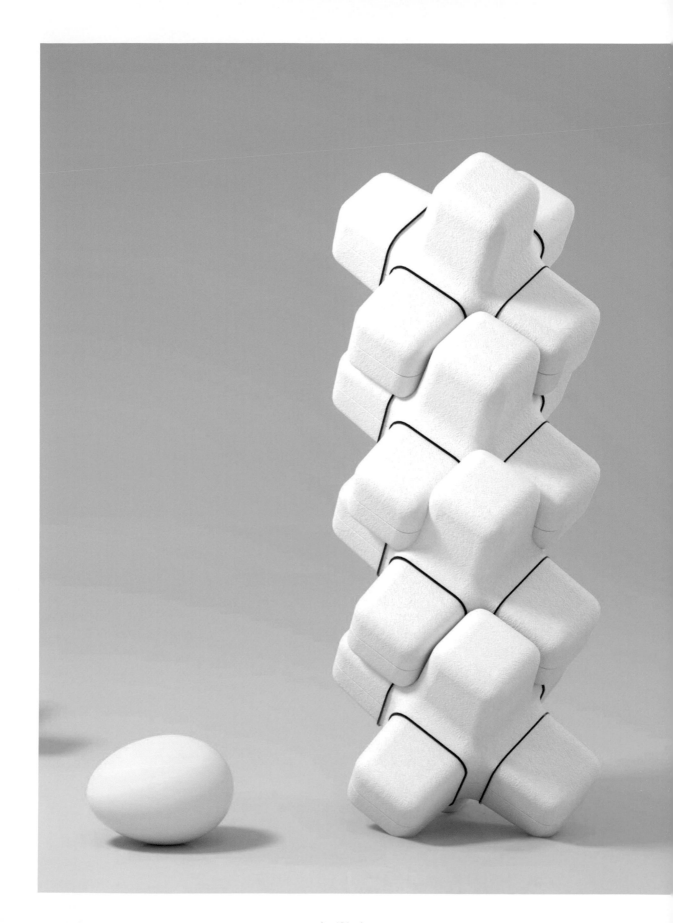

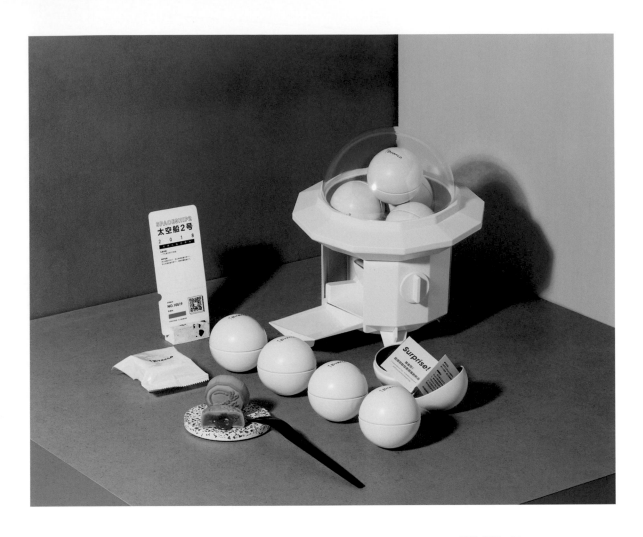

創意概念

二〇一八年，iBranco 以乘坐著太空船上宇宙過中秋為背景故事線，秉持如一的極白視覺設計語言，結合當下流行的宇航員、扭蛋機和太空船三大元素，對月餅盒進行粉刷和再創造！並命名為「SPACESHIP 2」（太空船二號）。

品牌名稱：iBranco
創意指導：JING
藝術指導：MOON
產品設計：ED、JING、TOBIAS
視覺設計：JOANNE、SIUFUNG
攝影：MAX
文案：MOON

● SPACESHIP 2 太空船二號月餅包裝

解構包裝

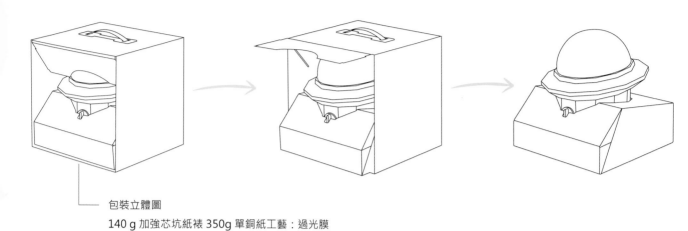

包裝立體圖

140 g 加強芯坑紙裱 350g 單銅紙工藝：過光膜

尺寸：260mm（長）×270mm（寬）×280mm（高）

扭蛋機設計

創作靈感源於太空船與太空艙體，太空船的「出艙門」與扭蛋的出口形成了造型關聯，其中太空艙門上便於提拉的部件作為艙門打開至地面的支撐點；UFO 的「觀察窗＋機身」作為扭蛋機的視窗和銜接機身的部分，是兩種不同形態的結合。

內部結構採用了旋鈕杆直接帶動滾筒旋轉，無須齒輪輔助；扭蛋的運動軌跡以斜坡螺旋式處理，既能保證扭蛋的美觀放置，也可以順利地完成出球運動，滑落至出球口；透明遮罩以 L 形扣件固定，從而更加穩固。整體產品可容納七公分直徑的扭蛋五～六枚。

扭蛋尺寸：70mm（直徑）

扭蛋材質：馬口鐵

扭蛋機尺寸：245mm（長）×245mm（寬）×270mm（高）

扭蛋機材質：（塑膠）ABS + PS

太空船 2 號重量：750g（未含月餅）

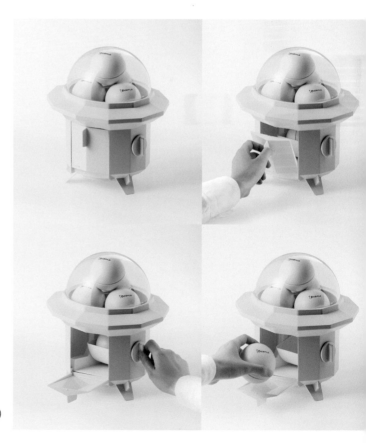

扭蛋机操作步骤

時效和挑戰

太空船二號機身採用 ABS 塑膠，主要考慮其強度及耐損度。透明遮罩以通透性為目的，綜合考量後最終採用 PS 塑膠。

專案從研發至批量生產耗時八個月，因月餅的大小限制，太空船的體積及扭蛋的運動空間需多方面壓縮。各零部件的運動軌跡計算是此次專案的重點攻克部分。

最終功能與造型結合，實現了模具的精簡開發，同時能滿足多功能的使用場景。

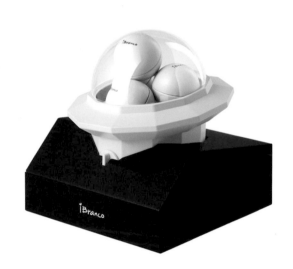

請描述專案的工作流程。

前期：研發立項—概念風暴—市場分析—定位整合。

中期：設計提案及深化—結構及材質測試—模型製作—測試及優化—批量生產。

後期：推廣及銷售—資料分析及專案總結。

專案中使用了哪些證實能有效優化創意實現過程的設計方法？

專案實際開發的過程中，如何將概念整合至順利落地生產，是一大難關。對於 iBranco 而言，開發目的集中和精簡化，是每個階段均需要強調的重點。

不同的設計語言被融合再創造時，提取的元素需要在造型及功能上配合，再做減法，以達到視覺與功能的極簡。

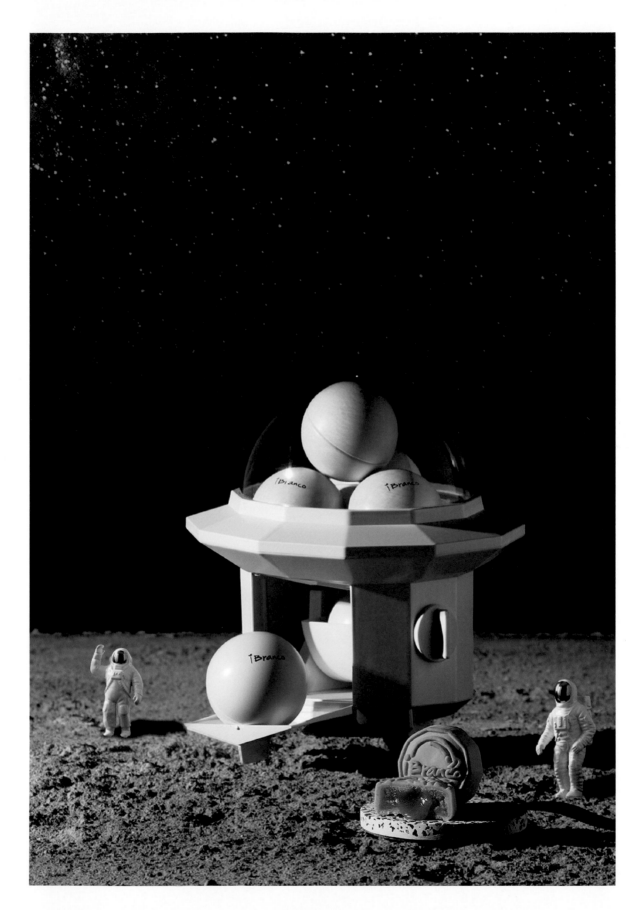

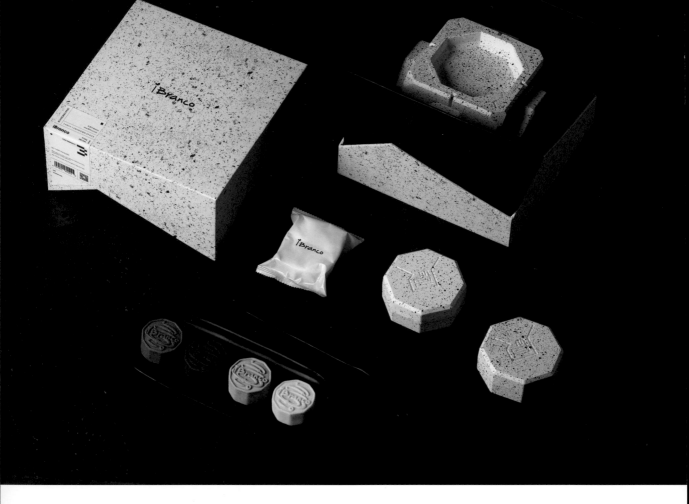

創意概念

延續星際主題，二〇一九年 TESSERACT 3（宇宙魔方三號）創作靈感源於宇宙大爆炸，結合魔方造型，將結構重組，提煉出炸裂碎石元素，最終呈現出集藝術燈飾與實用收納盒于一體的中秋創意禮盒。

品牌名稱：iBranco
創意指導：JING
藝術指導：MOON
產品設計：ED、JING、YUKI、ELAINE
視覺設計：JOGA
攝影：MAX
文案：MOON

TESSERACT 3 宇宙魔方三號

解構包裝

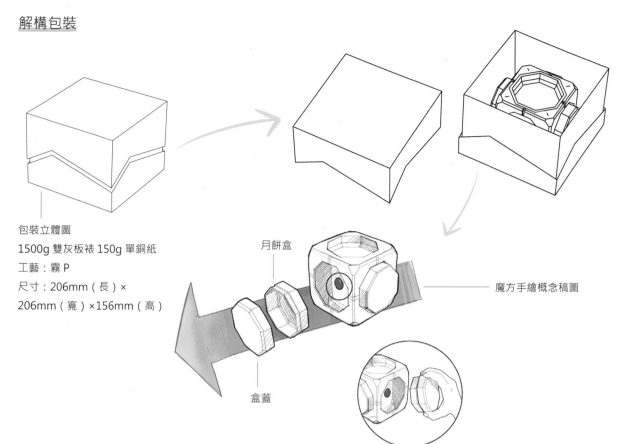

包裝立體圖
1500g 雙灰板裱 150g 單銅紙
工藝：霧 P
尺寸：206mm（長）×
206mm（寬）×156mm（高）

月餅盒

盒蓋

魔方手繪概念稿圖

魔方與外包裝設計

魔方借鑒萬有引力原理，利用原始魔方的形態及其運作方
法，以磁力吸附作為拼接形式，表面的紋樣最大化地還原
了碎石效果；震動式燈飾營造出魔方炸裂的光暈，達到造
型與功能的高度契合。外包裝則結合星際主題，以機械化
的設計手法再創造，品牌標誌中的字母「i」做了心形變化。
魔方採取隨機式噴墨工藝，多次測試噴頭數量及運轉位置，
呈現出理想的碎石肌理，再加上石裂效果的外包裝，整體
產品由內而外與背景故事呼應。

魔方規格：150mm（長）×150mm（寬）×115mm（高）
魔方材質：ABS
燈光色溫：4000 ~ 4500 K
額定功率：2 W
魔方重量：460g（未含月餅）

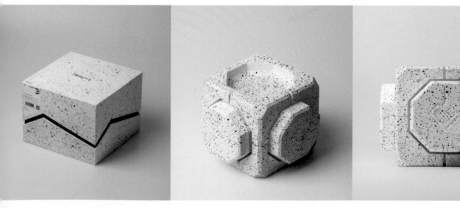
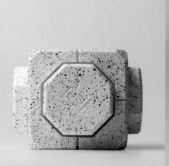
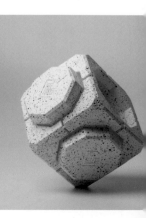

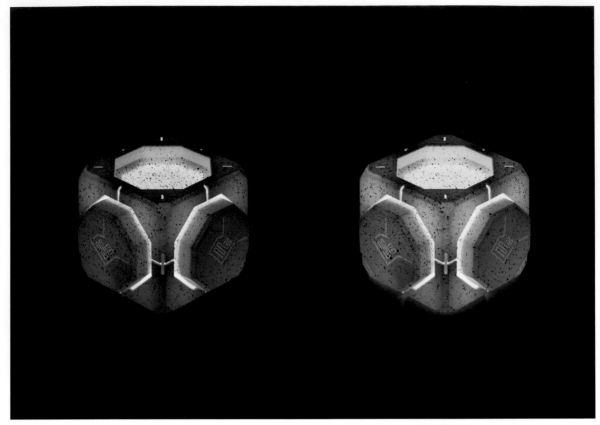

一檔效果示意　　　　　　　　　　　二檔效果示意

燈飾設計

考慮宇宙魔方的神秘及星際感，在功能開發上將儲物及燈飾兩種功能進行融合；燈飾通過震感觸動燈源開關觸發，同時含有兩檔燈光變化。魔方棱角面以三角形態切割，實現 45°站立，營造出懸浮發光的效果，將魔方的呈現方式多樣化。

燈飾操作方法

晃動法：手持魔方，搖晃震動控制亮燈。

震控法：手持魔方，輕放震動控制亮燈。

拍打法：拍打魔方任意區域，控制亮燈。

時效和挑戰

宇宙魔方三號整體採用 ABS 塑料，項目從研發至批量生產耗時九個月。將造型及功能解構重組，精簡模具開發，實現模塊化拼接生產，是此次項目的難點。

近幾年的包裝設計有什麼明顯的特點？你看到的包裝設計趨勢是怎樣的？

包裝設計與產品之間的關係從以輔助、美觀為主，逐漸往文化輸出發展。包裝表達出產品的延伸寓意，成為賦予一個產品或品牌更多精神價值的載體。

就此次專案而言，宇宙魔方三號的各環節設計與創意理念有著不可分割的關聯，從造型切割、表面工藝、紋樣設計等不同角度契合背景故事，給到用戶更強烈的代入感。

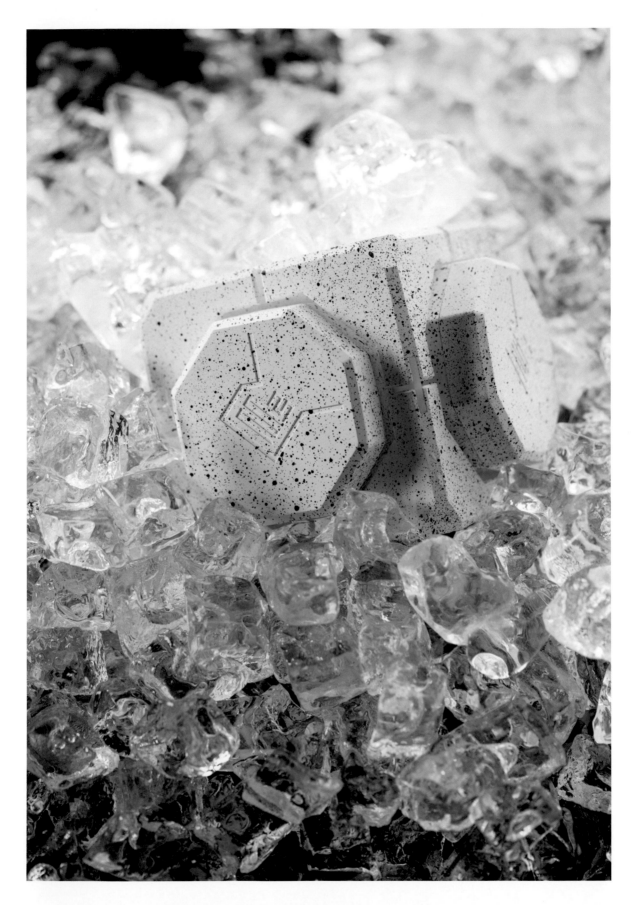

設計思考

我認為設計可以讓世界更美好，設計師還可以通過設計來改變人們的行為。

該項目的初衷是想讓人們更加了解作為未來食物新興起來的可食用昆蟲。

設計方向

人們知道食用昆蟲對未來環境有益，但對於吃蟲子這件事還是會感到拒絕。

因此，第一步是消除人們對食用蟲子的恐懼心理。

設計公司：lalalajisun.com
設計師：Jisun Kim
攝影：Jisun Kim

● The Future of Insect Chocolate 巧克力包裝

創意概念

哪些食物是全世界都不會拒絕享用的呢？我想到的是每個人都喜愛並可以輕鬆食用的巧克力。如果我將可食用的昆蟲磨成粉末添加到巧克力中，人們就能毫無恐懼地食用它。

我進行了包裝概念和巧克力產品本身的設計，並製作了巧克力的支架。包裝的外形以蟲繭的形狀為靈感。這件小東西可能會改變人們對食用昆蟲的認知。

解構包裝

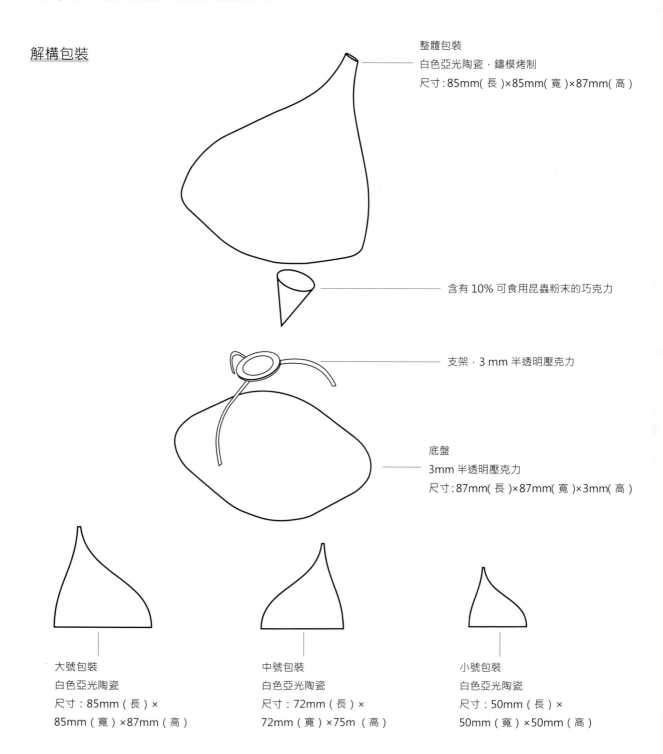

整體包裝
白色亞光陶瓷，鑄模烤制
尺寸：85mm（長）×85mm（寬）×87mm（高）

含有 10% 可食用昆蟲粉末的巧克力

支架，3 mm 半透明壓克力

底盤
3mm 半透明壓克力
尺寸：87mm（長）×87mm（寬）×3mm（高）

大號包裝
白色亞光陶瓷
尺寸：85mm（長）×
85mm（寬）×87mm（高）

中號包裝
白色亞光陶瓷
尺寸：72mm（長）×
72mm（寬）×75m（高）

小號包裝
白色亞光陶瓷
尺寸：50mm（長）×
50mm（寬）×50mm（高）

設計解析

這件包裝以一種有趣的外形吸引
了人們的注意,它具有一個有機
的結構,令人想知道裡面是什麼。
同時,這個形狀也更方便抓握。

配色方案

我在外殼上使用亞光白色,強調簡
潔,並與裡面的巧克力產生對比。
半透明的壓克力為巧克力增添了
未來感。

突破和挑戰

陶瓷是昂貴而耗時的材料。
經燒製後,它的尺寸比燒製前縮
減了百分之十五左右,使它的成
本變得難以預估。

專案中使用了哪些證實能有效優化創意實現過程的設計方法?

該專案的重點在於選擇一個合適的大小,讓人們拿著它能感到舒適。

我設計了同一包裝的三種不同尺寸,也在同一理念下設計了一些不同形狀的包裝。表面質感通過亞光處理
來強調簡潔感。

產品投入市場後,目標客戶的回饋是怎樣的?是否符合團隊的預期?

該產品在英國倫敦的赫爾曼‧米勒畫廊(Herman Miller Gallery)進行了為期一周的展覽後,我收到了人
們的回饋。許多人被這件包裝的外形吸引,並認為拿起一枚陶瓷品、打開蓋子並吃掉巧克力的過程很有趣。

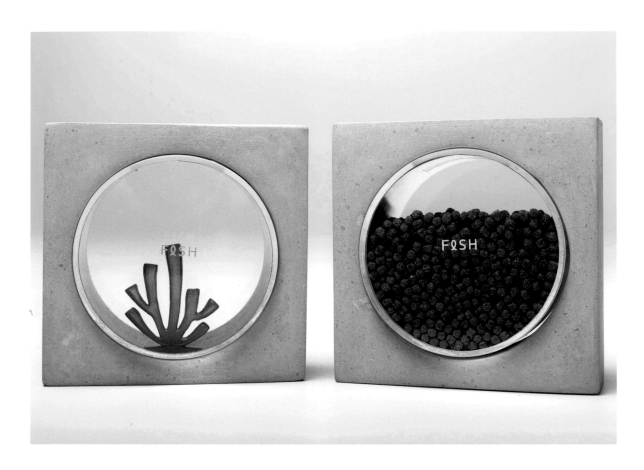

設計思考

目前市面上大多魚飼料包裝
形式單一,品牌辨識性較低,
在陳列上無法展現品牌包裝
的獨特性與價值。

因此我希望做出屬於產品的
特色,讓消費者有意想不到
的驚喜和體驗,並對此留下
深刻印象。

設計方向

以水族世界為發想,運用水
泥、壓克力等複合材質與 3D
列印,呈現水中岩石與水的
清透之感。

通過可更換式設計,改變傳
統飼料用完一次即丟的形式,
讓魚飼料罐不僅可以多次補
充使用,也能成為家中擺設
的精緻工藝品。

設計機構:臺灣科技大學設計研究所
藝術指導:林定芊
設計師:楊雅茹
攝影:楊雅茹
文案:楊雅茹

● **FISH PELLET 魚飼料包裝**

創意概念

在這款魚飼料罐的補充區，設計了一個有趣的互動方式。隨著餵魚次數增加，補充區的飼料便會慢慢減少，罐中的水族場景珊瑚、海草等便會逐漸顯露，讓使用者每一次餵魚的過程都能有所期待。

解構包裝

魚飼料包裝結構

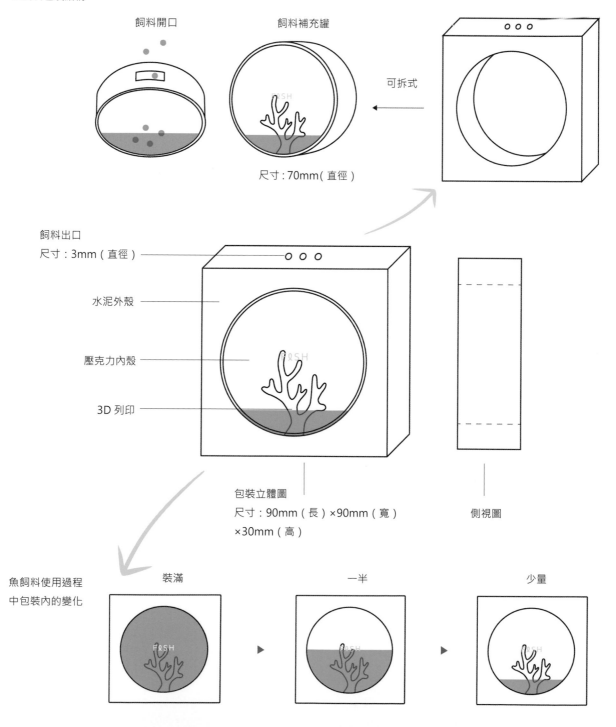

飼料開口

飼料補充罐

可拆式

尺寸：70mm（直徑）

飼料出口
尺寸：3mm（直徑）

水泥外殼

壓克力內殼

3D 列印

包裝立體圖
尺寸：90mm（長）×90mm（寬）
×30mm（高）

側視圖

魚飼料使用過程
中包裝內的變化

裝滿

一半

少量

設計思考

這款魚飼料罐主體是使用水泥與壓克力管翻模而成，水泥的部分運用較穩固的水泥沙加水以 3：1 比例混合，再倒進模具裡塑形。水泥成形後用砂紙將水泥表面細磨，讓整體水泥罐的質感摸起來更滑順與精細。而珊瑚、海草等海底植物則使用 3D 列印並打磨噴漆，展現微銀銅的質地，最後標誌則使用鐳射雕刻在內殼的壓克力片上。

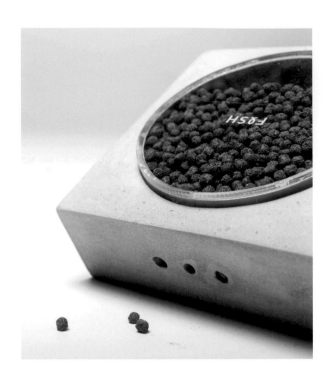

配色方向

以水泥灰為主色調，呈現簡約樸實的外觀。
而中間補充飼料區裡的珊瑚場景，使用金、銀兩色來襯托點綴其特色。

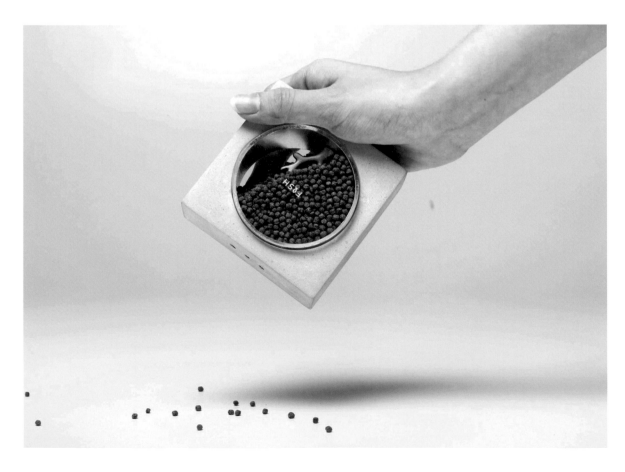

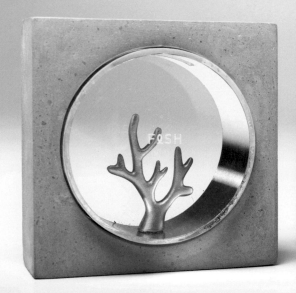
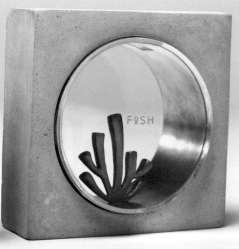

時效和挑戰

此包裝從發想、材質挑選一直到材料實驗與後期加工，大約花了三個月的時間。

其中，花費較多時間的是調配水泥時需調整它的細緻度與穩固性，以及水泥外框和中間飼料區的大小測量也很費功夫，要在實驗不斷失敗過程中修整，才能使兩個部分緊密結合且方便替換。

整個專案的困難是什麼？是怎麼解決的？

我覺得最難的地方除了是材質的挑選與水泥的翻模外，使用者的使用情境也是發想的難點。

因此在發想上，我先觀察使用者從餵魚到餵完魚後的過程，點出問題點，像是一般魚飼料在用的時候不知裡面還剩多少、用完後只能被放置一邊或原有包裝不符合當下擺設、包裝只能一次性使用等。通過這些發現，我希望能設計一些在餵魚時與使用完後的互動體驗，讓魚飼料罐不單單只是一個罐子。

你如何衡量自己的設計是否成功？

覺得衡量自己的設計是否成功在於有沒有引起話題，雖然商業可行性也是考慮的重點之一，但設計中一定要有一個獨特之處，這個獨特之處便是突破現有的設計框架並與他人產生共鳴，進而被關注。

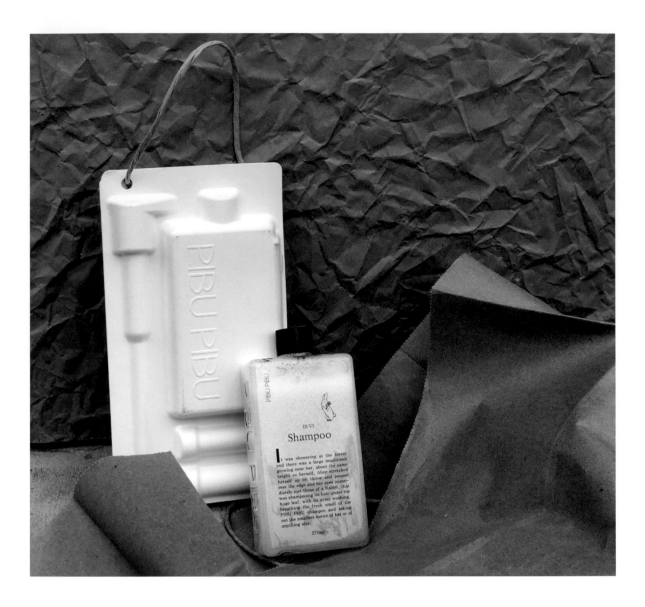

設計思考

為 PIBU PIBU 獨特的沐浴產品製作包裝，套裝內包括瓶裝沐浴露、泵頭和兩支生物活性成分的小安瓶。遵從品牌環境友好的理念。

設計方向

最終為 PIBU PIBU 設計的包裝是由百分百天然蔗漿紙製成的，它可以安全地收納四件產品。紙盒外觀的凸模形狀展示了套裝的產品內容和變化之處。

設計師：Kim Young Eon
客戶：Kolme Kuusi

● PIBU PIBU 沐浴套裝

創意概念

在洗髮精或沐浴露套裝中加入小安瓶，這無論對於行業還是消費者來說都是一個相當嶄新的想法，因此考慮如何展現這一變化是很重要的。套裝產品通常用塑膠模具來整合不同單品，但基於不使用塑膠模或雙層包裝的意圖，最終的設計呈現是現在這個樣子的。

解構包裝

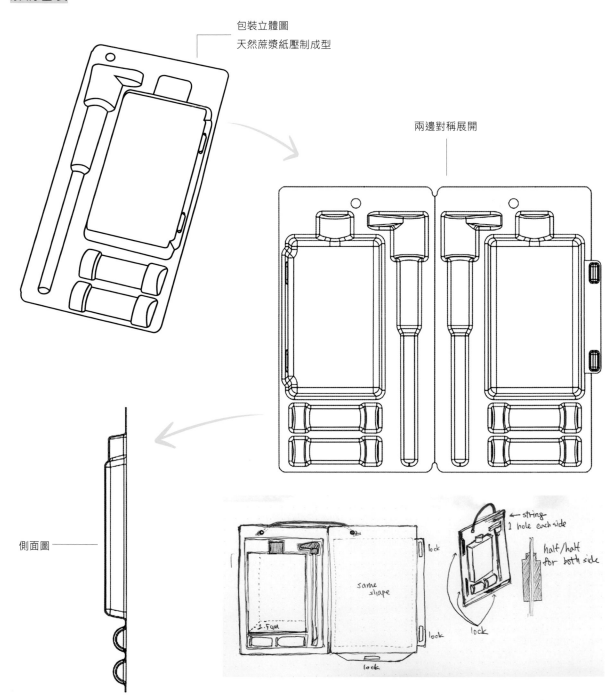

包裝立體圖
天然蔗漿紙壓制成型

兩邊對稱展開

側面圖

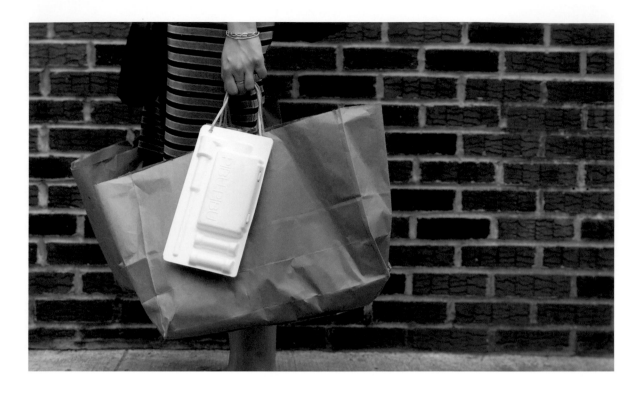

設計解析

包裝上唯一的平面元素是一枚貼紙，用於區分套裝內不同類型的小安瓶組合。貼紙的設計簡潔，達到了設計目的，並不會干擾包裝。

材料和印刷工藝

包裝完全使用蔗漿紙製作，所以表面順滑，內側稍微粗糙些，有紋理感，可以保護產品。兩側的單孔穿連一條紙繩，客戶可以像提著一只購物袋一樣提著整個紙盒。

盒面沒有任何進行直接印刷之處，這讓包裝得以輕鬆並完整地被回收利用。

配色方案

整個設計的重點在於展示包裝內部的產品內容，所以用色很簡單。

紙模的白色外殼形成了很好的光影效果，就像美術課上的石膏像。

突破和挑戰

身兼品牌的聯合創始人和設計師，我在設計這個包裝時自由度很大，同時也有壓力。並且，在這個項目進行期間，我還是個學生，所以設計過程中的每一步都有不同的掙扎。

但正是因為我對商業包裝一無所知，我才可以更彈性地思考，掙脫固有的思維模式，將創意的新點子帶到行業中來，做出實用的好設計。

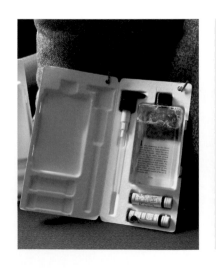

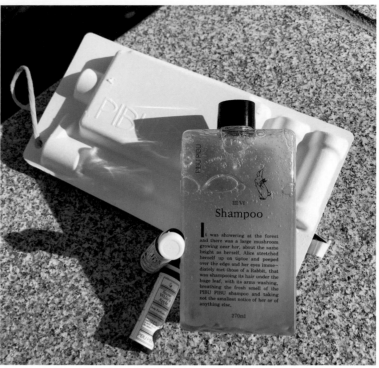

產品投入市場後，目標客戶的回饋是怎樣的？是否符合團隊的預期？

在產品市場發行以後，我們從消費者及其他公眾那裡收到了許多積極的回饋。人們都驚喜於包裝本身變成了袋子，並喜歡到處拎著它。

感謝人們的喜愛，設計同樣在國際上獲得了獎項，包括 A' 設計大獎、最高設計獎（Top Award Design）和 C2A 獎項。得到人們喜愛是非常大的榮耀，尤其是對於一個才成立一年的品牌來講。

近幾年的包裝設計有什麼明顯的特點？你看到的包裝設計趨勢是怎樣的？

我注意到很多包裝設計使用巧妙的元素和可愛的人物角色來吸引人們的目光。

我試著跟隨潮流，不過同時也提醒著自己不要忘記品牌和包裝的原始身分。

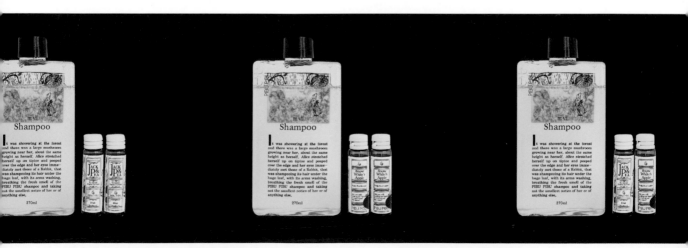

設計思考

想通過設計顛覆包裝只能裝東西這個認知——包裝不只是為了保存物體，也可以承載無形抽象的故事。

設計方向

希望能記錄無形的任何東西，透過鑄造的模型來具體化人與人之間的情感：一個故事、一段回憶、一種情緒。

目的是想做朋友、家人、愛人之間的一個傳遞交流，是一個彼此道別的禮物，也是保存歡聚時光的紀念品。過去與現代的時間共存。

設計公司：澄宇實業有限公司
藝術指導：塗以仁
設計師：顏承灃
插畫師：顏承灃
攝影：顏承灃
文案：顏承灃

● The Memory Recorder 鑄記

創意概念

鑄造新的收藏品的概念。

鑄造是指將加熱後變成液態的物質倒入預先做好的鑄模內，待其冷卻、重新凝固的過程。通過運用照相機、打字機、收音機三個鑄模包裝，表達保存光影、文字、聲音的概念。

三件物品鑄成的舊容器內，被注入新的內容物，以此賦予舊容器新靈魂，記錄時代的變遷及共存。

解構包裝

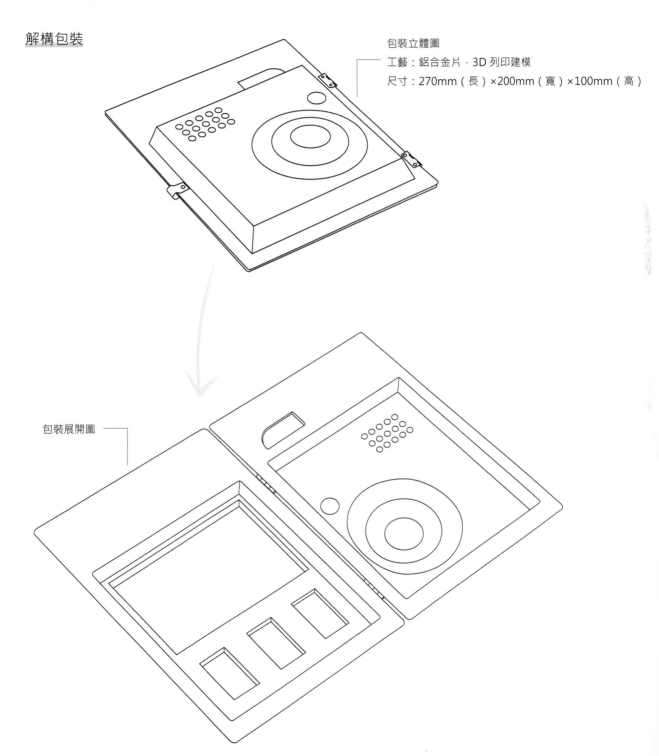

包裝立體圖
工藝：鋁合金片，3D 列印建模
尺寸：270mm（長）×200mm（寬）×100mm（高）

包裝展開圖

設計解析

照相機、打字機、收音機是外包裝主視覺。通過簡單的幾何造型呈現這三種包裝外觀，並用這三件包裝保存人與人之間的故事。

材料和印刷工藝

包裝使用鋁片真空壓縮成型，鋁合金片大約一百五十克，以 3D 列印建模。

手冊使用孔版印刷，影像儲存機芯及收音機機芯大約七十克，其餘內容物皆三十～五十克不等。

配色方案

此作品想試著保存看不見的東西，所以不需要色彩，用簡單的照相機、打字機、收音機輪廓承載記錄的美感。

成本

模型及鋁片共計一萬元；

真空壓縮塑型七千兩百元；

電腦刻字五百元；

壓克力切割模型五千元；

小冊子及印刷八百元；

照相機及打字機機芯兩千八百元。

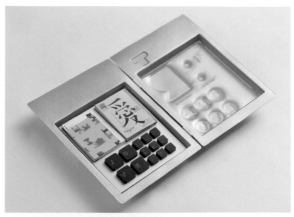

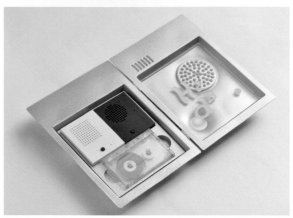

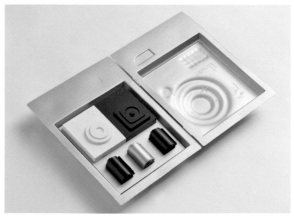

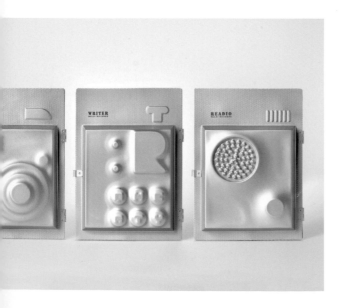

過程中是否諮詢了其他領域的專業人員？雙方的合作是如何進行的？

我大學的專業是視覺傳達設計，大多都是畫插畫、畫海報、排版書籍、平面設計等。

工作了四年後決定要突破自己的專業領域，學習製作產品設計、影像光影、建翻模、印章雕刻......我詢問了很多不同領域的人，最後融會貫通，才完成此作品。

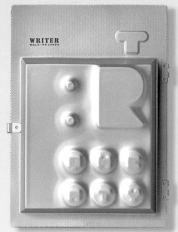

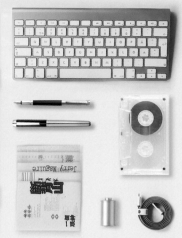

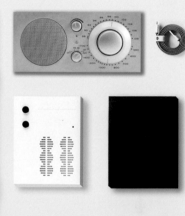

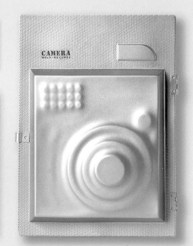

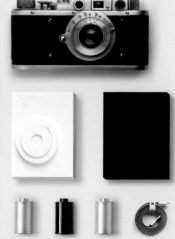

OPEN THE PACKAGE